Journey
for the Journey

不为彼岸
只为海

人文音乐课的故事

张 E ——— 著

苏州大学出版社
Soochow University Press

图书在版编目(CIP)数据

不为彼岸只为海：人文音乐课的故事 / 张 E 著. ——苏州：苏州大学出版社，2019.1
ISBN 978-7-5672-2665-4

Ⅰ.①不… Ⅱ.①张… Ⅲ.①音乐－文集 Ⅳ.①J6-53

中国版本图书馆 CIP 数据核字(2018)第 238990 号

书　　名：	不为彼岸只为海：人文音乐课的故事
著　　者：	张　E
策　　划：	周　知　洪少华
责任编辑：	金振华
封面设计：	郭彦宏
内页设计：	吴　钰
摄　　影：	叶　晖　李宗楷
出版发行：	苏州大学出版社 Soochow University Press
出 品 人：	盛惠良
社　　址：	苏州市十梓街1号　邮编：215006
印　　刷：	苏州市深广印刷有限公司
邮购热线：	0512-67480030
销售热线：	0512-67481020
开　　本：	787 mm×960 mm　1/16　印张：21.5　字数：340千
版　　次：	2019年1月第1版
印　　次：	2019年1月第1次印刷
书　　号：	ISBN 978-7-5672-2665-4
定　　价：	128.00元

凡购本社图书发现印装错误，请与本社联系调换。服务热线：0512-67481020

[目录]

CONTENTS

001	张某书成，与有荣焉 \ 梁文福
005	张 E 记 \ 姚　谦
008	谢谢张 E \ 许常德
009	给张 E 的话 \ 孟庭苇

| 001 | 自　序 |

001	熟悉着，陌生着
009	爱不爱许常德
019	无心伤害
029	风花雪月的幽默
037	常改变
049	缺　席
055	见过他，见过银河
065	怕你太了解
075	清　澈
087	意　外
099	有乡愁的人
109	呼　啸
117	他的黑眼圈

127	同乐会
137	转场相遇
149	美　丽
157	他的小时代
167	半　拍
177	就在今夜
187	崇　拜
197	万芳社区
209	永远的女生
221	慷　慨
231	想当初
243	快乐的男主角
253	是否有人说起你的敏感
263	走钢索的人
273	不带走一片云
283	半冷半暖
295	同龄人
305	她的眼泪
316	后　记 \ 张　E

张某书成，与有荣焉

当我通过短信答应张 E，要为他的书写一篇文字之后，我几乎能看到自己的微笑——他还不知道，在我的微信联系名单中，他一直是"苏州张译"。

先说"苏州"。苏州这座城，在 25 年间，前前后后让我情不自禁地为它写了三篇文字：1993 年，在苏州过了一夜，得诗一首："水做的苏州，江南桨声拍拢而成的城……"（《苏州一夜》）。2013 年，应邀到苏州主讲人文音乐课，过后人到了上海，心恋着苏州，写了一则随笔："因为有了滞后的感动，而有了可以刻在心里的温度。"（《在秋天遇见一片法国梧桐叶》）2016 年，我又为苏州写了一篇文字《苏州和我的自在》："苏州，我只到过三次；然而，我又已经到过苏州无数次了。"那一年，我为苏州写了一首我自己也很喜欢的歌：《自在苏州》。

再说"张译"。张译这个人，在五年之间，前前后后让我情不自禁地为他——应该说是为他的（后来也含有我的）苏州——做了三件事：主讲人文音乐课、写了一首关于爱上苏州的歌以及

（终于是张译自己的事了）为这本关于苏州人文音乐课的回忆书写一篇文字。

如果说每一个地方总会有个人让你把自己和那个地方丝丝缕缕地牵连起感情，那么对我和苏州而言，那个人就是张译了。"张译"这个名字，最初是写信邀我讲课开始认识的，后来见面，逐渐熟悉，成为朋友。到今天，因为他要出书了，邀我写序。我告诉他，正好这是个忙碌的时期，但我愿意为他写一篇短短的"叙"。人生中，有多少人能经过岁月而让我们"有如初见"地喜欢着呢？——至少在文字里、记忆中，那位在我的微信联系名单中的"苏州张译"就是这样一位朋友。我很愿意通过文字"叙"一下这份喜欢。

关于张译和我的结识往来，以及他对我的印象，他在《清澈》一文中写得极为详尽细致。好些部分，让我通过他的文字，也好好地看了一看他眼中的我。这里只想写一下为什么我近于偏执地还是要提到"张译"这个名字呢？因为我觉得"译"这个字，很能体现我对张译其人其文的感觉。

我们经常过于强调"写"和"说"的价值，而低估了"译"的意义。严格地说，人类所有的语言文字，都只是在"译"出心中所思所感；谈到文学艺术，那更是心灵活动通过文字传译出来的另一种"翻译"了。当一名"译者"并不简单，需要阅读或聆听的专注，需要对所要转达的意思充满尊重和认真。好的"译"，

几乎就是创作了，其中融入"译者"的气质、性情、态度，等等。我很喜欢秦观"鱼传尺素，驿寄梅花"这两个句子。其中的"传"和"寄"，就是我心目中"译"的理想境界。

说了这么多，我想应该可以说得清楚了：在我心目中，张 E/张译（从一个名字转化到另一个名字也算是某种翻译吧？）就是我所认识的人当中，少数能将广播的声音与书写的文字之间、坚持的生活与喜欢的工作之间、认真的公事与随缘的私交之间，"译"得如此美好细致的人。听他在广播访谈中、主持人文课时讲话的声音，是一种享受。现在读着他即将出版成书的文字，觉得它们没有文人"写作"的包袱，也就因此充满"说话人"的好听语气，而又不失诚恳和诗意。读着，读着，我觉得那是现在的张 E 在以仍然鲜活地留在我的记忆里的张译的声音进行书写。

张译在短信里说，因为某些记忆和感受，对他而言，我若能写一篇文字，可以让这本书"更完整"。前两天，他又来了一则短信说："不好意思在您忙碌的时候增加了这个不情之请。"就在我要写完这篇"叙"时，我又想起了另一个喜欢的句子：李商隐的"书被催成墨未浓"。我和张译都是那种明明心里有很浓的感情，又总是要克制地淡化了，用自己认为合适的语气"译"出来的人——所不同者，他习惯用声音，我常使用文字。我为张译高兴，他的书被周知总监（我爱上苏州的另一个理由）催成了。我也为自己感到幸运，幸好有张译来"温柔"（不断出现在他书

中的一个关键词）地提醒，告诉我人生总有一些事情比起永远都会令人很忙碌的"正事"来得重要而美好，包括交一位远方的真心朋友、好好读一本他用诗心忆起且用文字"译"出的人文音乐课的美好旅程。

人文音乐课，我参与了。这本书，我也参与了。苏州自在，张某书成，与有荣焉。

张 E 记

姚谦(签名)

 你所知道的一个人,往往是由所有你对他的记忆组合的结果。看到张 E 新书里一篇《常改变》中他所描述的我,读着读着我仿佛变成了另一个人,透过张 E 的眼睛看,原来姚谦是那个样子啊。这也不禁让我兴起了一个念头,来组合组合我记忆里的人,当然第一个就是张 E 了。

 因为早年从事音乐工作,让自己有机会面对各种媒体人,而在我接触的媒体人当中,DJ 是最可以使我重新检验我前半生音乐工作的窗口。接触到的许多 DJ,大都在他们的成长过程中大量听音乐,而我生逢其时在他们的记忆里。那是个音乐多彩的时代,我在局中常常不能客观地看,凭着歌曲的红与不红判断,似乎与现在把流量制造的假象当事实,有着同样的盲目感。于是每回遇到电台 DJ 们,总会给我与当年所得不同的答案。张 E 就特别的明显了,他似乎对于当年我在音乐工作上的一些遗珠遗憾都发现了,也让我不遗憾了。记得当时行业里常常有一个说法叫作"B-side",就是在黑胶唱片的另外一面的歌曲。那里往往藏着

音乐人自己的不合时宜的喜爱，但未必有机会跟听音乐的人说明。第一次见到张 E，在他的节目中所挑选的歌几乎都是 B-side 的作品。于是，我像被打开了另外一面的唱片，放下官方姿态，轻松而自由地说着过往的事。

　　那是对张 E 的第一印象，最明显的感想是，他的内心触感有一点像猫，悠悠、沉静地窥望的猫。隔几年第二次见面时，我刚做完一次手术，卧床间还很担心，那一趟苏州电台的活动可能被迫取消，幸好医生放行，有一种被特赦般的侥幸感，所以，身体虽衰弱，但心情特别雀跃。那是一场室外的活动，张 E 是主持人。为了理顺节目活动，我们花了很多时间相处，这时我才有更多的机会观察他：原来他的沉静中有股自制习惯后的约束，对于还在手术后觉醒中的我，觉得年轻的他在一点点浪费生命，活着的每一天都应该自由伸展才是。还记得那天忍不住教了他几招伸展运动的瑜伽动作。那次我已经不再从工作的角度上去看他了，而是觉得他是一个可以分享生活经验的朋友了。因为，在他自制的性格里面，我似乎也窥探到那是不是多年前的自己，也许多年后他也有可能体会到我的体会。

　　后来再见张 E，在我已经习惯了微信、微博的平台多年后，不见面也能得知朋友近况，对他也有更多了解，特别是看到他四处旅行的图文，知道在工作以外的他已经有着放松的痕迹了。这就是我认识的张 E。

当然，我知道每一个人的真实模样其实在不断改变，而我们只能得到片面的色彩所拼凑组合的图案。人的时间有限，看世界的方法也有限，然而生命中许多的人，因为你联系着他片刻，而响应了你自己曾经走过，或者渴望未来走向的地方，这都是一种收获。

谢谢张 E

言午常德——

虽然第一次合作是他访问我，但那一次，我根本就没把他当主持人。我只想逗他玩，因为他很认真的样子很有趣！

能透过苏州音乐广播推出的人文音乐课系列，张 E 等同拿了一张和"那些歌的创作者们"一起聊聊的通行证，光是这样的一个列车式的体验，根本就是别人不可能再有的一个创举，即使同班人马再办一次，也不会有当初这么原汁原味的问与答。

张 E 提问的冷静和不多介入的态度让他隐身在他丢出的一个方圆里，让我可以自在地挥洒。喜欢我们这一代老歌的他，让他跟我们有了交集，算是个小老头等级的爱乐者。

他很像林夕和张雨生喔，这样大家就更容易记住他了。是的，我们这一帮音乐人透过张 E 的介绍，跟大家认识，我们渴望被认识。谢谢张 E！

给张 E 的话

2016 年乍暖还寒的三月天,我们在苏州相见。那天你穿了一双红色鞋子,显得格外年轻。会如此说,可能是因为你文思泉涌的内涵及敏锐的观察力给我一种超龄的错觉(笑)。

那个夜晚我们聊得开心,唱得也很尽兴,你的温文礼貌也成了我对苏州男孩最美好的想象。

时隔两年,我在文字里看见了不一样的你。自序里你说"这是我从记忆里挤出来的一本书,字是一粒粒洗出来的",瞬间感动了我。在《永远的女生》这个篇章,从你的视角我也看见了一个新鲜的自己,惊觉在繁杂琐事的生活里扮演母亲的角色之余,我对走过的岁月并没有太多的回望,却在那个初次相识的夜晚与你侃侃而谈。原来有那么多纯真美好的往事一直在心中未曾远去……

我想谢谢你,是你让我知道了那个永远的女生未曾在生活里与我真正告别,只是成了珍藏在心底的吉光片羽。

自　序

这是我从记忆里挤出来的一本书，字是一粒粒洗出来的。

写的过程中，几度觉得能量已经用光了，写好的此刻，能量又重新蓄满。

2016年入秋，有一天下班接到总监周知姐的微信，她说人文音乐课已经举办了快五年了，我应该写些文章，结集成书，就写和那些音乐人接触的经历。再不写，记忆就淡了。我记得很清楚，当时我在等电梯，匆忙回复了微笑的表情，走进电梯，也就把这个事情关在了门外，只当是个美好的建议吧，我并没有书写的欲望。

每个人最好能尽量地清楚自己，在这一点上，我做得还不错。对于文字，我并非手到擒来，文字感觉，资质平平。为了一个词想酸了脑袋，为了一个形容搜遍大半人生经验。这样的时刻之于我，越少越好。常态的书写，我是拒绝的，像是蝴蝶飞不过沧海。

后来，周知姐再说这件事情，都是在开会时说。我在场，但她不看我，而是冲着别人说，像某种事实的通告，从2016年末

一直说到2017年尾，我知道再也躲不过了。她有这样的能力，很多事情，她说着说着就成了真的。

到我动笔之前，人文音乐课共办了36场，六年时间，陆续有32位音乐人参与。我把他们的名字一一写列出来，恍然大梦一场。许常德、小虫、周治平、姚谦、李寿全、梁文福、罗大佑、黄韵玲、袁惟仁、万芳、赵传、辛晓琪……他们对许许多多听歌的人来说，是不可能的名字。

见到他们，和他们聊天，我做了让别人羡慕无比的事。这本身已足够书写。

而当我试着把这些回忆搬出来的时候，却开始对自己失望。记忆确实已经淡了，记得的浅，忘记的深。糟糕，我将自己重重地摔进床里，记忆晃荡，望着天花板，一片空白。但没有别的方法，写字的时候就从床上爬起来，固执地以时间为序，把回忆一点点拽出来。我写得迹近刻苦，眼睛肿了消，消了又肿，后悔那些没有记录下来的片段，再也无法复活。

写作是接纳自己的过程。慢慢地，忘了的就接受它的消失不见，但并不妨碍我重新感受他们。文字不畅就接受它的磕磕绊绊，我想终究感觉会找到感觉，文字会找到文字。来过的人在文字里重来了一次，他们握手的力度、眼神的色彩、说话的声音，还有分享的经历和唱过的歌，在记忆略显狭小的孔洞里透出光，放大成投影，让那片空白渐渐有了内容。

玛格丽特·杜拉斯在《写作》中说："写作中的人没有对书的思路，他两手空空，头脑空空，而对于书写这种冒险，他只知道枯燥而赤裸的文字。它没有前途，没有回响，十分遥远，只有它的基本的黄金规则：拼写，含义。"我大概可以体会。

我对所写的每一位音乐人都并无规划，这不是一本音乐书，不是一本介绍他们来龙去脉的书，每写一篇只靠直觉牵引，写见到他们的当时当刻。这注定不是一本含有客观信息量的书，大多是我自己的感情用事。如果你问我写了些什么，我可能都无法清晰解释。是些印象，也是些小事，以自私的格局，写我看到的他们。

书里的文字也并不让我放心，它们不特别，也不精准，但它们需要被人喜欢。我想，它们唯一的优点，就是足够温柔。

"温柔"是这本书出现最多的一个词，连接记忆里频频出现的温柔时刻：阿德老师的有求必应，姚谦老师会意的笑，梁文福老师的细致记得，还有杨立德老师念兹在兹我们的好，大佑老师躬身的一个招呼，赵传老师敦厚的信任和晓琪姐突如其来的眼泪……温柔成为我记忆他们的途径。这至少是一本充满温柔的书。

我从需要打开暖气的三月份，一直写到大暑节气的夏天，在穿窗而过的风里，这本书稿终于完成了。我接纳它最后的样子，也把对自己的无力和原宥放在你或许会有的失望之前，希望当它

吹向你的此刻，你可以如沐其中。

　　我的退缩感十分严重，选择电台这份职业，以为可以少些人与人之间的交搭，毕竟电台里说话，更像说给自己听。但这几年，却一再向外，去面对，去交流，我完成了本性里的很多不可能。那些留存下来的交流资料，我从来不去回看，知道那不够好。而因为写这本书，我不得不面对它们，像一个恐高的人被提到百米高楼后向下看，冷汗涔涔。但终途还是接纳，书写完了，我也接纳了那些不够好甚至完全不好的过程。

　　这本书是不带目的的书写，它不担当总结的功能，不司职各种意义的附加，甚至不企图写清楚什么。于我而言，它只是一个慌慌张张、向文字讨教的过程。它让我对不够好的过去不再排斥，知道任何过程都没那么可怕，这比获得什么更重要。

　　人文音乐课也是如此，最初的发心动念只是有趣和热爱，没有目的地就开始了，在第一场不会想到第二场，更不会想到有一天能成为一个系列。依靠一种安静的热情，只是给热爱更多的热爱。

　　没有企图心是最好的用心，而每向前走一点，都会是成全。

　　谢谢总监周知，谢谢她给我的许多个过程，用她的拟想，塑造了一个我不了解的自己。

　　谢谢每一位同事伙伴，他们费尽心思，给我机缘，让我得有这些遇见。

谢谢读到这本书的你们,谢谢你们愿意跟随这一次的步履不停。

从不需要目的的地方开始,亦不必知道会走向哪里去。

不为彼岸只为海。

<div style="text-align: right;">张 E

2018 年大暑</div>

熟悉着，陌生着　001

马世芳✕张 E

2012 年 6 月 25 日

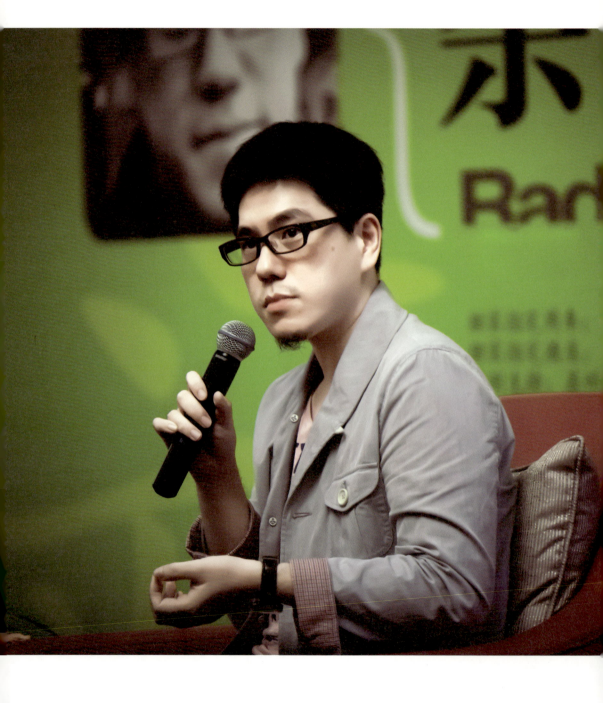

　　还是很陌生的，尽管见面前听过他若干期节目，尽管见面后从苏州到常州再到南京，听了他三场讲座。最浓的印象是节目、声音和文字，唯独接触时的过从是疏淡的，想起来影影绰绰。

　　2012年6月，南京先锋书店，我匆忙而生涩地和正在忙着签名的马世芳老师打过招呼，说了再见。签名人潮的热闹帮我制造了一个缝隙，让我不太擅长的客套再见可以一闪而过。我是有退缩感的人，所以面对不能消除的陌生，习惯把交集最小化、快速化，而当时我应对陌生的经验，十分捉襟见肘。

　　苏州音乐台的第一场人文音乐课，主讲人是台湾资深广播人马世芳。在此之前，我每周会去豆瓣小组报道，追听他最新的节目。"没有播过不想播的歌，没有采访过不想采访的人"，这是马世芳老师在概括自己节目时经常说的一句话，是一种满足和骄傲，更多的是一种自我要求。他对音乐的了解是图书馆式的，而且还在不断扩建。透过豆瓣小组搬运过来的节目，让我感觉自己成了一个凿壁借光的人，仰望到音乐里的好多璀璨。凿壁没有辛苦，认真的是那束光。

有一次他采访蔡琴，玩笑说犹豫着不知道该称呼阿姨还是蔡姐。台湾民歌年代，蔡琴是经常出入马世芳家客厅的一位。客厅的女主人，马世芳的妈妈陶晓清女士，以自己电台节目的影响力推动了民歌运动的发展。那间客厅成为包括蔡琴在内的一群民歌手一起创作和讨论的温室。很多民歌手日后辗转去往不同的方向，但"陶姐"始终是他们的"陶姐"，跟陶姐相关的是那段青春、音乐、争吵、合作，还有爱情友情的日子。马世芳是在那间客厅里慢慢长大的小孩，而且也慢慢长成了和妈妈一样的电台人。他们像是有电台基因的一家人，他的爸爸，台湾作家亮轩先生，也曾在电台工作过。

读亮轩先生的《飘零一家》，看到一个满怀身世之感的人，尝试梳理和接纳在大时代造就的复杂家况中，父辈与自己的选择和命运。他在"中广"时的同事陶晓清，给予他温暖的感情，简单的幸福随之而来，原生家庭的飘零与复杂也就此可以渐渐安放。那本书里有一张照片，他和两个孩子在地板上翻阅世界名人摄影画册，左边的一个孩子就是马世芳，后面是一整排长长的书架，书架上是琳琅满布的书。马世芳应该经历了很多照片中的场景，承继了爸爸性格中善好沉潜研究的部分。

马世芳也曾邀请他的妈妈陶晓清在节目里聊音乐，从中文到外文，从音乐文化到心灵成长，音乐节目的厚度都在其中了。见到马世芳老师后，聊起自己的妈妈，他一脸自豪和佩服地说，有

一次他们一起做节目，看母亲准备了很多首歌，他直担心播不完，母亲却说没问题，后来果然一如母亲的安排。他说在做 DJ 这件事情上，母亲始终是让人仰望的前辈。

想起来初见马世芳老师的情景是有些啼笑皆非的。我和同事崔旌在虹桥机场举着事先备制的马世芳老师的海报贴板，盯着一个个从闸机口出来的旅客，生怕错过这个熟悉的陌生人，十分笨拙。后来，就是在那块贴板上，马老师写下了"歌，是时代的镜子"。而当时我们还没自觉，那块题板也开启了直到现在的人文音乐课"时代"。

从闸机口走出来的马老师，带着儒气，不慌不忙的，身型倒算是大块头。几年后在齐邦媛先生的《巨流河》中读到她描写马老师的祖父马廷英，身躯壮硕，我想他大概是有些祖父的影子的。

初见的陌生人之间，交流是断断续续的，还好有玲珑周到的崔旌一起，让因为交流停顿而滞留的空气可以自然过渡。到达酒店放下行李的一刻，突然感觉换了开关，所有人都放松下来。70 后的马老师，标志性的老灵魂式的笑声，让我莫名觉得自己的局促和紧张要再隐藏得好一些。我从来不觉得自己有多成熟，但没想到那年会那么幼稚。

我还是没有隐藏好，讲座开始前，我不断地在和每一个遇到的同事说着自己的紧张，简直不堪回首。不过，我想念那样的紧张。虽然之后的每一次人文音乐课我还是会紧张，但已经是习惯

性的，缺少了第一次的新鲜感，显得有些多余和乏味。

6月的晚上，室外的闷热蠢蠢欲动，讲座大厅里却是一整片安静的专注。那天马老师分享的主题是"杂色与混血，流行音乐的另一种听法"，从日据时代对台湾流行音乐的影响，到台湾乡土音乐在流行音乐中的体现，再到中式古典文化在流行音乐中的引用等等。他把这些内容当成流行音乐特别重要的本体去爬梳分享，自得其乐，也传递出一种听歌时更有深度的兴味。讲座每到欣赏歌曲的部分，马老师比任何一个人都投入。单脚轻轻打着节拍，半低着头，不时摇晃着闭眼沉醉。后来有听众抱着吉他请他签名，马老师即兴扫弦弹了一段曲子。那种精通又痴迷的样子，让人羡慕。

一旦羡慕，往往想再多了解一些。马老师随后两天在常州和南京的讲座，我也除下了主持的压力，畅快地做起了听众。南京的那一晚，天气更加闷热，先锋书店内专程赶来的人群又集聚着热量。马老师脱去长袖上衣，风尘仆仆却意兴高涨，是三天来我见到的他最自由的状态。或许在巡讲的最后一场，他也才真正放松下来吧。

那天他的确是放松的。午饭在环环绕绕、曲径通幽的一家餐厅，到现在想起来我还有空中楼阁的印象。我赶到的时候，马老师正在大快朵颐。他的胃口一直不错，不会拘谨，是一个让人放心的客人。因为对美食敞开心扉，所以可以轻易地宾主尽欢。他

拿起酒杯向我示意，感谢我一路听过来的热情。我大概是有些意外的，所以眼睛明显圆睁了一下，他看出了我的意外，笑着又提了提酒杯。我的意外不为他的周到，而为自己礼貌的滞后。下午茶在一家湖上茶室，露天的木制阁楼，一侧是玄武湖光，另一侧就是高高的灰色城墙，开阔而幽闭，更适合独处。湿暖的湖风，吹来了每一个人不经意的慵懒，马老师也在那份慵懒中。他不会主动聊什么话题，只是三三两两地回应几句，拖一点老梧桐式的笑音，有不符合年龄的苍厚。在合适的氛围里，这没有任何不妥，似乎每个人的那个下午都是在聚谈又是在独处中的。

我之所以对那个下午印象极深，因为那是唯一一个我和工作之间没有发生关系的时间。马世芳老师对我来说不再是一个主讲人，而是我可以旁观的一个有些熟悉但更多陌生的人。其实，那份陌生的距离很好。

之后我们再有接触，都是因为工作了。2015 年，他来苏州主持罗大佑先生的那场人文音乐课，我在直播室专访了他，有点失败的一次专访。有过 2012 年的专访，所以我发问的欲望不高，而他的焦点也都在第二天的现场主持上。不过还是很愉快的，多少带着会心的理解。

我现在的办公桌上还常年放着一本马老师签过名的《台湾 200 最佳专辑》，由他和母亲陶晓清参与选录和编写的这本书，是关于华语流行音乐的一次优质整理。这本书连同马老师在苏州

音乐台的单元节目《马世芳的金曲典藏》一起，是音乐 DJ 们最信赖的专业音乐评介之一。《马世芳的金曲典藏》是另外一段故事了，而在那段故事里，我是一个更可以乐得听故事的人。

2012 年的三场讲座，我还保留着最原生态的录音。南京那场有个戴着厚厚镜片的男生看到我手持录音笔，小心翼翼地问我可不可以分享给他。我自然愿意成人之美。做音乐的人能成为偶像，但听音乐的人像马老师这样也可以成为偶像的，却少之又少。这是一种认真对认真的影响。

第一次采访他时，我问他，如何坚持做了这么多年广播。他回答说，他没有坚持，因为是兴趣以内，做得开心，所以不需要坚持，顺其自然就好了。从那个问题到现在，6 年过去了，他还在广播里，我也还是他的听众。听得再多，陌生感却还是消除不掉，不然这篇文章不会前后写了两个星期。陌生的是我们只有对话没有聊天，陌生的是他的节目占据了我对他所有的了解，陌生的也是他的不需坚持刚好是我的需要坚持。

如果下次因为工作再见一面，他应该还是我的一个陌生人。

爱不爱许常德　　009

一个精心"情歌制造"的
词作人，多变多情；
一个用心"流行传递"的
创意人，独出心裁；
一个潜心"情感透析"的
说写者，面面俱到。

许常德✕张 E

2013 年 3 月 16 日 & 2015 年 11 月 9 日

不爱许常德,因为他是让我为难的嘉宾。

不得不爱许常德,因为他那么爱苏州,带给我们那么多。

可以在冰面上稳步滑行的初学上冰者,会经历从未经历的快速流畅,但常常还是会在一个脚软或一个转弯中跌倒。和阿德老师聊天的感觉就是这样,那个时候,我采访经验不多,遇到善谈的嘉宾就像占有了一整个无人无障碍的冰面。阿德老师有知无不言的流畅,却随时可能在他的一个即兴中有滑倒的危险。我因此更喜欢听他说,而不是和他说。

我的每一位同事都存着些对阿德老师的印象,他跟音乐台合作数次,和大家都熟悉。因为熟悉,所以渐渐有了那么点"放肆"。他并不介意,他习惯于言语的热闹和亲近。那些因放肆而稍稍丢掉的分寸,

在他看来本就是没有必要的累赘。

和阿德老师聊天，要做好辩论的准备。唯一不需要辩论的，是关于流行音乐歌词的创作，而这偏偏又是他不愿意主动谈起的。大概最让人得意的事，不一定是最有天赋的事吧。

阿德老师有作词的天赋，上千首作品的累积，词作生产力强大，但他并不多聊。听他聊歌词的创作，恨不得三言两语就交代完毕，从来不会有长长的故事，而且语带调侃。我记得他唯一愿意多讲一点的是写给张雨生的《我是一棵秋天的树》。

20世纪90年代初，阿德老师还是创作新人。有一天飞碟唱片的陈志远先生看到了他写的《我是一棵秋天的树》，觉得词句意境颇具深味，于是找到他，希望可以拿给张雨生演唱。其实，这首歌是阿德老师写给自己的，不只写了词，曲也已经写好了。不过，因为能和陈志远先生合作，机会难得，所以他只好割爱。而真正让他有割舍感的，是这首歌陈志远只抽取了词的部分，旋律却被荒置了。2010年，在阿德老师配合书作《中年男人地下手记》发行的原创CD里，他终于把这首歌还给了自己，也让最初的词和曲旧雨重逢。

《我是一棵秋天的树》是阿德老师的所有作品中，我最爱的一首。最初的喜欢，是虚荣心。当所有人都哼着《大海》和《我的未来不是梦》的时候，我和所有身边的人分享《我是一棵秋天的树》。身高和学习都很平常的自己，在那一刻觉得青春都和别

人不一样了。

北方的秋天很美，美得纯粹，并不丰富。明亮而低矮的蓝天，成排的杨树就要长到天空上去，树叶被染得油亮。它们打着转飘落的时候，油亮已变得脆黄，过几天踩上去会是松脆的一声响。雨水过后，杨树落叶混着泥土会散发出一种濡润的气味，灌满鼻腔，到处是树的味道。但北方的落叶并不铺张，即使一整棵树的树叶全落光了，也不是漫天飞扬的，它是零落的、循序渐进的，这和与北方相关的呼啸印象完全不同。北方秋天的美，留足了空间，是南方秋天不会完全懂得的空旷萧瑟。我觉得阿德老师歌里的树是一棵北方秋天的树，稀少的叶片，枯瘦的枝干，还有那份在微寒中的暖意。

我用自己的想象，想象着他的想象，但从没向他求证过。想象如果只为了感受，我想不必需要证实。

我和阿德老师在秋天里深聊过他的音乐经历，但那不是我和他的第一次见面。第一次见面，那次在掌控之外的合作，是在春天。

2013年的春天暖得很早，三月初，我写好了宣传文案便裹着棉衣休年假去了。等到一周后在回来的车上听到那几条宣传时，车窗吹进来的已经是浮起来的暖风了，空气洋溢。阿德老师从到苏州的那一刻起，也全然在洋溢中。说话的时候嘴角一直被笑意吊起，语速极快，眼神稍稍倾斜着看向你的时候，就

知道他挑战私密心的问题又来了。我是有些措手不及的,我的思辨和语速都不如他,像一个擅于长跑的人遇到了一个短跑运动员,但赛程只有100米。

幸好,讲座当晚,我只是一个发令的人,陪跑的是全场观众。他带着自己最新的情感书作《不寂寞,也不爱情》,在和观众的一问一答中,过招的都是情感问题,关于流行音乐的创作全部隐去。我不再记得他们具体问了什么,回答了什么,清晰的是,回忆里排满了观众的笑声和惊讶。

和阿德老师聊情感问题,要顶得住他的撩拨和挑拨。他不断

地试探欲望，挑拨你好不容易接受的平淡滋味。他当然要语出惊人，扫出一张张惊讶的脸。他的观点，你会想要反驳，但无法抵挡他的刁钻，然后索性把刁钻的刺当作一种快感。

阿德老师爱问叫人面红耳赤的问题，爱用问题回答问题，他的情感观点和情歌风格走了相反的路，从来不抒情。挑战婚姻，不讲拥有，只谈享有，不需长久，痛快至上，不必执着……我们因为他犀利，所以觉得他现实，其实我觉得他最理想。他在情爱论中竖起的刺，是理想的武器，大多数人拿不起来，所以不能冲破现实中情感的困局。

那场讲座，阿德老师难得谈起音乐时只这样的一句：不要和不听音乐的人谈恋爱，他们的心都是硬邦邦的。这句话蓦地让我腾起了期待，明明对流行音乐最有感觉的阿德老师，如果还有再一次的分享，一定要好好讲讲那些歌才好。

这个期待的实现在两年后，2015 年的秋天。电脑里放着的那张和他互捏脖子的合照，也多了一张并肩微笑的后续。我们终于可以坐下来聊聊他的那些歌，聊聊他已不再喜欢多说的创作经历了。年轻的阿德老师进入音乐行业，没有带着理想的光环，写歌词在我看来是他的一种本能。在读编采科的时候，在出版社工作的时候，甚至在家里帮着母亲剥虾赚手作费的时候，他只是务实地直觉自己应该有其他更好的赚钱方式。于是一个喜欢读书写诗的年轻人，在流行音乐市场繁荣无比的 20 世纪 90 年代，顺理

成章地选择成为一名作词人。

用心良苦的人，才有可能举重若轻。阿德老师谈起他写词的过程，好多都是在旅行当中完成的，听起来毫不费力。但随时随地的快速完成，是因为随时随地的积累。他的脑袋里装着不同的抽屉，每个抽屉里都装着平时捕捉的各种素材，一经需要便能迅速调用。比起他的情爱观点，聊起这些，他的声音是低下来的，把兴奋降到刚刚好的放松，不再武装自己。是的，我一直觉得他谈情感，像在作战，精彩是有的，智慧是足的，用脑是多的，但用情是少的。

这样也好，在情爱学说和情歌创作里，我看到两个他。一个诉求针针见血，一个诉求润物无声；一个是现在的塑造，一个是曾经的热爱；一个很生猛，一个很文艺；一个是我行我素的老顽童，一个是提笔仍有神来的大师。

我的总监周知说，和阿德老师相处，他们是"父女关系"。她会提醒健忘的阿德老师不要丢三落四，也会像一个急性格的女儿一样，不断催促慢性格的父亲快些把答应的事情完成。

阿德老师喜欢苏州，第一次来就答应要为苏州写歌。苏州的古雅，他并不意外，倒是金鸡湖夕阳下石榴红的水面和湖岸四周繁星般的现代灯火，最先让他着迷。他说，每一个人都应该在金鸡湖边谈一场恋爱。写给这里的《苏迷》，由此而来。

如果稍加推敲，在阿德老师为苏州填词的歌里，可以找到他最爱的苏州口味：《苏迷》里的"月光一碗"，《苏小姐》里的"一抹烟来窗前，原来是碗里的面"。

他来苏州的第一餐就是苏式面，之后的每一次，苏式面都成为他和这里瞬间找回熟络感觉的开关。阿德老师吃东西，漫不经心，看他吃面，也并不比其他食物多吃一点。我想他还是敏锐的，喜欢的不必多试。和他一起吃饭，其他人要尽量多吃一些，不然他会一直念着浪费，最后催你打包带走。

不浪费食物的阿德老师，才华同样物尽其用。我爱他的很多首词，不只最爱的《我是一棵秋天的树》。"人的心事像一颗尘埃，有时孤独比拥抱实在"，"你邀我举杯，我只能回敬我的崩溃"，"又是华灯初上，车在石头路上颠又转，和你见面总觉人世短"，"再苦的甜蜜和道理，有时候不得不理"，还有"剪一段日光，解爱情的霜"。

他在歌里写林觉民，写张爱玲，用意外的比喻写其中幽微的心理。在他的词里，我们常是被懂得甚至被谅解的。不过，我看着他的样子，却对应不出我爱的这些词。他是带着些喜感的，是飞扬的，是火花四溅、常有稀奇古怪想法的。

所以，他不可能只是一个写词的人。相由心生，他的心就是望尘莫及的创作力，书不断，歌不停，创意无穷。

一直出新且用心的创作人，都值得被爱。

想到初次在录音室专访他,聊到一半,我发现话筒没开,心里汗如雨下。他标志性地"欸"了一声,开朗的尾音把我的紧张覆盖了下去,边擦汗边笑着让我重新开始。所以,无论我怎么去认识他,怎么去写他,最熟悉、最觉得亲近有爱的,仍是他歌词里的那颗温柔心。

这是我的一点"惊心动魄",足够独家。

无心伤害 019

有你真好,

理会那些不能自已的情执:

有你真好,

装载那些满是情味的关切:

有你真好,

重温那些声影如画的感动。

小虫╳张E

2013 年 4 月 13 日

　　小虫老师斜靠在沙发上，我走过去跟他打招呼。他起身回应，笑了一下，又坐回去，请我也坐下。他的笑带着无意的傲慢，笑里便多了距离。因此，我虽然坐在他旁边，却觉得有点远。他慢悠悠地问我，讲座里我们聊些什么。我吃了一惊，猝不及防地被这个问题又弹开了点距离。

　　我瞬间开始丈量起和他作品之间的距离。童年时听杨林的《我不是个坏小孩》，看大人们踩着节奏跳霹雳舞，还并不知道写这首歌的就是小虫。等我知道他的时候，小虫已经是大师了。从来没觉得小虫这个名字"小"，因为《只要你过得比我好》《亲密爱人》《爱江山更爱美人》等歌曲太过摧枯拉朽，所以对"小虫"这个符号所连接到的那个具体的人，我是怀有敬慕之心的，甚至觉得他是威严的。

他的音乐经历太丰厚，我对他的了解却不会比别人更多。服兵役期间写出《小雨来得正是时候》，正式入行，而后渐渐与罗大佑、李宗盛并称为滚石唱片的大、中、小三大制作人。他是一个可以把自己揉碎了不断重塑的音乐人，所以由他创作和制作的唱片，从钟镇涛、梅艳芳，到潘越云、李丽芬、陈淑桦、黄莺莺，再到杜德伟、任贤齐……每一个人有每一个人的样子。穿梭在东方情调、现代都会、西洋蓝调和电影音乐之间，他在音乐中是长袖善舞的。

他写流行歌，是没有意外的好；而电影音乐，是格外专注的理想。《阮玲玉》《红玫瑰与白玫瑰》《天浴》……他的电影音乐有艺术的格调，即便除开电影，也可以挂在耳边展览。流行歌曲里的小虫再多面也是同一个小虫，而在电影音乐里，他是另一个自己。

年轻时的小虫老师留着一头长发，那些在录音室和不同歌手的合影总是差不多的样子，一种很清淡的成竹在胸的样子，看向镜头的眼神带着有分寸的审视。他是一个很喜欢蓄毛发的人，再年长一些的时候，剪掉了长发，但胡须一直是脸上的标志。我固执地以为，人对于自身某一特征的执着，除了审美使然之外，还有出于某种安全感的需求。例如胡须背后，是风度、是成熟、是表情收放的需要。

和他面对面的时候，不自觉地，也很欠礼貌地，我会看着他

的胡须和他对话。胡须从鬓角处疏疏密密连接到下颌,给整张脸增添了一弧不怒而威的轮廓,但他的表情又时常是在笑的,上唇的胡须向两边晕开,微微上扬。那是微笑,也是"威笑",蓄须的人对我向来有种不可揣度的神秘感。

因为这种不确定,所以我更加敏感。他坐在沙发里的姿态是软的,我分不清这是讲座前的轻装上阵,还是舟车劳顿后的意兴阑珊。在他来讲,这些都是不经意的自然;但对我来说,却全然多出紧张的揣测。

我是紧张的,本来还很轻松,但当他问我讲座里要一起聊些什么的时候,轻松就被手心冒出的汗淹没了。从跟他见面、握手

到坐定的这两分钟里，我急速运转自己，然后把自己钉在两个问题上，僵在那里。瞬间想起的关于他的作品，足可以支撑起一场对话的内容吗？我感觉到的他的"远"，还能够让我从容地应对这一场讲座吗？

事实上，我果然没能做到。这让我十分惭愧，但的确无心伤害。

《无心伤害》是1996年小虫老师写给杜德伟的作品，里面第一句歌词说"真心无奈，多心都为了爱"。我的这一次尴尬与伤害也因为一颗"多心"，多出的是"不确定"的心。

因为迷恋躲在话筒背后的隐秘感，所以选择以电台为职业。躲在话筒背后说话，一本正经或者自我解嘲，却不必在意表情管理。手放在什么位置，眼光停在哪里，嘴角泛起的红痘，还有顶着的一头没来得及清洗打理的头发……除了说话，这些尽可随意。其实，是喜欢那一点分享的空间，却不想成为目光的焦点。因此，我对任何视觉形式的"现场主持"都怀有极深的"不确定"的忐忑。也因为这种"不确定"，关于小虫老师人文音乐课的一系列安排，我申请避开了当天下午的直播室专访以及和他在现场的对谈，所要做的，只是开篇一闪而过的介绍。

我以为"避开"了，所以对"交流"没做准备，靠着并不比别人更多的了解，只能做名合格的听众。但是，我并不知道小虫老师对主持人是有"期待"的，他需要对话。事情就这样从一个错位开始，每一步的节奏都变得摇晃不稳。我从他善于保持笑意

的表情中，读不出任何确定的信息，但能确定读出他的不信任。我理解这种不信任，但2013年的我，对此却无能为力。

我是在消沉和愧疚中挨过那一晚两个小时的。毫不夸张，那种感觉隔着五年的时间，仍有凛凛的生动，触摸起来还挺疼的。

这种痛感和难堪，除了自己，大概早都随时间的新陈代谢被遗忘了。那晚的观众可能丝毫不会察觉，更不会记得。他们来和小虫老师相见一面，见到了，听到了，都得到了。小虫老师大概也不记得2013年的春天，在苏州曾遇到过一个荒腔走板的主持人。见得多了，走得快了，都是插曲。

我琢磨了很久，还是决定在这篇文字里坦白给你，让你知道在不声张的幕后，有多少内心的尘土飞扬。这都是考验，感觉一定不好，但却提醒着什么能够更好。

看着台上的小虫老师，他还是给出了自己的"好"。谈笑风生，应答如流。那段时间，他刚刚发行了自己的新专辑《有你真好》，用自己的角度重新演唱了曾经写给别人的歌。专辑内页是一本小书，细细地写满了14首歌曲的创作故事。他对音乐创作自然是热忱的，但对其他与音乐相关的事却总给人冷眼旁观的印象。对自己这张新专辑的宣传，他也并不热切，如果不是当晚有观众提起，他大概不会想起。

做音乐，他是有骄傲在的。

他的骄傲不会伪装成谦逊,反而常常语带锋芒。我忘记那晚他和观众你来我往都交流过什么了,但清楚地记得,他的笑是说话时的语助词,加上他并无自觉的骄傲眼色,很多时候像在斜睨着人世,尖刻又宽悯。那是他的某种"真",毫不介意地显露出自己的喜恶、批评或欣赏。我这样写着对他的印象,总觉得不够确切。我对他,因为空白的交流,仍然在揣测。记忆里,他的表

情不断叠加，却只能是一次看到，而非了解。

我在这个春天继续着每年春天做的事情，听很多遍他写的《红娘》。我知道，夏天到的时候，又会单曲循环《恋着多喜欢》，然后秋天是《月儿弯弯》，冬天是《相恋》。我确定自己比五年前更熟悉他的作品，也更能好好地和他聊聊天了。如果再见面，就以这些揣测的问题开始，慢慢填写迟到的一份了解。

小虫老师说自己有两个妹妹，一个是台湾的音乐人黄韵玲，一个是大陆的作家秋微。去年我在采访秋微的时候，跟她提起了这段"无心伤害"的经历。秋微想都没想就铁口直断地说："相信我，你和虫哥一定会再见到面的，美好的念力十分强大。"

我不确定我的"念力"是否美好，因为它完全出于私心，出于私心的一种修补，但我特别能理解自己。

风花雪月的幽默

有一些歌，
是写给岁月的诗，
以时光起兴，
韵脚都落给爱。
它们是音乐诗人周治平
写在人生日历上的箴言，
每个人都必然翻过，
并最终会心懂得。

周治平✕张E

2013 年 5 月 26 日

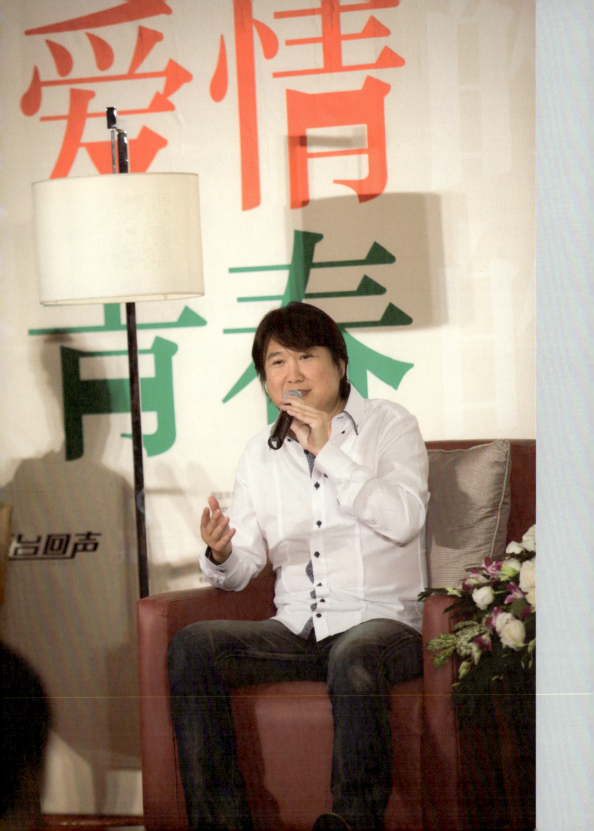

周治平老师入住的是一家船型酒店，从窗外看出去，感觉是浮在金鸡湖上的。

晚餐时他开口便说自己有些晕船。我们都有点茫然，看着他，他颤着肩一笑。原来是因为他站在窗前欣赏湖光，却被水波荡漾到不能承受。

苏州，水城，就这样用水的捉弄，遇见了周治平老师的幽默。

他的情歌深邃，我其实准备好了很深的情绪专访他，并不知道他幽默的一面。

和许多对流行情歌又爱又恨的音乐人不同，周治平老师没有这样的矛盾，他全无保留地爱着情歌创作，而且十分干脆地把自己的作品概括为"风花雪月"。听他的歌，如同在读现代版的宋词，静深、清美。"那曾经疯狂痴情的我和你，坐爱情的两岸，看青春的流逝"，"虽然分手的季节在变，虽然离别的理由在变，但那些青梅竹马的爱情不曾忘记"，"让我在风里放一只筝，回忆那无知岁月里的真"，"他们说过去已过去不会再来，他们说岁月一天天不断地更改"……

这些歌词，即便断章取义，也不辜负风花雪月的箴义。

没见到周治平老师之前，我不会用"干脆"来形容他。他个子很高，盖住后颈的长发，二十几年了吧？总需要有些不变的东西。他并不内敛，反倒是热闹的性格。打招呼的时候头发跟着弯一下腰，牙齿上闪着笑，爽朗热情。聊天时嘻嘻哈哈，举重若轻，

干脆直接。我事先准备好的深浓的情绪,瞬间失去了煽情的出口,转而呼啦啦随他的快乐去了。直播室一个小时的聊天,因为他的幽默,很快就滑过去了。

　　创作是生命里美好的体验,回忆也没理由沉重。讲到《那一场风花雪月的事》,他说是私心写给自己唱的歌,奈何被何如惠看中,推辞不下,便布置了功课。他只给何如惠一天时间,唱得好才可以拿走,结果她完成得很好,便只好成全。但最终成全这首歌流行的,却还是他自己。说到这里,他明显得意了一下。我描述不好他的幽默,是那种自嘲式的、放低姿态的幽默,即便是得意,也像在对你说,看我有多幸运。

　　他语速适中,语言思考速度却很快,没有迟疑的停顿。唯独面对歌迷的评价,他的回应瞬间就缓了下来,一个字一个字地听进去。我向他转述一位DJ在播放《我把心遗落在1989》时说的话:让岁月巨大的手臂,把悲伤挡在五百里外。他有两秒的沉默,然后吸了口气,吐出被重重触动后的感慨。

　　我的节目会播放许多老歌,尽管我从不认为它们老。如果说一档节目是一篇散文的话,周治平的歌常常被我用来作这篇散文中的省略号。他的歌像省略号一样好用,留足了想象,或者填补词不达意的空白。《花开花谢》《往事悠悠》《梦不到你》《失乐园》……关于岁月,关于忘记,关于不解,这些歌就是万能的词库。

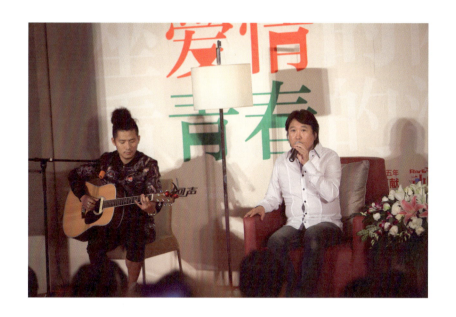

 我并没经历过他作品里那么多情的青春,其实他自己也没有。他的歌多是写给岁月以后的,听出味道的时候已经攒了些故事,所以即使横波无澜的青春也显得耐人寻味了。他的歌并没有长在我少年或青春的记忆里,但听到的时候却没有任何隔阂,和那些回不去的青春一样,是让人后知后觉的同一种怀念。所以,他写的过去,我曾经去过;他写的现在,我身在此间;他写的未来,我拭目以待。

 他的歌,有听众比我喜欢得极致,喜欢得深。我对他的歌是有选择的偏爱,他们却是无死角的钟爱。比如我很惭愧一直混淆《重提往事》和《往事悠悠》,便有人列出这两首歌从创作背景、

发行年份到歌词的对比,替我备忘。不过听歌毕竟是喜欢的一种,一见钟情可以,日久生情可以,情非得已却不可以,"恶补"对听歌这件事情的作用微乎其微。

情绪和情怀是不能伪装的,有多少就是多少。

周治平老师也很坦白。我把他的经典歌词罗列起来读给他听,问他是怎么捏成这些句子形状的。意外地,他身体后退了一下,一副想起来还很痛苦的样子,说自己写这些歌词都是用时间熬出来的。他写曲很快,但写词很慢。他的歌,曲要等词,少则几天,多则一个月也是有的。他说自己喜欢文学,但并不是一个很有文采的人,很多词都是凭热爱的感觉,撑着写下来的。

后来在讲座现场听他唱歌,他没有准备歌词,也没有准备的必要,因为那些经过字字推敲的词,已经记成了一种语言的本能。

配合他演唱的随行吉他手,习惯低着头沉默,和周治平老师不时轻微甩下头发的爽朗,一暗一明,一个背景,一个表演,十分默契。他是人文音乐课"大师讲堂"系列第一位自带乐手,用演唱衔接整场讲座的音乐人。讲音乐,而又有音乐的时候,氛围自然特别好。

他唱每一首歌,台下都有回应。观众轻摆身体,小声跟着每一句歌词,脸上是如沐春风的模样。我记得那天是五月底的春末,已经有点闷热了,一整天乌黄色的云,到了开场前的晚上,却有斑斑点点的星光。听到场的观众说,刚刚飘过的一阵雨,也是斑

斑点点的小雨。

这样的情境，不能不听那首《江南有雨吗》。

他唱这首歌也多几分投入，二十几年前想象中的思旅，在那一刻江南的空气里有了应答的回声。但他的动情是适可而止的，早于别人先远离不可收拾的煽情。所以他不忘自嘲每一次的现场选歌，都需要十分谨慎，因为KEY还是当年的KEY，但嗓子已经不是当年的嗓子了。

他是一个很和乐的人，不怎么挑剔的样子。吃饭的时候，对入口的每一道菜都不偏不倚地赞赏，别人说的什么话传给他，他也总是先用笑声接住。但这种回应又不是社交式的，而是一种平常心的舒服。讲座现场和歌迷见面，就一身白衬衫牛仔裤的装束，和他的音乐一样，不要复杂的底。

我很难看得出他不喜欢什么，但最喜欢的一定是音乐。然而，他的喜欢没有要把音乐殿堂化，而是更日常，久而久之那样的日常里便充满了朴素的快乐。也因为这种快乐，他聊音乐的方式是松弛的，会把每一段经历都讲成一个段子，迎着台下一波一波的笑声。

黄莺莺喜欢他创作的《梦不到你》，毫不遮拦地评价说，这可能是周治平再也无法超越的最佳创作了。他倒吸了一口气，笑笑地说，自己也不确定后来有没有创作出比那首更厉害的歌。他的玩笑高调，姿态却摆得很低，形容像罗大佑那样的创作人是住

在三楼的，而自己是住在地下室的……

我跟着他的段子，亦步亦趋地想要跟住他的幽默，调动起全部的机灵，使我们的衔接不至温差过大。也有几处巧妙过渡，但我也是被他逗笑的其中一个，所以很多地方就随着笑带过去了。是的，关于那晚想起最多的就是收不住的笑，欢乐、故事和歌都是满的。等到我起身说结束语的时候，怎么都觉得仓促，台下有那么一刻是静止的，是意犹未尽的怔。

所有熟悉我的人，都觉得在那一场人文音乐课上，我是松弛的，并且还有刚刚好、不过度的幽默。只有周治平老师说我太板着自己，竟然是不开玩笑的人。

所以，"恶补"对于听歌是没用的，"努力"对于幽默也是没用的。风花雪月是他的才情，幽默轻松是他的性情。我可能有的只是写下这些文字时的一点素情了。

常改变　037

常改变

一位被陶晶莹赞誉为"词圣"的音乐人，
一位被萧亚轩尊称为"如师如父"的明星操盘手。
从李玟、王力宏到江美琪、袁泉，
他是独具慧眼的音乐经理人；
从音乐、文字到美术、收藏，
他是涉猎宽泛的艺展人。

姚谦╳张 E

2013 年 6 月 22 日 & 2014 年 10 月 18 日

每一次和姚谦老师见面,他都带着又一本簇新的书作,所以每次都能听到新故事,羡慕他的常改变。他已经在用生活款待自己了。

上一次见面是2017年底,他刚刚出了新书《如果这可以是首歌》,明黄色的封面,像他永远鲜活生动的每时每刻。我带他去李公堤的一家餐厅,自己却东西南北找不到入口,他也不急,站在路边和我一起等,直到同约的其他朋友出来接我们。

姚谦老师穿黑色薄袄,戴粗黑边框眼镜和一顶帽子,和前一次见他时又不一样了。他很擅于给自己造型,有自己的时尚风格。这一次,他看上去黑了一点,聊天才知道他前不久刚去爬了一座高峰,是非洲的乞力马扎罗山。

姚谦老师说自己是哭着爬完乞力马扎罗山的,没有夸张,不是心情上的哭,而是真的哭。上山前,同队的所有人都要签署"意外协议",有人干脆就放弃了。他们由私人导游领路,心怀期待和忐忑。

"苦旅"的开始并不觉得苦,每上升一段都有不同的风景。因为同队的其他人都比自己年轻,他每天还要早起先行赶路,以确保和大家的进程一致。不过慢慢地,"苦旅"的煎熬来袭了,严重的高山症让每一个人都吃不消。专业导游对大家的饮食和睡眠有严格的控制,姚谦老师一度需要服安眠药,才能保证第二天的体力。同队的其他人也十分友爱,每晚都要等他的睡袋安静了才会安心休息。

由于缺氧和攀登过程中体力的透支,人是很容易疲惫犯困的,但在非睡眠时间是绝对不能睡的,不然将十分危险。这种境况下,人异常脆弱,眼泪会不由自主地向外涌。煎熬难行的过程中,泪

水成为他们唯一的痛快出口。在即将接近峰顶的时候,姚谦老师放弃过,他转身向山下走,但还是不甘心,于是重新进发。而在此之后的时间里,他觉得脚已不是自己的脚,路也已经不知道要通往哪里,整个人是失神的,浑浑噩噩,只是一味地向前走。等到再次清醒,他已经被导游带下了山顶。所有关于乞力马扎罗山顶的记忆,都是后来在看照片时找回来的。

非常经验,在旧的人生里添加新的血肉,是实实在在身体的感受。

采访了好多丰富的人生之后,也不再觉得谈起人生是件可耻的事情了。

上一年,他还去了南极。成片成片的企鹅,让他叹为观止。企鹅笨拙而聪明,它们循规蹈矩,笨拙地只按既定熟悉的路线来来回回,但它们已认得人类,没有任何陌生的畏惧。游轮厨师为了照顾中国游客的口味,特地在船舱准备了大量海鲜味方便面,不过后来就少有人问津了,因为他们发现那和海狮粪便的味道闻起来是一样的。

讲起这些的时候,姚谦老师的手肘支在桌面上,一双手在两侧轻轻地打着节奏,像捧着他的经历当礼物送给你。每讲到惊奇处,他的眼睛会圆起来,像要把惊喜完整地传递给你。这就是现在的他,可以说走就走,体验着不可多得的经历,好多都是在挑战自己。

我在一段采访中看到他这样注解自己现在的生活："我相信丰富的生命，'经历'与'知道'需要很均衡的累积，而我自己太沉溺于'知道'的累积，在'经历'上却如此懦弱与胆怯。中年后的'经历'就成为我重要的功课了。"

我从来没想过，姚谦老师会做让身体如此艰苦的事，因为在他的《品味》一书里曾读到，他是一个连床的软硬度都极为挑剔的人。不过，想到年轻时他从家乡台南选择以行旅的方式去台北找工作，又觉得中年后的"经历"是他的某种回归。

2013年6月，我们第一次见面，《品味》刚刚出版不久。这本书，在采访他之前，我是熬夜读完的。越读越会淡化他只是音乐创作人和经理人的印象。除此之外，他还是一个收藏家，一个有很多嗜好和品味的生活家。

我对他的第一印象是装束的品位。他把头发梳成脑后的一个髻，卡其色哈伦裤，上面一件同品牌的白色POLO衫，波点墨蓝色棉袜，登一双乐福鞋。我觉得他比我年轻。和他聊天像在喝下午茶，人是闲散的，不紧不慢的，一下子就说多了。他很惊讶我会播林慧萍，因为时代已远走很久了。顺着就聊

起他和林慧萍的知己一面，《爱难求》等好几首歌都为体恤她爱的辛苦而作，然后几欲脱口而出她当时男友的名字，却又及时收住了。我在心里呵呵大笑，庆幸遇到一位愿意像孩子般分享的音乐人。

他是习惯漫谈的人，把每个问题都当主题一样细致道来，等节目时间满了，我们的谈兴正起，于是约好晚上在讲座现场继续。

我觉得我们有相似的地方，私聊感很强，但直面大众时，会减少一些表达欲。所以，当晚并没有直播室里的畅所欲言。我按照流程，把时间分为两半，一半用来对谈他的音乐经历，一半交给姚谦老师细说他的新书《品味》。不过，当我撤到台下把下半场留给他时，他却望着座位上的我微笑。我试探地问他"还需要我吗"，他点点头做出迎接的姿势说"当然"。这个细节虽然是事前沟通上的乌龙，但也巧合般地把我们之间还存在的一些陌生的缝隙给黏合掉了，黏合起的是共同经历过一点小波折后有惊无险的信任。

后来，他说起我声音中有难得的"确定"感，我想这也是由这份信任而来的。

看姚谦老师拍的宣传照，有艺术家身上的"怪"，微露着神经质的表情。面对面看他，却时常是天真的。那天的最后，我站起来和观众一起合唱他写的《我愿意》。他索性坐到舞台台阶上，侧过头，仰起脸，一脸孩童般的光和笑，有种被打动的甜蜜。

时间在偶尔的甜蜜和无休止的忙碌中连成一条线地过去，再见到他是一年半以后，竟觉得只是倏忽间的事。我们在同里退思园创设了"有感书房"的概念，请姚谦老师来朗读他的歌词，分享歌词故事。在那之前，我刚刚做了期节目，有关他当时新发的书《相遇而已》。他见面就夸我那期节目做得好，并说已转给很多朋友听。

再相遇，因为这一点彼此的礼遇，熟悉的感觉毫无障碍地回来了。

杜甫草堂二楼左侧的两间房，一间布置得如考究的旧居，有客厅，有卧房。卧房内一架镂空雕花床，感觉睡在上面就可以做一场春秋大梦了。另外一间在隔壁，靠里，只有古朴的外表，房内却是现代的床和沙发，不过光线却相对柔和温暖。不出我意料，姚谦老师选择了里间。意料出于直觉吧，因为里间更"隐"。我则在外间休息。

等待接下去安排的时间里，因为房间里的古意，时间反而更缓慢了。正式的活动是在第二天，提前的这些余裕，像是在休闲度假，但任务在身，我无心漫度。姚谦老师倒是气定神闲多了，随身带着蓝牙音箱，也为消闲，也为工作。他那会儿正在为蔡健雅填写新的歌词，照时间推算，应该是《停格》。近黄昏时，我敲他的房门，他刚好完成得差不多了，带着搁笔后的从容开始跟我对第二天的每一个流程。

那一次见面,他的步调基本上都是从容的,席间讲各种各样的趣事,还打趣我一身素色,唯独鞋子的颜色鲜亮。晨起,我们在河边吃早餐,看他吃吃停停,大吸着晨光空气,我也渐渐有了神清气爽的度假感。他逛古镇的步子却是急促的,只有在一些字画瓷玩店才慢下来,左右端详。

他不是一个爱热闹的人,回到酒店,打开房间的窗,一整片秋光飘入室内,他才旋即完全轻松起来,开始和我谈养生,并现场指导我一套拉背舒缓脊椎的动作。

本来还觉得时间慢,这下又飞了起来。

姚谦老师那天特别选穿了一件山本耀司设计的中式戏服衬衫，湖蓝色，正中偏向左侧绣着白蝶，阔袖，盘扣，后衣襟长至膝窝处，恰好配合同里退思园内的古色。他在造型上一直合时宜，也合心意。我们那晚在湖前的画舫里读他的歌词，聊他的歌词故事，退思园里里外外的观众都感觉静得远。

有一张照片记录了那一晚的静，是一张背光拍摄的剪影。秋凉习习，诗意漫卷的夜晚，月亮门内，姚谦老师和我相对的只是一个侧身的轮廓，四周只有深邃的静。

所有的美好都不需要经过设计，现在回想起来，有些不真实。

不过，每次再见姚谦老师，又觉得他真实得叫人吃惊。那是一种强烈的存在感，一种因为常改变而发散的鲜活气。最近这次见面，听他聊音乐在瑜伽中的价值，听他聊也许很多90后都还没弄清楚的二次元文化……我心里一阵打着鼓的着急，追赶不上啊。

他还是会选一个自己喜欢的电影节去看难得喜爱的电影，还是会选那些意外之地去旅行，也还是会信步走在流行文化的前沿。但愿他继续常改变，也但愿我还能有机会和他再见面，即便追赶不上他的新，但至少有个目标，不至于越赶越远。

缺 席

在他的歌里，

有一种青春叫做"放心去飞"

有一种爱情叫做"选择"

有一种忘记叫做"大海"

有一种心情叫做"回家"

2013 年 7 月 20 日　陈秀男

他的作词梦因爱而生，也因爱成真。

在他的词里，《哭砂》是最迷人的流泪，

《剪爱》是最优雅的失去，《缠绵》是最深情的道别，

《手语》是最无奈的表达，《江南》是最成熟的写意，

《心痛》是最真实的告白。

2013 年 8 月 24 日　林秋离

2013年苏州的梅雨期很短,短得让人来不及抱怨,今天宣布入梅,隔天就宣布出梅了。不过,所有人在出梅的欢天喜地中没兴奋几天,就知道必须要扛过的是一季长长的酷暑。

那个炎热的夏天,我并不在苏州,扛的也是另外一件事情。

宣布入梅那天的黄昏,天阴得魔幻,雨下得放肆,我满心是末日般的情绪,分不清天气是否称得上善解人意。上海地铁站里雨漫成河,我脱掉鞋,赤脚走出站口,准备赶第二天一大早的飞机回家。等我回到北方小城的时候,苏州已然出梅,但千里之外的艳阳却照不透我彼时彼地一身涸透的潮湿。

那段时间,我和苏州隔开成两个世界。我是静止的,每天在同样的地方,重复着相同的动作和担心,等待又拒绝着一种结束。而苏州的

一切都在不停地运转当中,每天的节目钟摆一样循环持续,新的计划成为旧的完成,七月去,八月来,人文音乐课也在每月既定的顺序中按部就班。我因此缺席。

现在回忆起来,那是一段仿佛沉入水底的日子,很多事隔着一层厚厚的膜,透不到心里。后来我一直原宥自己,也许人能够给予自己最大的理解,就是允许自己可以悲伤。

2013年,我缺席了苏州的炎夏,缺席了两场人文音乐课,也不得不承纳自我人生中一场重大的缺席。我的生活里第一次出现如此震荡的断裂,到现在那个位置还是空的。这些感觉,说出来太脆弱,写在这里也还是个秘密。

很多事需要"熬"过去,艰难的时刻像被时间慢炖,生活也如此被煮熟了,煮透了,有营养了。

见过他，见过银河　　055

李寿全，
音乐名人堂不可或缺的扛鼎人物，
他制作的作品，
赋予音乐超拔凡庸的理想；
他创作的作品，
丈量音乐皆由心生的标准；
他演唱的作品，
珍获音乐终极关怀的意义。

李寿全╳张 E
2013 年 9 月 21 日

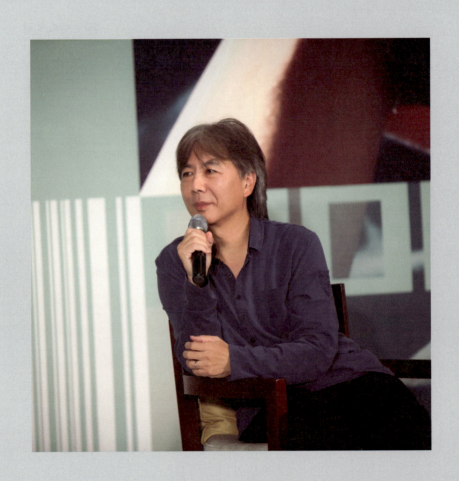

但凡公开露面，李寿全老师都会被点歌，唱那首《张三的歌》。他不倦也不恼，反而每次都会认真讲讲歌里的故事，然后再唱。他用最沉最淡的语气说每一件事，沉下来悲喜交杂的况味。

电台采访的时候，他特别要我播了最新版的《张三的歌》。新旧对比，用力越发少，含在从前声音里的暗斑或韶朗都退到时间后面去了，喜和悲都不再需要声势。

还是喜欢听他在现场唱，一身松弛，头微侧，看向左前方，感觉风正吹过来，过去所有的时间就又回来了。

是的，和李寿全老师的照面，我一直是这样的旁观。急管繁弦，他经历了很多，于是我看他觉得像在看银河，一片星芒，却不真的能看清楚。他的许多事连成一片，动辄和一个音乐时代相关，很多人因此想了解他，但他向来说得少。他身上有易见的"时间感"，却是属于事过境迁的时空，详情都被简化了，感叹也变得没有必要。

李寿全老师之于华语流行音乐的重要不消细说，不消感叹，那片与之有关的星河灿烂始终朗朗可见。他经过一些流行音乐的"峥嵘岁月"，像一位儒将，为台湾原创音乐拓疆土，改格局。受西方摇滚乐的影响，他主张音乐的思想性，丰满了流行音乐的表达维度。

20 世纪 80 年代初，他和蔡琴、李建复及苏来等人自组"天水乐集"工作室，脱离唱片公司体制，对华语音乐的制作和版

权问题有良深的影响。潘越云的《天天天蓝》、李建复的《龙的传人》，这些他制作的专辑早已粹选为经典，而1983年制作的《搭错车电影原声带》更是掷地有声，成为那个时代的音乐狂流。

1986年，李寿全老师为自己制作的专辑《八又二分之一》，请来张大春、吴念真、詹宏志和陈克华等作家填词，用音乐的敏锐投射社会现状和生存状态。这张专辑不只位列经典，也别具人文厚度。我们也是因为他，才听到王海玲，听到苏芮，听到王杰，听到王力宏，听到张悬……他让每一张专辑都卓尔不群，对每一位歌手都不遗余力。李宗盛曾说，当年最佩服的制作人就是李寿全，他让制作唱片成为一门真正的学问。

写这些文字的时候，我给自己设定了一个前提，少写音乐评价。他们的音乐成就，他们的音乐评价，有太多好文可供参详，我再不能写得更好。所以，就只是顺着自己的眼睛去写，顺着心动去写，留下也许不那么重要但还算别致的印象。

写李寿全老师的现在，没忍住，罗列了他的一些音乐履历。因为当一个厉害的人从不觉得自己厉害的时候，我突然成了着急得想说些什么的人，尽管说出来的也是众所周知的。

李寿全老师应该是一个寡言少语的人，语速不快，语气很淡，语言甚简。我不了解他的生活状态，但大约是深居简出，所以与人交流是觉不出热度的。

在观众的掌声和欢呼里出现，他会双手合十鞠躬致意，脚步微微向后退，生涩却很自然地笑，十足谦逊的样子。我见过他三次，每次出场都是一样的谦诚。

第一次见他，在南京。他和我，都是来去匆忙。我和近100名乐迷一起，像是跟他喝了个短暂的下午茶，闲闲地、没什么逻辑地聊天。也有人不自觉地抒情，激动地说着自己在歌里的因缘际会。音乐人都特别在意自己的音乐在乐迷那里的回响，李寿全老师也不例外。相较于自己说，他更喜欢听别人说。当观众说着这些和音乐之间的交集的时候，他看向观众，我看向他。他的眼神里是更柔和的光，胳膊肘在沙发扶手上，手握着话筒，托着右腮，很专注，很幸福。

即便如此，他与人仍刻意保持距离，我佩服他这种距离的习惯。比起嘴巴上的热闹和虚张声势的热情，距离是真实的，是更勇敢的处事方式。经过这许多年，李寿全老师并无半点世故之气，反而浑身都是无社交感的。他的智慧还带着些锐利，或者并不只是锐利，而是对任何场面的周旋与无谓的说辞都有本能的规避。他更乐于简单而不缺肺腑的交流。

那次见面，我装走了李寿全老师肺腑中的两首歌和一句话。

《守着阳光守着你》，他作曲，但把所有的赞美给了词作者谢材俊。李寿全老师说这是最高级的情歌，歌词里没有一个"爱"字，却全是爱。

他制作过最遗憾的歌,是受李子恒之邀为苏芮完成的《牵手》。"牵手"在闽南语中有"妻子"的意思,这首歌写一个女人在爱情与家庭中的包容和付出,传递人文关怀。不过,这首歌当年在台湾推出后,并没有广为流行。对一个好作品来说,这不会是没有遗憾的。

他反复说着这件事,不是耿耿于怀,而是不断地在确定,一首歌的生命力从来都不是只属于创作人的,更属于听到他们的人。好与坏,冷与热,来自更多人的赋予和解读。让他意外和安慰的是,《牵手》在大陆成为极经典的作品。所以,音乐有自己的双脚,去到它所能到达的地方。

不记得李寿全老师是从何说起的了,谈到"才华",他说"有天分的人更要谦虚"。像这样的句子,因为有感于它的分量,心里便裂开一道缝,直直地种在那里,把它告诉给许多人。

因为看过这次他的访问现场,所以第二次见到他,当我们要一起在台上对谈的时候,我提前做足了心理准备,也做足了功课。我知道,听李寿全老师说话,每一句都是获得;但和他聊天,一定不是一件容易的事。我列了一长串比任何一场人文音乐

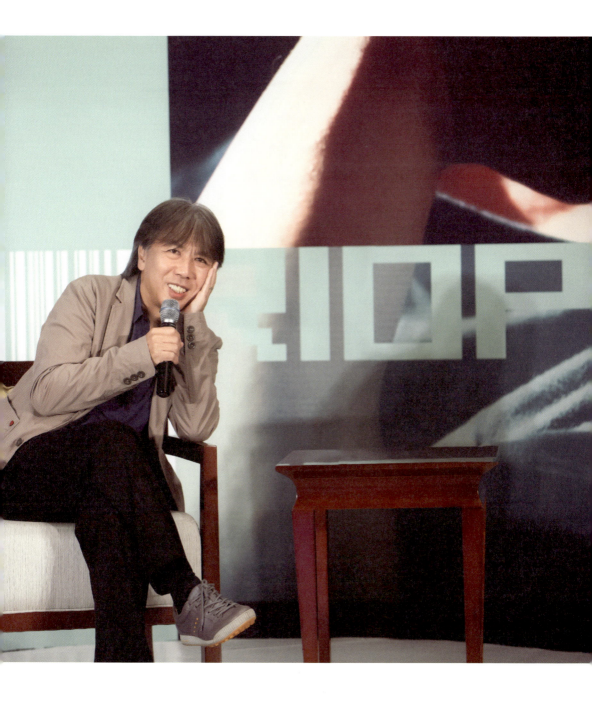

课都多的问题，砌长城般冗繁，但唯有如此，我才有坚固的底。特别蠢，也特别不讨喜。

选择性失忆这件事是存在的，和他对谈时问过的问题，我全都记不起来了。当两个全无社交感的人坐在一起公开聊天的时候，中间很多需要圆滑弥合的缝隙，会因为两个人的不以为意，扩大成尴尬的聊天黑洞。他是真的不以为意，没有任何节目意识，所有问题的承接全部源于自然反应，不会为了给答案而刻意回答。

他说，他的音乐，绝不会只满足于在制作室里音响环绕中的陶醉，他会跑到大街上去，听最普通的录放机里传出来的音乐。如果一首歌用最简单的设备听，也有打动人的质感，才是好作品。他其实把音乐看得很平常，把自己看得也很平常。即便用两个小时写出《一样的月光》，凭一腔热血成立"天水乐集"，在他也只是时代优势的可贵而已。我突然意识到，在和他对谈的时候，是把他和音乐都推到了一个远离平常的位置上去了，这对他是一种背离。当我了解到这一点时，已经没有多少对谈的时间了。

我完成了一次并不精彩的访问，无法进入他的时间厚度里，像看银河景，只是发出些感叹，问着一些遥远而触不到对方心里的问题。

一场访谈结束，感觉话筒都要被我攥爆了，太用力了，两肩也端着酸痛。我敏感地以为李寿全老师也是辛苦的，跟他说谢谢

的时候都带着试探。他却完全是愉快聊天后的样子，拍合照时，喊我站到他身边，肯定地点了下头。这是很及时的鼓励，我记住了他的善良。

他是一个任何时刻都不失风格的人。

我见到过的，唯一一次他在台上就很愉快的对谈，是在2016年的简单生活节上，街声舞台，他和白岩松聊天。那一年，他的《八又二分之一》专辑三十周年纪念版发行。我坐在观众席里，还有些莫名的优越感，因为纪念版中的新版《张三的歌》，三年前我就听过了。他说话依旧不多，微笑着的时间更多一些，大多是在听白岩松说。白岩松停不下来地说着自己年轻时听歌的触动，没有哪一个时代的音乐能好过当时，仿佛回到了青春的金光时刻。

无论是谁，最需要的仍然是了解。

我最靠近他的时刻，应该在彩排的那十几分钟。我走在他旁边，边看场地边理顺当晚的流程，向他介绍出场的位置和时间，介绍苏州观众的性格与习惯。他试了试话筒，并没有太多的要求，然后停下来，坐在舞台的沙发上，要我也坐下来。我们调整了下距离，确定好适合聊天的位置。那一刻短暂的靠近，有着和散步类似的身体记忆，我是在他的从容节奏里的。

我们都喜欢李寿全老师留在人文音乐课上的那幅海报，银白色的头发是自然的岁月，左手托腮，在逆光里沉思，整个人像

伏在时光里。一半脸被暗光掩藏，是永远无法了解与走近的他，一半脸明晃晃地在亮光中，眼神笃定，是坦诚给所有人的风格态度。

终究是星河，在他的历史中，了解一部分斗转星移，并当面确定过，已经是幸运。

怕你太了解 065

他的古典情结，

他的青春情绪，

他的拳拳情谊，

他的融融情怀。

陈乐融╳张 E

2013 年 10 月 19 日

…州音乐广播
…独家巨献

…家的美丽与哀愁

很怕有人向我问起苏州,因为我并不像依赖这座城市一样那么地了解它,很多问题我只好坦率地说,不清楚。如果对方只是普通朋友还好,但换做客人的话,我会很抱歉让对方失望。这比较像在一个自己比较熟悉的城市里,还带对方绕了远路甚至迷路的状况。陈乐融老师是第一个让我为此感到抱歉的人。

车子从上海进入苏州,路过连成一片的楼房住宅,他自然问起苏州的房价。好不容易是我多少了解的一题,我回答得愣头愣脑,甚至有点着急。他一定觉察出了我的青涩,而后的包容大概也是从那一刻开始的。他和我想象的不大一样,他比较由着自己的性情做事,说话带点冷幽默,眼睛里的观察很细锐,随时有观点和评价。我因此随时保持倾听的姿态。

十月中旬的苏州,天气铺着厚厚的一层凉意,我们都穿着长袖衬衫。陈乐融老师来苏州之前,我私信告诉他这边的温度以及适合穿配的衣服,没收到他的回复。吃饭时聊起台北和苏州的气温差,我提起了那条没有收到回复的私信,他说自己从未收到,不然一定会回讯,

还定定地看着我说，可以看他的微博私信记录。

我其实只是想确认我的提醒够准确，也是处于拘谨中一点话题的加入，没想到他会这么认真。我觉得自己的本意变了形，于是表情和语气也跟着走了样，想要微笑，发出声音时却成了冷笑……有失礼貌到不可思议的程度，没有酒，我却莫名地被赋予了酒后的放肆。

那阵尴尬在僵冻的几秒钟之后，被整桌默契的大笑覆盖了过去。而当晚我的微博里多了一位互相关注的好友，就是陈乐融老师。他是很在意对方感受的人，有双子座的细腻与平衡。

星座是他一度较真的问题。因为生日处在双子与巨蟹交界的这一天，在他几十年的人生里都以巨蟹座介绍自己。后来经不住对自我性格的认知，他觉得几十年像一个误会，双子座才是自己，真有一种改名换姓的痛快。

有过这一段被包容的放肆小插曲之后，他一定更加确定了我的不擅周旋，所以便不去在意我的旁观。但毕竟是双子座，有时他还是会问我些事情，我的回答聊胜于无，带着小心，带着三言两语的闪躲。其实，和他聊天，我有很浓的兴趣，但兴趣被担心遮挡住了。我迅速发现了他的锐利，而我最怕的就是被锐利的人概括了自己现有的人生。

后来听同事转述陈乐融老师对我的观察，我的人生在他的注视下，是没有打开的，是缺少释放的。果然防不胜防，还是要被

他概括。

直播室聊天，他比我兴奋。他是位老广播，二十几年前的电台节目就曾靠着嘶嘶啦啦的电波打动过山西小城的一名花季少女。后来，少女也成了一位电台主持，投稿到电台应聘时，节目名字用的是陈老师的《另一种声音》。那名少女，叫柴静。

接受我的电台专访，与其说是我对他的故事好奇，不如说是他更好奇我的问题。说着说着，眼神会洒到我的脸上，不慌不忙，一副你尽情来问的样子。他是很知心的受访者，我没有很尽情地问，但他都尽兴地答。

他做许多唱片企划工作，写歌词最初只是顺手的一笔，这一笔却带出了千首作品。20世纪八九十年代的台湾乐坛，风云际会，他越是谈笑着说，越能想见那个年代里所有人的意气风发。

李宗盛邀他谈合作，陈淑桦《跟你说，听你说》专辑还有两首歌，李正帆作曲，但找不到合适的人填词。他也有兴趣，回到公司后坦白地告诉给老板。老板说，好啊，却头脑飞快地计算着收支。于是，飞碟的陈乐融给滚石的陈淑桦写了两首词，《爱情走过夏日街》和《我可以》，滚石的李宗盛词曲双全，写给飞碟的叶欢一首《就这样离开我》。

他有很多词都和陈志远的名字绑在一起，《感恩的心》《跟着感觉走》《是否我真的一无所有》《逍遥游》《天天想你》等等，但他们是见面都很少的朋友，合作仅靠神交的默契……

这些经历，他连成线地说，我一直点头听，不想打断。专注表达之余，他却还有灵活的玩乐之心，偶尔会抛一两个问题给我。我还是那套聊胜于无的伎俩，然后直直地再把焦点切回到他的身上。对待双子，我们也很双子，一面知道他的好，也想了解他的好，一面又不知如何是好，想躲开他锐利的辐射。

我尽量不间断地问他，"成为'跨商业和艺文的混血王子'，您需要怎样的平衡？"他马上说这是个好问题，自然得让我相信这确实是个好问题。他做很多事，并不需要平衡，只是受到邀请，觉得合适就去做，顺势而为。歌词的创作、书籍的出版、剧本的创作、公开的演讲分享，还有多个行销案的企划等等，他从没有浪费过自己。

真正有才华而又不浪费的人，让人嫉妒不起来。他做过你不可能完成的事，那几乎是可以用来"观赏"的成功。

我常常在看蔡康永参与的某档辩论节目时想：如果是陈乐融老师，同样的问题，他会怎么问；同样的事情，他会怎么评述。

陈乐融老师和蔡康永是中学同学，两个爱读书的人，两个都有自己"说话之道"的人，招式却完全不同。蔡康永绵里藏针，万般残忍都会绕回温暖，不得罪人。而陈乐融老师呢，语言往往就是刀锋，就事论事，不包装任何态度，不迁就任何人。

我摘抄过他早年出版的《语丝集》，短句子就能将人打翻在地，五体投地。"情浓有麻烦，曲高无知音，故人宜独处"，"做

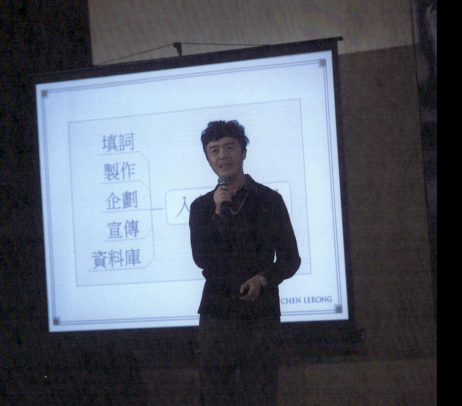

和自己生命能量有所抵触的事，便是浪掷"，"生活中对人的小失望，必须靠很大的信心来克服"，"过日子就像做功课，没有旁人逼，多少人也什么都不会做了"，"因为无法避免孤独，所以更要了解自己"……我也会去看他的个人网站，读他对各类事件的看法和各种文评艺评，包罗万象。他不暧昧，喜欢与讽刺都清清楚楚，我觉得他更是个社会学家。

　　因为了解得多，所以陈乐融老师多出一双"冷眼"，很少感情用事。但"冷眼"并非"冷漠"，他一向尊重世界的千奇百怪，"各人挣自己的扎，发自己的光"。

　　在人文音乐课上，他演说的题目是"词作家的美丽与哀愁"。何止词作家，他几乎讲到了流行文化产业的方方面面。他说，做唱片企划是一份没什么良心的工作，而写歌词是可以有计算的。幸运的作词人都有一个爱他的曲作人，像姚若龙有陈小霞，但他没有，所以每个人都要有平行转移的能力。当一份职业无法供养你的时候，要能够带着累积的资源转移到另外一份职业中去……冷眼的分享里，时常加入一点轻松的自嘲，把严肃的事情说得并不吓人。

　　演讲台上，他习惯来回走动，其实是在照顾跟所有观众的距离。坐下来的时候，他也会随时调整身体的方向，因为在一个弧形场地中，他希望和每一个位置的观众都有对话感。他的笑声很特别，声音不是放出去的，而是往回收的，伴着吸气声，每一声

都极短促,连成一串,再迅速收起来。看到有人写他的笑是似笑非笑的,大概是符合他的。所以,不只是我注意到了这笑的特别,也不只是我感觉到了他的锐利。

我介绍他出场后,隐到观众席里安心地听,竟然又被他锐利地观察到了。在台下听到他叫我名字,我愣了一下。他问我怎么了,为什么皱着眉。他并不知道皱眉是我下意识的习惯,他只是在关心一个看起来不快乐的人。我站起来读他的歌词《眼里眉间》,其中一句歌词说"自信的人不自怜",这是他写的自己,"自信的人不自怜,直率中有着尖锐,尖锐中藏着感情"。

后来我在微博上私信他:"羡慕您看懂所有,似乎不再需要情感。"其实是想了解他尖锐中藏着的感情,不过绕了个弯。

"谁说不需要情感,谈恋爱很好!"他弹回来一条回复,惊讶而安慰的口吻。

他的确重视情感的互动,未见得一定是爱情。比如,他基本上会回复每一条他文章下面的留言。当我说自己一直潜水时,他的眉梢掠过一点疑惑,叫我下次一定要出现。

他的了解与认知虽然多,但也并非无所不能。我们在平江路的老宅里吃饭,十月蟹肥。告诉他如何拆蟹后,大家全部埋头苦吃,他却满眼惊恐,手指茫然地搓着空气,不知该拿那只蟹怎么办。晚饭后在休息室化妆,他安静得有些忐忑。之后,他整了整衣领,很不确定地问在场所有的人,这样可以吗?再会安排的人,

也有安排不来的事情。

 我由此不太能想象他在生活中的样子，也许照顾着许多人，也照顾着自己，但还是有一个空空作响的位置，无法安顿。

 但我不担心他，他的世界与视界远比我们的丰富，探出一只手去，就有新的逢源。

 "广播虽寂寞，却永不消失。给我空中的兄弟姐妹们。"这句他留写在海报上的话，体贴入微。海报都翘了边，这行字还贴在心上，是摄人心魄的。我会时常回听前几年他给苏州音乐广播制作的单元节目《今天，你过得好吗？》，在他从前的视界里找到一些特别而珍贵的眼光。也还会偶尔在电视节目里看到他，很奇特，隔着一面手机，感觉似近非远，十分肯定那不再是一位陌生人了。

 这些交逢出的了解与被了解，不需透彻，已经足够。

清澈 075

清澈

听见梁文福

从 20 世纪 80 年代的"新谣"开始，

星洲的人文在新加坡派里细水长流；

听见梁文福

从 20 世纪 90 年代的"情歌"延伸，

未央的词曲在人生看台上说时依旧。

梁文福╳张 E

2013 年 11 月 2 日

苏州晚秋之晚,在结束了人文音乐课后,梁文福老师送给我两本书,一本是诗书《嗜诗》,另一本是歌书《一程山水一程歌》,20世纪90年代初他的作品。两本书都已绝版,作为分别时的礼物,我像个意外得了优加的学生,对这个分数一直念念不忘。在此之后的某些时候,当我要写苏州,总会想起《嗜诗》里梁老师的那首《苏州一夜》,"水做的苏州,养在水里的语言。"

这首诗是梁老师第一次来苏州时写的,1993年,硕士毕业旅行的一站。那个时候他应该是《一程山水一程歌》封面上的样子,清爽的短发,洁净的脸,一身蓝衣,在浓绿的树影前抱一把吉他坐下来唱歌。而他和那身蓝、那片绿一样的"清澈"。这样的清澈,二十年后,依然没变。

去上海接机,同事一再担心没做名牌是否能顺利接到他。我没太回应她的担心,因为笃定可以一眼认出他来。他和妻子刘秀美老师是笑盈盈地走出闸机口的,带着新加坡的阳光,是比同龄人年轻许多的脸。绕过护

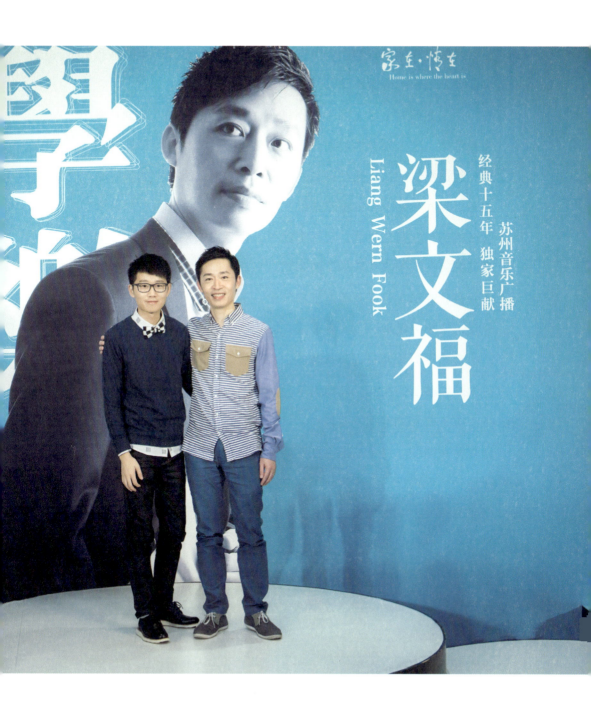

栏时，我看向他的背影，仍然张弛匀称的轮廓，全无中年的肿胀和低垂，但他的清澈并不只是因为年轻。

写信邀请梁文福老师来苏州讲座，一开始我觉得成功的几率微乎其微，因为那封信我连自己都打动不了。我从来没和梁老师再提起过那封信，也无从得知是否因为它，起初梁老师的确没有应邀。我并不是一个知难不退的人，但同一件事，会给自己两次尝试的努力。第二封信，我写得简单，也写得迫切。这一次，回信间隔较久，但终于等到了好消息。见面的时候梁老师说，他其实一直犹豫不决，是秀美老师推了他一下："既然犹豫就还是有念头，不如去做吧。"

我很快对那两封词不达意的信释怀了。当你特别真挚地想做好某一件事情的时候，其他人是会感觉到的。

梁老师和刘老师词曲合作，写过一首歌给邝美云，叫《唇印》，是首背叛情歌。身边的很多朋友因此猜测他们的感情是不是出现了意外。他们把这件事当玩笑提起。他们都曾是"新谣"时期的学生音乐人，参加音乐小组，更热爱文学，是从同学到夫妻的模范情侣，感情向来要好。

梁老师写过他们的爱情，在音乐和诗歌的年代里，爱情没有骤然与急速，而是不知不觉中的细水长流。很长一段时间，他们只是同学和朋友。梁老师在学校里出了诗集，请刘老师帮忙宣传，潜意识里觉得这个女生可信。刘老师记得有一次春游，梁老师带

着本诗集在看，于是对这个热爱文学的男生印象不错，所以也乐于帮忙。直到结婚的时候，两个人把东西合到一处，梁老师才发现自己当年的诗集在刘老师这里还有不少"存货"。原来为了给她眼中的文学青年一点鼓励，那些刘老师帮忙宣传的诗集，很多是她自己买下来的。

梁老师知道我一定会问起他感情的事，所以没有让我绕路。他说，自己的爱人是最好的伙伴，无所不谈。求学时代，他们甚至从未想过男女之爱。那个时候，他写歌，发专辑，是校园里有光环的人。但刘老师却只当他是普通同学，还常常批评他。他写好的诗，如果拿给她看，收到的多数不是赞美，而是批评。回想起来，这应该就是知音。他说，写诗是寂寞的，有人愿意分享并认真对待是难得的。

我听着他们的故事，觉得人生何尝不是寂寞的，但也预备好了那个可以陪你的人。

这么多年，梁老师偶尔还在台前跑跑跑，而刘老师就在他身后忙忙忙。2018年5月，梁老师决定办一场作品慈善演唱会，仍然是刘老师在背后推了他一下。我不太相信爱情中的互补学说，但在他们身上是成立的。他有文人与世俗隔着点距离的需要，她却十分热爱生活。他有他的偏执，她却天然有颗玲珑心。他们如此不同，但却有相同的审美与共同的生活追求。说到底，这才是最重要的。

0清澈我看到的他们，有太多定格的瞬间默契。梁老师走到一处有碎石图案的小路上停了下来，我以为他想休息，刘老师却立刻意会到他是要把碎石图案拍下来，作为照片素材。后来梁老师把这张照片用在了《联合早报》上的专栏文章里，他写苏州。那张静止的照片印在新闻纸上，已经模糊了，但我还能看得到清晰的动的影子，他和刘老师很认真地调整镜头，用两个人的视角拍下他们一起发现的美好。

2013年秋天，他们在苏州的第一顿早餐用了一个多小时。在临湖的窗边坐下，晒着阳光，有说有笑，有滋有味。梁老师说，这是他们喜欢的方式，因为着急便会错过很多美好，包括人与人的相处。

他们走路也是慢慢的，每一个地方都看得很仔细。同里退思园，高高的香樟树挂着古老的故事，梁老师一直望到树梢；弯弯的同里河闪着秋日的流光，他们坐在船头，看一眼河水，再看向我们，眼睛里是一片清澈的愉悦；我们在穿心弄希望能拍一张特别的照片，却怎么都拍不出它的狭路相逢……那个下午是开心的，所以视角都是开阔的。

平江路一家小吃店的二楼，我们走累了，坐下来看窗外的屋檐街市。眼睛里传统式样的街景，让梁老师想起新加坡的唐人街——牛车水。他在散文集《左手的快乐》里满是失落地写过那里，写过新加坡华人文化的窘境。我没有跟他确认过，是否因为

如此，他们才创立了"学而优语文中心"教授华文。梁老师有他的文化自觉，但我不想用一个巨大的意义盖过他们悉心的工作和生活。意义总是让人气喘吁吁，把自己往高处吊，但他却是自在的，很平实地教书，能给别人一点帮助，也让自己生活得不错。

这是生活中应有的心动与心安。

我经历过两场新加坡的雨，印象很好。午后，天是大亮的，雨水闪着光地落下来，溅起一股濡润的水尘之气，热气昏沉的城市顿时醒了。梁老师像新加坡的雨，是我见到过的这种清醒的雨。他写歌、写文章，但没有被创作束缚，始终与"声名"隔着适当的距离。他的生活简单平常，在南洋理工大学兼职中文系副教授，大部分时间忙着学而优语文中心的排课上课，写歌写文章倒真是兴之所至了。他的从容在作品里是感受得到的，眉目清楚，形神别致，是沉潜后透出的一些灵动的气泡和水波，没有一点张牙舞爪的功利之相。

在梁文福老师的讲座之前，总监周知给了我一套梁老师的音乐作品集《绕梁一世》，我伏在里面听了好久。这不是我第一次听《你究竟有几个好妹妹》《羞答答的玫瑰静悄悄地开》《回家真好》《戒情人》等歌曲之外的他，却是我第一次沿着他整理的脉络细细地沉进去，沉入他的创作氛围里，有一种透光的深邃。

梁老师的新谣作品保存着最好的惨绿青春。《细水长流》《我们的歌在哪里》《17:00的心情》，扬起自信的额头，头发都可

以吹成风。他也写时代与文化,《新加坡派》《东方情思录》,很南洋精神的,不叫喊,不抱怨,怀着爱与热忱去记录。2015年,在他的演唱会上,梁老师唱了续写的《新加坡派2.0》,从20世纪60年代到今天的新加坡,变化的与不变的,短歌几行却历数其间。台下观众和他一起且歌且笑且泪,轻松又深味。

 他的歌像是一个真正有生命力的人,不是强势的,而是柔软的。但热爱文学的青年也一直住在他的身体里,从来没有老去。梁老师在他的一篇文章中写道,面对自己在他人定义中如此深刻的"音乐人"形象,他格外想念着血液里那个用文字呼吸的"文人"。很久之前,他就把诗写成歌,见到三毛时说,我能不能给《说时依旧》一段旋律,三毛亮着眼睛答应。于是诗成了歌,歌也有了诗的样子。这是梁老师喜欢的创作形态,让音乐和文学相遇。他来苏州的讲座主题也由此而来。

 我们见面的时候都在做苏州的游客,讲座是倒数计时的事情,只等着它自然而然地发生。梁老师和妻子买了很多苏州特色的小玩意儿,计划回新加坡后,作为礼物送给他们的学生。我不是一个好的向导,而是把他们当风景来看了。

 忽然有人拍拍我的肩膀,是梁老师,他问我周治平老师《青梅竹马》开头两句的歌词。仓促间,我回应了大概的几句,来不及细想他确认这首歌词的原因。等到晚上的讲座,我才后知后觉。

 他很谦虚,讲音乐的文学性,更多的是以别人的歌为例证。

开始的一首就是那个下午他跟我提到的《青梅竹马》。这并不在他事先准备的提纲里，一定是苏州秋日流光下的青树白墙流进了他的心里。做他的学生是幸福的，有内容，不炫耀，不刻板，随时更新，深入浅出。我那天却做了一个调皮的学生，应该说，是我的同事们让我做了回调皮的学生。我看到他们向我挑起的眼神，知道他们想听梁老师唱歌。梁老师有些意外，但还是欣然拿起话筒，唱了《天冷就回来》。他站在我们中间，所有人合唱，每个人的脸都很暖。

11月初的苏州，的确已经秋凉。我们却开着车窗，一脸热情地回忆着当晚讲座现场的种种。值得记忆的事情，刚刚发生过就成为美好的回忆了。而在我的回忆里，和梁老师的几次见面，天气都是宜人的，无论是苏州的秋天，还是新加坡的永夏。我对他清淡中的热情，也越来越熟悉了。

我们再次见面是在新加坡。在此之前的几个月时间里，我们往复电邮，沟通确认了一首歌从无到有的过程，是他为苏州作的歌《自在苏州》。他喜欢这里，和苏州还有一个秘密，是我后来才知道的。2013年讲座结束后，他去上海友人家里做客，临回新加坡前，竟然折回苏州，在平江路上悠闲地坐了一个下午。如果没有这首歌，我就不会知道这个秘密，不会确定他对这里的喜欢，和他再次见面的时间也要比三年更久了。

2016年夏天，因为《自在苏州》的宣传，我和梁老师又一

次见面了。得知我们要去新加坡，他再三确认我们的行程，安排相约小聚的时间。他约我们在新加坡的传统街区中峇鲁见面，远远地就看到刘老师向我们招手，隔了三年，彼此还能一眼相认。我们吃新加坡最有名的椒盐虾、胡椒蟹，回程的飞机上还想念那个味道。梁老师和刘老师全是一身家常的衣服，跟我们聊新加坡房屋政策和换车过程的烦琐，都是日常事。再见面，已然是老朋友了。

我想起前一天《自在苏州》的发布会，梁老师作为嘉宾出席，我邀请他上台谈创作过程。我有些紧张，唇舌失灵，他却先牢实地揽了一下我的肩对所有人说，我和张 E 是老朋友了。我很老套地被"他乡遇故知"的这一瞬安抚了，定了定心，直到发布会完成。有好几次，我都想重提那个瞬间，但还是没再说起，因为它说出来就变成了寒暄。

梁老师带我们去中峇鲁的传统市场吃冰沙，红绿蓝白、大大小小的冰沙是新加坡式的缤纷。店主冲梁老师点头微笑，用极熟稔的语气说，好久没来了。梁老师应了句什么，语气表情也是街坊邻里间的亲切。冰沙是他们从小吃到大的消暑凉品，他和许多新加坡人也是从小就认识了。他们在歌里认识他，在电视上认识他，他是名人，但更像是他们的朋友。

到了新加坡，才更深地知道梁文福老师之于当地人是怎样的一种重要，他的文与歌，日深月久，成为知根知底的生活，还在

踏实的质地里长满诗意的青草。

我和梁老师有两次告别。新加坡的那次，他坚持要开车带我们在星洲之夜里兜兜风。车子驶过乌节路，驶过他曾就读的小学，弯过船型酒店，坐他开的车，用他的眼睛看一段新加坡。虽然短短的时间里，我对这座城市还不过是走马观花，却更加熟悉了已经相熟的梁老师。他的友好，他的原则，没有隐藏，一眼见底，清澈得让你很容易懂。和他的相处，会了解人和人之间所有的发生，是可以完全基于"好意"的。

新加坡很小，告别很容易，但总觉得转眼就会再见到似的。我们确实还常常见到，他在新加坡继续写歌，写诗，写文章，每有新的作品，他都会分享。我们就在与他的分享中常常见面。我有些自私，不经常转发他的新作，当作某种私藏。

苏州临别时，他送给我的两本书，是真的私藏。我看着他打开书的扉页，略微酌思，写下"珍惜如此的相遇"和"祝人生丰盛"。他说，相遇之所以美好，是因为双方都已经准备好了。美好的相遇，就是人生的丰盛。我把这当作一支福签，放在心里。

我有时会想，和梁老师已经认识五年了，真的认识了才会这样计算吧。

意外

他是华语流行词界

无可复制的梦，

几十年笔耕，

落纸如飞，

词情纵横；

他是华语流行词界

无以取替的爱，

三千首词作，

万象斑斓，

知情识趣。

林夕╳张 E

2013 年 11 月 30 日

和许多老师的第一面都在机场，是我不怎么喜欢的地方。机场让人疲惫，无论是来的人，还是接的人。风尘仆仆，还要腾挪出微笑给陌生，表情是准备出来的，尤其是来的人，更要费点精力。但接送又是必要的周到，不能省略。

在机场见到林夕老师的时候有点不同。我们赶到机场时他已经早早出闸，在室外的吸烟区吞吐起了云雾。他的眼窝很深，架一副黑框眼镜，和电视上看起来没什么两样，但要精神些。他裹一件棉衣，因为冷，还戴一顶针织帽，身体缩紧，完全本能自然的样子。大概因为吸过烟，缓了神，他循着声音看向我时，笑容是活的，眼睛抬起来，眼神微褐，蒙着层水汽。我听说过这样的眼神，却第一次真正见到，是带着孩子式无辜模样的眼神。他整个人因此是萌态的，全无既定印象里的幽冷沉郁。

我和他同乘一辆车，上车他便一直在哼着某段戏曲，难怪是"夕爷"，把玩的都是些传统玩意儿。听说有一晚同事带他听评弹，他立即抓到了唱词里自己感兴趣的地方，饶有兴味地琢磨起叠字的层层叠叠。冬天灰绿色的拙政园，他也游逛了一个下午，照片里都是犯萌的微笑，看得出是真的开心。就连在酒店大堂等待入住，他也照样躬起身子看玻璃隔板内仿古的杯碟碗瓶，小声地对我说，仿制得很一般。

我问他通常几点睡觉，他说凌晨三点左右，是个改不掉的坏习惯。来苏州还带着项歌词工作，晚上免不了还是要熬夜。在车

上，他却毫无困意，圆睁着眼睛看窗外的点点线线。车子下了高速，慢慢开向苏州城区，他注意到路两侧的绿化带，突然问我树根一段为什么要漆着石灰粉。"可以杀菌、防虫和保暖……"我自以为给出了一个周全专业的答案。他却自言自语地笑着接了句："难道没有其他办法了吗？这样很不美。"他对美的感受很锐利，我被这锐利刺出些柔软。

"越美丽的东西，我越不可碰。"这是我记住的第一句他写的歌词，在心里记成一道界线。他的词，是把美丽的匕首，在你面前一晃，伤口重新裂开。他习惯了在歌词里说些残酷的真话，每个人都有权利逃避，但有一天这些真话会成为让你接受一切的答案。他来苏州的讲座题目是"歌词将我包围"，我脑筋一转，觉得他的歌词包围着一套情爱的四库全书。我的理解是狭隘的，他借情爱的表皮，解剖的是人生的血肉。

谈起他的歌词，我忍不住用很严重的字眼，明知他的词有根本上的仁慈，而仁慈也是严重的字眼。

"若是要细水可以变长流，就像等他长出铁锈无法再分手。""但凡未得到，但凡是过去，总是最登对。"他保持最大的冷静，让昏热投入过的人能找到一条理智的回路。

"当赤道留住雪花，眼泪融掉细沙，你肯珍惜我吗？""原来我非不快乐，只我一人未发觉。"他也曾被情感咬啮，夙夜匪懈，在歌词里保持着伤口。

眼前真实的他,坐在汽车后座位置上,却不见那些冷静和伤口,反而是和乐的、随遇而安的。他当然也有脾气,讲座上有听众提到"夕阳组合",他立刻摇手摇头,嘴里发出唏唏嘘嘘的否定语气。他还是拒绝外界贴给他的华而不实的标签。标签意味着什么?一种作用,一种价值,一种定义,还是一种绑架?对他来说,合作只是合作,没有非如此不可。和爱情一样,爱得到与爱不到,最后只是一个选择,还是要面对自己。

我稍稍回头,对后座上的他说,晚上入住的酒店在苏州园区。他很高兴,薄嘴唇一笑,唇齿灿烂。我继续介绍说,园区是"工业园区"。他恍然地长长"哦"了一声,喘笑着说,他以为园区是指园林,接着叹了口气,小小的失望。我迅速补充告诉他,不过您会住在有美丽夜景的湖边。有半秒的好奇在他脸上闪过,然后转成身体前倾的点头微笑,再跟着他标志性的"哦"字。我知道,他前面的失望是真,后面的好奇是善良的假,为了安慰我们的苦心安排。

真心热爱创作的人,不只是说出自己,心里一直会装着他人。

林夕老师是一个很"我"的人,但并不盲目自我,他对"我"有极强的认知。中学未毕业,他就已经想好要做填词人,而且想做便做,做得出色。这并不是一个"心想事成"的故事,一个可以做到很"我"的人,也并非是一个纯粹自由的人。他写词高产,最多一年可写上百首,但很多他自己偏爱的歌词,却并没有被别

人爱上的命运。他说，有理想的人都不会自由，他会用一些"不自由"交换一些"自由"，所以接过不想做的案子，只为曲径通幽，写到自己真正想写的题材。

写词对他来说，远比我们以为的更加重要，那是他的理想。这个理想，他实现得很好，用力又聪明。他自己说是用自虐与犯贱的性格在创作，但写词依然能让他雀跃。他聪明地在词里暗度陈仓，表达自己想说的，很多名为爱情实为人生和宗教的歌，他不明说，而要你自己听。如果只听到爱情也无妨，反正他在歌里也一直在揭自己的疮疤。

许多事，他在歌词里隐晦，但在书里却写得明白直接。他出书，很少谈词作技巧和故事，而是关心人群与社会。讽刺香港的房价，他只用一个疑问："我不明白为什么山顶看到的海景，比大埔看到的海景值钱。"对无能为力的事，他也会为自己开脱，调皮中不忘深刻："身为一手烟受害者，只能说，在戒与不戒、屡戒屡败尚待努力的过程中，唯一的得，就是用自己的身体来感受什么叫多余的需求，什么叫欲望的虚妄，什么叫愚痴，什么叫知易行难……"一串一串的字，他写得极顺，一股脑写尽自己的观点，不是硬凹出来的。文字里的他，话很密。他也的确爱说，这在我没见到他之前，几乎是不能想象的。

送他到酒店房间，我在门口说再见，他回头扬起脸和笑，叠声说着好，谢谢，讲座上见……声音里有香港人的热闹，哗哗地

把我送到门外。知道要采访他,我高度紧张。恨他的词太多,我补课都补不全;看他出席颁奖礼,惜字如金,担心他无话可说;拒绝听他之前的任何采访,害怕问题雷同……

这些担心后来都没有发生,推开话筒,他的话滔滔而来。我说到他的词对旋律的尊重,是用经历、感受力和想象力替旋律说的话。他惊喜于这个概括,转而说这是写词人的自觉。他说想多写一点没那么悲摧的歌,否则人家会误会他的性格。我懂他的意思,他不是一个阴冷自怜的人。

我无从得知他跟朋友相处时的样子,直觉他应该是个很好的朋友,可以听很多,也可以说很多,听得够有心,说得够力量。因为写歌词,他和许多歌手成为莫逆之交,王菲、陈奕迅、杨千嬅……他们之间的故事,被别人写了一遍又一遍,他自己也耐心地说了一次又一次,似乎那也是对友情的一种重视。他给李焯雄的书写序,说他们初见,却如重逢,一开口就拿张爱玲做文章,见面总是抢着说话,热闹非常。

他并不寂寞,创作也并不是他唯一的释放出口,和每一个生活中的我们一样,他的生活也需要有人的参与。他没有让自己过得孤寂,是很有生活兴奋感的。我们也不必因为他的歌词而望文生义,把他想象成一个幽闭阴翳的人。

他生活中另外一个重要的角色是"书"。有一次古巨基去林夕家做客,目瞪口呆,感觉像进入了一座图书馆。林夕老师有

5000多本藏书，这还只是几年前的数字。一个人的时候，他做得最多的事情就是看书看电影。他喜欢亦舒的小说，和倪匡一家人都是好朋友，《开到荼蘼》《阿修罗》《姐妹》……最著名的歌里也有亦舒斑斓的灵感。他爱周梦蝶的新诗，也欣赏苏东坡，所以把词当作人生来写。

　　人文音乐课上，有乐迷请他推荐几本书。我接过来说，读林夕老师的书就可以了，不用再推荐了。他嗞嗞地笑起来，很自然地说喜欢这种配合默契的感觉。他开心，不是因为我推荐了他的书，而是他并不喜欢推荐。推荐有种"你要对我负责"的压迫感，

人和人之间最可亲也最可怕的关系就是责任。你读过的书会变成你，同样，你是什么样的人，也会自然遇见什么样的书。走多久的路，去多远的地方，读什么样的书，都是不必接受推荐的。他应该是一个很享受"即兴"的人，而推荐更像是一种被别人规定后的束缚。

我们在讲座上的对话，也有让我意外的"即兴"。

人文音乐课前的一整个下午，林夕老师都在酒店房间里写提纲。讲座前半小时，我们碰头，他把提纲拿给我看。我也准备了一份提纲，但他并不想知道，只说他给我的是一份参考。他接受访问的心态是松弛的，对你来我往保持热情，这也让我愿意接受一件实在没有经验的事情。我们后来把这个关于提纲的秘密告诉给了在场的每一个人，没有人感到意外，我想他也并不觉得这有多特别。大概只有我，觉得这是件实实在在的有意思的事。这里面没什么套路，充满了奇妙，殊途同归。

0意外那天来了很多人，座椅排到了门口，舞台很低很小，感觉伸手就能碰到观众的脸。林夕老师不喜欢簇拥，但喜欢这样近在身边的交流。他穿着灰色西装，头发没打理，自然地顺下来，但所有目光都照着他，我能感觉出他的热烈和兴奋。

不记得我和他说过再见了，最后的一瞬是我们的一张合影。他拍照不笑，一惯受惊的样子，黑框眼镜下一双看不出内容的眼睛。我在他旁边笑，而他已经回到他自己的想法里去了。

那是2013年十场人文音乐课的最后一场，结束后想起去机场接他时，他在角落里吸烟，我忽然也很想吸一根。窗外是城市夜晚流丽的影，一年在恍惚间忙碌着过去了。许多人参与的活动，最后缭绕着不散的，却最像那根一个人的香烟，是很私人性的觉知。我觉得珍贵。

有乡愁的人

在模式化的流行里，
听方文山玩味文字创意，
在现代式的创作外，
听方文山还原旖旎古风。
他是台湾金曲奖
最佳作词的多次入围和获得者，
他是华语流行音乐
中国风的有心继承和开拓者。

方文山✕张 E
2014 年 3 月 22 日

今年春天竟然在奇葩大会上看到了方文山老师，距离上次我和他并排坐下来聊天，好几年过去了。这么长的时间里，他很少写歌词，也很少有其他消息，我们不知道他的忙碌。于是，出于本能的好奇，我点开了那期节目，他的部分是一段六分钟的迷你演讲。

2014年春分后的第一天，他也是这样站在舞台上，面对着几百位仰起脸好奇的听众，讲歌词创作的经历。样子都没变，毛线帽，修剪整齐的胡子，笑是收敛的，即便大笑，两颊的肌肉也筑起堤坝，笑荡不上去。声音不大，但沉着稳定，习惯用"因为"和"然后"作过渡。他内心应该是一个对自我秩序要求严格的人。比起歌词，他未必享受这种直白的表达。

也许是巧合，他总在春天的时候出现，之后四季里的忙碌却是听

不见声音的。毫无意外，他的出现总被要求讲歌词的创作，他也安之若素地接受。在流行音乐行业里行走多年，他已经很懂得满足对方的需要，这种懂得甚至可以说是体贴的。

成功的人，有时必须是台复读机，一遍遍地讲成功背面的辛苦与幸运，不断地往回看，而最想说的却是现在和以后。奇葩大会上同样没有他的现在和以后。

时间里，他的故事从未变过。从事过每天流汗的辛苦工作，休息时就拿起笔大段大段地写歌词，写了一整本。他把歌词本寄给不同的唱片公司，等不到回音就不停地寄送，直到等来了吴宗宪。而和他一起签给宪哥的，是后来和他互相成就的周杰伦。

那个时候，唱片公司对词作者是严苛的，所有稿件要统一比稿，最佳的录用，其余的白费力气。方文山老师却不去计较，残酷的比稿并没有消磨他对写词的热情，写起来仍然兴冲冲的。他要做的是把这段路走完，而不对路的尽头过分期待，他只能信任自己。

接下来的故事，无论他在哪里分享，听故事的人都和他一样熟悉：当方文山的词遇见周杰伦的曲，两个蛰伏很久的人，都迎来了人生铺满金阳的清晨。每次听他说起这段，再熟悉，我也会在心里默默吹声口哨。

他的演讲是有设计的，类似歌词写作中的记忆点。演讲的最后，是关于《青花瓷》的趣事。填写好歌词，方文山老师告知唱

片公司助理，电话那端的人却有些犹豫，虽再三确认，却还是带着不确定的语气，这让他匪夷所思。原来是歌名的过，助理把"青花瓷"错听成了"青蛙池"。他边说边笑，终于没那么严肃了。这件事应该给过他很大的欢乐余味，每次讲，笑意都关不住。

我第一次听这段乌龙，是因为2014年那场见面。他来苏州，参加人文音乐课。我们接触不多，但能感受到他最深的快乐绝不是这些歌词轶事，而是乡愁一样的东西。他是有乡愁的人，他的乡愁是对汉文化的寻思。我笃信，这是他真正想分享的事情。

2013年，他导演了第一部电影《听见下雨的声音》。我们见面的时候，电影刚刚上映不久。从有理想的年纪开始，电影一直是他的梦。但理想和现实注定是有距离的，还够不到的时候，他便抓住自己的每一丝灵感，把它们写成一首首歌词，在歌词里构建画面，摹讲故事。这多少满足了想象力的释放。这样十几年过去了，夙愿终于达成，但他已和音乐密不可分。

《听见下雨的声音》也和音乐相关，是关于乐手的青春与爱情，想象绕了一圈回到他熟悉的生活。他很在乎这部电影，用去五年的时间筹划拍摄，恨不能将所有热爱毕其功于一役。于是在这个故事里，不同的人物带出不同的热爱，音乐、汉服、水墨画和韵脚诗……

他始终要把对汉文化的乡愁栽植到作品中来。如果说作品是他的身体，那么汉文化元素就是他经年常戴在头顶上的帽子，夏

秋鸭舌帽，冬春毛线帽。

他的作品里没有深沉的千秋家国梦，但有他在东方文化的格局里找到的一个与大众相连的切口。我在这种格局里，看到了企图心，不过他的企图是对自己的。

我问他，中国风是他对作品最固执的设计吗？他扶了扶耳机，很正式地回答说，他无意制造任何中国风的趋势，那只是他自我人格特质使然。之后，他把目光转向前方，回想起小时候的自己，扶着耳机的手也松下来。他的学习成绩并不好，从小学开始，最得意的科目只有语文和历史。爱好集邮，《清明上河图》《八骏图》和唐三彩都是他在邮票上认识的，也因此发现自己对汉文化艺术有天生的好感。这种好感也渐渐成为他的直觉，延伸出后来的创作。

我听说过一万小时定律，强调想做好任何一件事情都需要接受一万小时的训练。写歌词，是件看不出时间的工作，短短的一首词，写起来千锤百炼，读完仅需要一分钟。每一首歌词的背面，都有我们不知道的工夫。

工夫是填词人隐藏的辛苦，但歌词里的功夫可以看出工夫的累积。功夫是能力，也是智慧。方文山老师有让人羡慕的文字能力，创作的痛快要多过痛苦，不大会被创作为难住。他的智慧，说起来简单，就是找到自己的独立特征，但并不简单，因为个性是容易不安全的。"流行音乐容易同质化，不得不写情歌，我就打定

主意，写某一个朝代的情歌。"个性找到了，中国风也如此而来。

他的词，不能只听，还要读。写之初，我想他就是把歌词当作阅读文本来写的，所以通俗化、口语化，都不是他的首要考虑。读他的词，眼睛里是字，脑袋里却是画，一幅中国画，有烟岚云岫的美。我最喜欢《雨下一整晚》，从现代写进古代，街灯与烛台，橱窗与纸伞，开车与划船，电视墙与笛声残，一一对应。好多心情，古今皆同。

和他聊天，我们很少笑，有当面受教的谨严。他写过很多包含地点名称和年代背景的作品，我问他这些作品是否有他游历的痕迹。"虽然写之前没有去过那些地方，但也好像去过很多次了。"这句话也像一句歌词，听起来就是在心里滤过的。

《牡丹江》《上海1943》《布拉格广场》《米兰的小铁匠》，还有《胡同里有只猫》，写这些作品之前，他会查阅大量的资料，关于当时当地的风物风情，考据般地做足功课。这样写好一首歌之后，于他，便对一个地方产生出情感。

2007年，他第一次去北京，因为写了《胡同里有只猫》，所以，刚到就急匆匆地拉着工作人员去参观胡同。时值筹办奥运期间，北京胡同大都已经拆除了，他却不无意兴地在武定胡同捡了一些门牌，如同获得了时光的标签。有乡愁的人，容易失落，也容易满足。

这个世界上，有人想得多，做得少，有人想得少，做得多，

而方文山想得多，做得也多。他把在歌词创作上的想法与经验写成书，丝毫不怕被人偷师。《青花瓷，隐藏在釉色里的文字秘密》《中国风，歌词里的文字游戏》，这不单是歌词创作背后的故事，也是歌词工具书，用论文的结构，详解一首词的由来，对歌词中的常识掌故做细致的注释。当有人还在努力把歌词划入文学行列的时候，方文山已经把它当作文学来研究了。

他完成一件事情的章法和自成体系的自觉，会让我觉得，如果足够重视自己正在做的事情，那件事就会变得特别有格调。

他在文字上做过一件特别有格调的事，去掉音乐的形式，出版了一整本现代诗集，《关于方文山的素颜韵脚诗》。我跟他提起的时候，他直了直背，似乎一定要很端正地来谈。这是他对汉语文学的热情参与，带着使命感的，希望这本诗集对于现代诗这种不易受到主流商业市场青睐的纯文学有一点点助益。我无法和他继续敞开聊，因为那是个大命题。

我试图寻找一个词，精准地形容交谈时我感觉到的他，应该是刚刚闪过的"端正"，有时他甚至是"郑重"的。对于汉文化的乡愁，对于汉文化的推广，他有着凛然般的认真，而我更愿意说那是一种天真的执着。采访他之前，由他发起的首届"西塘汉服文化周"刚刚举办完成，到今年已经举办五届了。每一届都有他换上汉服陶然的样子，绝非一时兴起。

采访的最后我问他，将来的作品是否都会有汉文化的融入。

他的回答不带任何铺陈,是心里早已有的答案——"一定会"。

写这篇文章的时候,周杰伦的新歌正引发热议,所有人集体怀念他和方文山的合作。他也终于被呼唤了出来,友情告知,下半年会有一首他们合作的中国风单曲发表。

微博里另附的文章,是一篇关于他近期的新闻稿。一身蓝彩西装,一顶鸭舌帽,同样是一个人站在舞台中央。这一次他终于讲了自己最想分享的内容,但有些迂回:从中国风歌词里的文化识别度浅谈互联网时代的传统文化推广力。弯弯绕绕,还是要从歌词出发,但我不觉得他身不由己,他是聪明的,懂得通俗的力量。

他是有乡愁的人,有乡愁的人很清楚自己真正的热望,而且他是那么郑重地、一根筋地往前奔。所以,他会做到自己想做的。我最记得他在采访时不断重复的那句话:"把兴趣当职业的人,真好也真少。"他是那个美好的少数派。

呼 啸

矜持的爱情少了，
弹吉他的男孩儿
还在唱着他的那首《模范情书》。
从容的时间变了，
各怀心事却依然惦念
那一段《白衣飘飘的年代》。
壮丽的青春走了，
长大了的世界里能否
再次集体高呼《青春无悔》。

高晓松╳张 E

2013 年 4 月 18 日

不为彼岸只为海

高晓松老师，我见过他，又感觉没碰过面。他呼啸地来，影子一样。

不多的几个细节，我是听同事讲起的。他喜欢吃包子，饿了，一口气吃了十几只，只吃馅儿。下车的时候，很自然地将杂物清整好。走路有风，跟着皮鞋沉实的踏步声，莫名一片浩大声势。喜欢说话，声调上扬，有北方腔的懒，但思维极快，正经与调侃，来回荡漾，一波波的，像他在傍晚看到的金鸡湖。

是人文音乐课首个校园场，我们去独墅湖高教区的音乐厅。舞台上有一块黑板，两副课桌椅摆在前面。黑板上速写着高晓松老师的画像，旁边有十几把椅子，坐着兴奋的大学生，他们是观众，也是舞台的一部分。

有好几组人等着表演他的作品，我在台侧拥挤黑暗的通道上往后看了看，看不清身后的人究竟是不是他。舞台上，我和所有的观众一样，第一次见到他。一身黑，高高的个子，自信也高，特别松弛。那段时间，我体重暴跌，只有44KG，人看起来又瘦又小，站在他身旁，一身淡色，像海边的白色细沙，浪来了就隐形了。他打量了我一眼，觉得我不像主持人，更像刚入学的大学生。

我和他同台的时间不到五分钟，有人拍下了照片，我们离得极远，中间大概隔着什么隐形的墙，我们都没有意识要靠近一点。我们简短的对话，像慢板舞步遇上了DISCO，全不在节奏上。我因此局促得很，心里轰然地乱响，他显然立刻了解到我们是没有

办法敞开聊的。

他有很强的语言优越感，懂得多，语言天赋好，猖狂之气四溢。他的表达冲击力强，闪光点密集，像金子做成的箭，数量充足，随意飞射。和他聊天，需要势均力敌。他似乎十分清楚很难遇到能和自己平衡对谈的陌生人，所以干脆开放提问，因为在校园里，索性把所有问题还给同学，把所有时间留给同学。

所有安排按预定流程向下走着，我全程却哽在开场时的尴尬里透不过气。身体是机械的，穿梭在观众席来回交接话筒，在台上台下的问答声里，我多半放空。真是难熬的一晚。

他说老狼就是声音里的他。早前听老狼的歌，也是在听他。几乎没有一个创作者能像他一样，能同时和唱他歌的人被大家一起记住并熟悉。《同桌的你》《恋恋风尘》《青春无悔》《关于理想的课堂作文》……我在小学、初中听他的校园民谣，感觉也走了一遍他的大学校园。后来到了大学，感到失望的时候，就炮制一份这些歌里的情绪，觉得谁的青春校园都一样白衣飘飘。

矜持的爱情少了，弹吉他的男孩儿还在唱着他的那首《模范情书》；

从容的时间变了，各怀心事却依然惦念那一段《白衣飘飘的年代》；

壮丽的青春走了，长大了的世界里能否再次集体高呼《青春无悔》。我写了这则文案，是试着还原学生时代的自己。那个

时候，听他的歌，不断向外冒出来的，正是这样的画面。以为他也应该是个安静文艺的人，踩着有银杏叶的清华园，不声不响，只听身旁哗啦啦的自行车响和笑声，经过的一切，都变成了歌。

但他并不是这样的，杂志上、电视上，他是个热闹说话的人，回忆自己的大学生活，有过理想，也有过折腾和荒唐。他说自己那会儿总想做点出格的事，荷尔蒙分泌过多无法消解，所以组乐队唱歌，大喊大叫地图一种发泄。快毕业的时候，他发现摇滚承载不了自己的青春，拿起木吉他唱些民谣倒是那些年的真时光。没有什么好去愤怒的，只有美好是最好的。

我佩服这样的人，才华是天上的流云，抬起头，就进了脑袋里。他也不收敛，私底下和台上是统一的人，没有舞台包袱，台上台下没大差别。说话时头发微颤，兴头十足，无论说得多远，最后都会绕到一个中心点，放下几句浇透了智慧的话。因为有底气，所以他不拘束自己，也不隐藏自己的好恶。他觉得好、欣赏，就拱手相拜；他觉得无感、看不惯，就摇头轻笑。

我不确定他是不是一个好的合作者，但一定是很好的交流者，如果你有问题，他又想说，就会用语言帮你挖出一片好土，开出花来。我即便整场活动都在自己的暗影里，也能捕捉到每一个提问的人，他们心满花放的样子。

有人问了他向智者取经必问的问题：年轻又迷茫该怎么办？他说年轻不要怕犯错，也不要怕走弯路。人类是因为走错路才发

现了世界,一个人也是因为走错路才能发现自己。

　　他也走过弯路,虽然他从不认为那是不正确的决定。1990年逃课,去厦门大学流浪,大雨中没钱买伞,摸上石井山,在女生宿舍楼的台阶上遇到收留他的哥们儿……一段他形容"改变了自己整个人生道路"的经历就这样开始了。他在那里打工、交朋友、恋爱,好多歌都是在那里写出来的。

　　我在厦门大学生活过三个月,那里是他许多年后每当走进那座门都会热泪盈眶的地

方。厦大学生最常提起的名人是王菲、林峰和高晓松,他们都和那里有过一点青春的干系。那里青绿色的飞檐斗拱、明红色的砖楼、凌云山后的情人谷,还有火色的凤凰花、碧色的芙蓉湖……我在不知道他的故事之前,就记住了他故事中的这些颜色,他心尖上的一些情怀,我大约可以碰得到。我在一本书里读到对一种人的形容——"傲慢的狮子,翻着眼白的大鸟",他的外表几乎

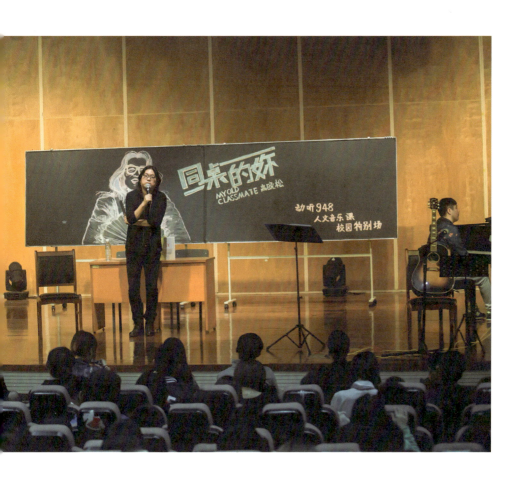

是这类人,但作品中的心是温软的,像停在芙蓉湖上的水鸟。

还不懂创作的时候,他听罗大佑和崔健,猛然间醍醐灌顶,明白流行音乐也可以为时代呐喊,是可以和文学、绘画、电影、戏剧承载一样多内容的艺术。后来他写《睡在我上铺的兄弟》,把曾经在墙上抄写罗大佑歌词的往事写成了他自己的一句歌词"你刻在墙上的字依然清晰"。

2000 年，罗大佑第一次在大陆开演唱会，他特地从北京飞到上海。站在门口，如他所料，几乎把所有好久没见的老朋友都见到了。舞台上一片黑，罗大佑的歌声起，爱的箴言第一句清唱，然后落下钢琴音，他看到所有人跟着落泪。哭得最痛快的人里有他一个。

这两年我最常看到他的地方是《奇葩说》，他没什么变化，还是一只傲慢的狮子。当他敲着手中的扇子称赞选手说得太好了，或者一言不语、身体后倾、幅度很小很慢地点头时，一定是有人说到他心里去了，接下来总有他的意味深长。他不太掩饰感动。

他的自信不是武装，是天然散在毛细孔里、飘在头发丝上的。我最记得他说，他的样子，他的思想，浑然一体，是最好的自己，而且还能赚不少的钱，他觉得这是空前的幸运。一个人在了解了人生与人性的很多之后，能宣布自己已经成为理想中的样子，何止是幸运呢？

我心里正这样酝酿着结束语，他却突然一声："结束，签名！"工作人员立刻将他身后的两副课桌椅合成了签名台。我绕过排队的人群，在第一排坐下来，有一种放弃后的轻松。

来不及，他的呼啸让人来不及。闪光灯只"咔嚓"了一声之后，他又呼啸着走了。

他的黑眼圈

他很可爱,
和乐的样子阳光漫漫;
他很幽默,
慢条斯理却轻松诙谐;
他很多才,
一把吉他便创造经典。

袁惟仁✕张E
2014年4月26日 & 2015年12月5日

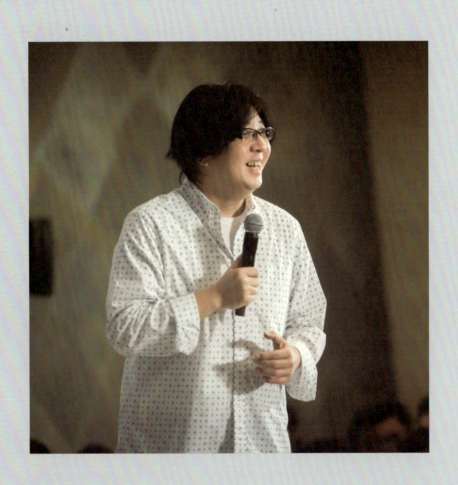

"小胖老师"是对袁惟仁的爱称，他像朋友中最能开得了玩笑，打打闹闹也不影响亲亲睦睦的那一个，没见面已经觉得很熟悉了。喊出这个名字时，声音会自动带上轻飘飘的快乐，他听到，也会"叮"地一下，略一歪头，开出一个可爱的大笑，像极了小叮当。

他喜欢笑，爱笑的人眼睛是会先笑起来的，嘴唇和牙齿也跟着完全绽放。他似乎可以用笑表达所有的开心、感谢和友善，也可以用笑解决所有的问题、冲突和尴尬。他的黑眼圈很严重，不过只要笑起来，黑眼圈似乎也变淡了。

一年春，又一年冬，我先后两次见到他，两次都下雨，他的黑眼圈却是雨中不变的天色，很顽固地停在那里。他也不化妆，台上台下都素着一张脸，长发中分到肩，用手指撩一下头发就可以拍照说话了。

他写过一首叫作《你的温度》的歌，果然很懂得照顾人与人之间的温度。用双手握手，连声说你好，眼睛里全世界都是朋友，热情总比别人多一度。我们的聊天因此不需要预热，话筒也染了笑。

姚谦老师说，20世纪90年代初他虽然参与"优客李林"的音乐，但同样是男生二重唱，打动他的却是"凡人二重唱"。

我跟小胖老师提起这段，他赶紧低了低头，摇头并谦虚地隔空道谢。谦虚的人，比较认得清自己，也更愿意努力。

1991年,他和莫凡的"凡人二重唱"因为写歌给吴宗宪而被知名音乐制作人蔡宗政发掘,即此从民歌西餐厅走进录音室,发行了第一张唱片。凡人的歌,是平时的散文风,有很美或者很有趣的标题,《杜鹃鸟的黄昏》《我愿是你最温柔的风》《大伙听我唱支歌》……无论关于城市与爱情、平庸和理想,还是关于彷徨或坚定,都真挚坦露,哭笑无忌。他们的歌,比想象的深刻,比深刻又少一些居高临下的姿态,所以是在人群中的,有贴着空气的生活,有蠢蠢欲动的梦。

"莫凡太优秀了,他是主唱,也承担了大部分创作。我压力很大,只能不停努力。"

对凡人二重唱的光芒,小胖老师习惯做光芒对面的镜子,与有荣焉,但常常反照自己、检视自己和督促自己。他的很多朋友,都能写会唱,张宇、游鸿明、伍思凯和黄韵玲。面对这些朋友丰沛的创作力,他把自己形容成那个拼命迎头追赶的人,只有努力,不能逞强。我不知道在小胖老师一再强调的努力中有多少自谦的成分,但努力是正直无私的,它会让人对得失心悦诚服。当他的名字出现在齐秦、许美静、王菲、那英和SHE专辑的制作人、创作人名单中时,努力就有了最具体的样子。

努力绝非是任何结果的样子,但他的努力,只能在这些结果中看到一些样子,因为他从来不放大努力背后的辛苦。他会零零碎碎地提起,都是两三句话说完,带着调侃,像讲一个有趣的段

子:第一次进录音室,唱不好,唱到哭;到了交歌的时间,写不出来,压力重过体重;后来退居幕后,有时要泡在录音室一连两三个月的时间……他说得极为简省,一长串说完,给人分享了很多的错觉,等反应回来的时候,已经来不及再深问细节了。

第二次见他,在同里大剧院高高的舞台上,他站在舞台最前方的位置,尽量离观众最近,一方细长的水池却隔出似近又远的距离,关于自己,他还是没说太多。上一次,他是带着90年代的榜单,分享"岁月沉淀的经典"。这一次,他带了一份歌单,是包括《梦醒时分》在内的他人生里的十大好歌,分享他对流行的观察与经验。他不太直接讲自己的经历,也不把自己的作品作为流行的范本,似乎刻意回避"自诩"。一定要讲自己的时候,他多用转述,转述朋友口中的他,玩笑居多,也多是我们已经了解的故事。但还是生动的,说到有趣的地方,他会在舞台上来回踱步,摇头拍腿,让人觉得他的生活里没有皱眉头的时候。

这两场人文音乐课,他都坚持自己讲,我只配合他的开始和结束。他说自己其实是不爱表达的人,这让我惊讶。

我看到过他沉默下来的样子,不笑的脸上,黑眼圈是两块闭合的幕布,他可以把自己关合得很深。他的快乐也不是假的,姚谦老师就说,袁惟仁一直是朋友中最佳的生活润滑剂,总会出其不意地说几句精简的笑话,笑得大家人仰马翻。

我在台侧看他一个人和几百个人互动,衬衫背后很快就被汗

水浸透了,他真的卖力。像多年前一样,不善于表达,就学习表达,台前的表演,幕后的沟通,渐渐熟极而流。接到选秀评委的工作,因为没经验,又要以说话为主,他就用最直笨的方法,把《美国偶像》全集的节目从头到尾看遍,摸索出自己的风格。

我还是找到了缝隙,抛给他我最想知道的问题,为什么辛苦的事他说得从不辛苦。他把放在观众群中的眼光收回到问题上,"每个人都有每个人的辛苦,我的辛苦也不过是平常生活必然会出现的,况且我觉得自己已经足够幸运了……"我突然了解了他所说的"不善表达",坚持在台上自己讲,其实是一种界限,他为自己划好了可以分享的范围。

越是幽默外放的性格,越是把私我包裹得异常密实。

我和他的"聊天"是在电台直播室,那也是他来苏州谈起自己最多的一段对话。选秀工作最忙的时候,熬夜录制节目,他经常记错房间号码,以为人在上海,第二天早上醒来才发现是在长沙。他说这种状态好像又回到了刚开始担任幕后制作人的那段时间,没日没夜地在录音室消磨,磨耐性,磨功夫。但经过那段磨炼,他才清楚地知道想要创作一个什么样的生命给流行音乐。

年轻时代的小胖老师,留着比现在还长的头发,直直地泻到吉他上。拍照时,他转往风来的方向,看天,吹起青春很清澈的轻狂。我拿出那张专辑封面给他看,他"哎哟"着不好意思,年纪渐长,都会觉得青春里难免太故作姿态。他留长发是因为热爱摇滚,有了长发就有了热血的精神。无论哪个时代,年轻人的态度都需要外表的武装去确定。

他第一次对创作有信心,是因为被王菲挑走了《执迷不悔》;第一次觉得音乐中最强的生命力来源于个人情感,是因为写给那英的《征服》。我知道他那段情感的女主角是同为创作人的陈晓娟,便不经细想,脱口跟他提起。他没有搪塞,很诚恳的一点轻描淡写:"我们各自都因此写了很多歌,那是很美好的。"

我知道袁惟仁这个名字有点晚,是到了《征服》的1998年。这首歌铺天盖地,商业街的音响开得奇大,校园里都能听到那英顶到天空的声音。同一张专辑里,还有他写的《梦醒了》,王菲跨刀为那英合音。他说自己最欣赏的女歌手就是她们。在他的作

品里，我最喜欢的一首是同年他写给张学友的《释放自己》。听的时候像在黄昏的阳台上，俯下身，双手交叉在扶栏上，望着石榴色太阳和渐渐升起的柠檬色月亮，然后在微风里放歌。我几乎可以想象他自己唱这首歌的样子，一定是坐下来抱一把吉他，身体微微向右倾斜，忽然安静下来，立刻回到音乐的真挚里去。

　　来苏州的两次，他都随身带着木吉他，自弹自唱的时候，自动脱去了很多身份，不再是评委，不再是制作人，甚至不再是创作人，只是一个唱歌的人。场景似乎切换到多年前台北西门町的民歌西餐厅，每一秒都是他在《木吉他》那首歌里的回忆：于是我唱呀唱，换了一个又一个搭档。于是我弹呀弹，爱情一次又一次受伤。于是我唱呀唱，唱得心酸唱得浪漫。唱歌的这么多年啊，

都带着木吉他。

他应该很怀念那个时候的自己，每一天都没有更好，但每一天都可以不停下来，再好一点。

小胖老师现在也没有停下来，虽然不再常出现在音乐节目里，但还在筹谋着很多音乐策划。2015年底见面的时候，他告诉我们，他正在设计一个"假如我是罗大佑"的专题。一年后，这个专题实现为一场演唱会，许多歌手在同一个舞台上演唱他们心中的罗大佑。

他还有本书没出版，缘起一个录音室里的故事。他在上华唱片担任制作人时，为齐秦制作《丝路》专辑。齐秦每次录音都在深夜12点，但人到了，却不唱歌，而是先和他聊天，天南海北地聊，直到两三个小时之后再进棚，迅速完成。对音乐人来说，那间强效隔音的录音室，充满了声音和故事，是人生里很难再有的丰富，所以他发愿要出一本《录音室故事》。他应该没忘记，总之我们认真等待。

有一次在酒店大堂，等他到达苏州。上午十点左右，他仓促木然地走进来，很显然一夜没睡，黑眼圈是唯一的醒目。他和我们一样，为了每一阶段的每一个小愿望，不愿改掉自己依赖的生活方式，疲惫并热爱着，谁都挡不住，也戒不掉。

同乐会

他们的样貌孪生相似，

他们的才华不分伯仲，

天赋音乐基因，

悉心流行文化。

他们，一个热情善谈，

一个严谨慢热，

一个随从感觉，

一个遵从章法。

李偲菘、李伟菘✕张 E

2014 年 5 月 24 日

五月末的苏州，空气里是枇杷甜。湖边有风，拂着一片片枇杷黄的太阳光，人也蓄满了能量，做什么事都要全力以赴的样子。五月是年轻的。

在五月里见到的伟菘和偲菘老师也年轻得夸张，他们是没有年龄感的人，生于20世纪60年代中期，却好像摆脱了时间重力。虽然之前已经在电视上看过他们的样子，但真正见到时，还是会不可思议，他们得到太多时间的优待，身上带出的气息都是年轻的。

我走出导播室的门，恰好他们正大步朝这边走来，个子很高，一身潮流装扮，身型匀称挺拔，并排、快速、好奇地看向落地窗廊外的秀色水池。40年前他们大概也是这个样子吧，兄弟俩始终走在一起，结伴出行，兴冲冲地来去。

他们的兴冲冲是冲着音乐的。在音乐里，他们的快乐是新加坡的四季如夏，斑斓闪光。2011年，他们出版了一本书《我们的乐园》，开心地和所有人分享这些年他们被音乐充实的每一颗细胞。那些细胞，气球一样活跃在他们的体内，音乐就成为缤纷的乐园。伟菘和偲菘老师一聊起音乐的事，乐园的门便大开着，跑进去的都是我们这些爱听音乐故事的人，感觉是在参加一次同乐会。

那晚的人文音乐课，"上课"的氛围最淡，我回头准能看到一排牙齿晒着快乐，笑得肩头颤抖。我在他们紧凑的分享中竟然

还开溜回几个小时前，对照出下午在直播室专访时他们的样子。直播室里，他们显然是略微拘束的，但我们聊了很多，我的语气里有兴奋，他们也把每一个问题答满，兴致不错。

伟菘老师坐我旁边，偲菘老师在对面，我离伟菘老师更近一点，因此可以直接看到他快乐的小动作。他孩子般坐下来，在椅子上转了一圈，无论在什么地方他似乎都没有陌生感。偲菘老师双臂开阔，手搭在直播台上，借力把座椅向前一滑，调整自己和话筒之间的距离。他比较慢热。性格是后天的模样，他们孪生，却渐渐依着个性添加了各自独有的属性。哥哥伟菘，自由爱说笑，额头饱满，眉眼飞扬，笑起来嘴角和两颊中间的"括号"明显；弟弟偲菘，严谨慢热，脸部线条略有棱角，眉眼都淡一些，偶尔闪过一丝锐利。他们一个爱闹，一个爱酷。翻看他们的照片，越靠近现在，越能一眼认出他们分别是谁。

伟菘老师说话软而主动，轻言慢语，看不出思考。偲菘老师在对面定定地看着我们，十分认真地捕捉重点和细节。有些问题，伟菘会扬扬下巴，示意偲菘老师来回答，自己就站起身，松松肩膀和背，是闲聊的状态。他知道弟弟的表达习惯，也很注意他们一起出现时的平衡。没有谁比他们更了解彼此。

我播了首最熟悉的歌《天黑黑》，偲菘老师的作品。聊孙燕姿，他们不用准备，每一次采访都必然聊到。她是他们的得意门生，这个瘦瘦黑黑的小女生，天赋极佳，努力刻苦，给了他们巨

大的惊喜。从最开始的紧密合作，到之后的友情支持，他们很明白对方的需要，也很清楚自己所能给出的力量。面对燕姿，他们有类似兄长一般的护持与祝福。

最好的关系是彼此欣赏，互相信任，听闻过太多背离撕扯的情节，他们的师徒关系却从未出现缝隙。

不只一个孙燕姿，从李伟菘音乐学校走出来的歌手，星光熠熠，林俊杰和黄义达也师承其中。那是伟菘和偲菘老师的音乐基地，有了这个基地，无论量化的成功标准如何，他们随时可以退回到自己的热爱中去。

我并不客观，但经验里认识的双胞胎，唯一相像的只有外貌，即使爱好与选择相同，也鲜少共事。他们是例外。

小时候，伟菘和偲菘的兴趣出奇一致，幼儿园自告奋勇表演节目，爱唱爱跳，欢脱可爱。他们说那是受家庭影响，全家人都喜欢音乐，妈妈听的周璇，爸爸练习的电子风琴，是童年最甜的糖果。父母很早就看出了他们的天赋，于是带他们把兴趣引往学习。热爱对每个人并不是公平的，有人因热爱而受苦，有人却因热爱而享受。他们是格外被眷顾的一类，没有陷入学习即厌腻的怪圈，对音乐一直有足够好的胃口。

16岁，他们一起参加新加坡第一部电视剧主题曲的应征比赛，因为偶像是顾家辉，所以觉得和他做同样的事很了不起，从此陆续写了50多首电视剧歌曲。1985年，伟菘参加新加坡新秀

大赛获奖，邀弟弟以组合形式签进唱片公司，开始他们十年左右的歌手轨迹。十年里，他们自己写歌，自己编曲，自己制作，去台湾，去香港，但并不快乐。身边的人告诉他们，做歌手就是要去"争"，可是他们说新加坡人的精神是"一步一步来"，他们争不来，也走不急。于是，他们又回到两个人熟悉的节奏里去，一步一步，继续精于创作。

如果你喜欢一个人，会喜欢到心里都空了。如果你喜欢一件事，心里一定是满的。有音乐在，他们的心里不会空，偶有波折，也不会惊慌和颓废。歌手身份的告终，录音室经营的不顺，从来不是多么惊涛骇浪的坎坷，他们永远可以在创作里复元。

1994年，伟菘老师写出《我等到花儿也谢了》，隔年，偲菘老师写出《一千个伤心的理由》。努力而专注的人，生活里有许多个奇迹般的开始。这两首张学友的金曲照亮了他们的幕后工作，一条闪亮的光线划出新起点。

世界上有太多天才的传奇，但我更相信努力的结果。

我问了一个并不容易回答的问题："兄弟两人一直同步、一直合作，是否会起腻？"我知道这是很多人最不愿回答的问题，因为必须说真话，或者是以假乱真的话。我很怕他们为难，但又忍不住问。伟菘接住问题的反应还是先笑，笑得很释然，释放出"你懂我们"的讯息。他们很自豪，双胞胎有同样的专长，能在一起做同样的事情，而且成绩都不俗，但他们也会隔开一点距离，

就是绝不在一起"创作"。他们最初也一起写歌,但常常吵着写完,而且都不满意,因为创作的路数不同。于是干脆楚河汉界,在创作上各自为营。有人问过他们,有一个同样能写出经典作品而且和自己长得一样的亲人,是一种什么感觉。他们形容那是"镜子效应",互相检查、填补、学习和再创作。

伟菘老师习惯先想画面,再选择音符去表现自己的想象。他喜欢散步、骑单车,或者去海边找灵感。《我要的幸福》就是在骑车的

时候写出来的。他写歌时常让歌手唱到哭。他琢磨黄小琥,严肃强悍,是外表厉害的角色。于是他偏要写一首《伴》给她,去试探一个坚硬人生的柔软面。配唱后所有工作人员屏息倾听,他却只在乎黄小琥的表情,一抬眼就看到她的两圈泪。

好的创作者都善解人意,虽认识不深,却感觉相知有素,凭空多出难得的知己。

《AM PM》又惹湿了莫文蔚的眼眶,这是一首他在学校的课室内,边喝啤酒边完成的歌。那大概是一场闷酒,我没有追问和揣测,但在他说出喝酒时一秒钟的迟疑里,我知道这首歌是他自己的故事。好的创作者,最终也都将做回自己的知己。

偲菘老师更喜欢从音乐元素入手进行创作,比如玩摇滚还是走爵士,他的思考方式是一种音乐的直观。他因此爱看表演,爱接触陌生乐器。《神奇》就是他接触了印度最具标志性的两种乐

器——西塔琴和塔布拉鼓,再学习了印度的和弦结构之后完成的。他更像是一个音乐的研究者,或者说音乐的学者,习惯拆解,习惯公式化。

伟菘是浪漫派,偲菘是严谨派。

那晚人文音乐课的现场也是双色的,他们两个人一个上半场,一个下半场。伟菘老师浪漫,慢条斯理,全程温柔,偶尔调皮幽默,是大男孩的性格使然。偲菘老师严谨,却迸发出热火的红,肢体活跃,是特别善于耍帅的型男。

伟菘老师的 KEYBOARD 放在台侧,旁边的座位挤满了围观听

讲的耳朵。他讲讲弹弹，放出很多问题做诱饵，大家都答得出来，他也不回应，而是继续弹琴唱歌，最后慧黠地开个玩笑收尾，音乐的事讲出来都变成有趣的事。

偲菘老师的每一个段落都用心设计，像他的咬字和动作一样，很有准备。他在台上的表达是表演型的。他模仿萧敬腾，《王妃》响起，他摆出很酷的姿势，甩头抬腿，陶醉得回到创作时的自我模拟状态。《传奇》的西塔琴和塔布拉鼓飞越出来，他顺势晃动肩膀，双脚前后叠放，来回几个飞眼挑眉，学印度美女的神态……

他们把自己在音乐中的乐趣团成一球一球的快乐丢给所有人，苏州的观众在那天有些不同，变得不再拘谨，很多的快乐都迫不及待。

经过一场烂漫的分享，我们也好像看到了重回四十几年前的他们：两个蹦蹦跳跳的孩子，不经意却在音乐里种下了永远跳跃的快乐。

并非任何的执着都是苦行。他们一直是兴冲冲的，乐此不疲。

转场相遇

她一直用音乐说话，
有些是爱的犹疑，
有些是爱的絮语；
她一直用音乐生活，
有音乐就有精神富足，
有音乐就是飞的理由。

黄韵玲╳张 E
2014 年 6 月 22 日

人文音乐课换了场地，在 2014 年 6 月 22 日这一天。

从会议厅转到小剧场，坦白地讲，我十分不舍。剧场有高高的舞台，但我抗拒舞台，因为不享受孤独，而舞台是孤独的。"能长时间拼命般、认命般把舞台当生命的人该有多强大！"站在台侧候场的时候，我心里感叹着。后来在那个舞台上，我见到了好多这样的人。

红色的幕布密闭着，好看的褶痕垂重落地，雍容而严肃，后面隐藏着秘密和惊喜。一束投光打在幕布的正心，水波一样映着"声音剧场"四个字，标印出人文音乐课的另一种新开始。我听到全场的声音静下来，另外的一束光在我身前一米的距离等人似的空着，我走到那束光里，觉得光很重，知道有什么东西变得不一样了。我没什么理由抗拒这个更好的舞台，于是把"欢迎"两个字说得跟那束光一样重。幕布在我身后呼啦啦地敞开，钢琴声也缓慢地流了过来，直漫到心里，还来不及想清楚原因，感动已柔软如水。

坐在钢琴前的是黄韵玲老师，很素的衣服，雪白光亮，衬着清亮的琴音。白衬衫与钢琴，人人都爱，人人都想驾驭，她看起来最适合。她弹《心动》，自己的曲子，熟稔而深情。身体在音符的轻重之间，柔缓摆荡，把自己揉进音乐里去。我羡慕音乐教养深厚的人，觉得弹钢琴的人特别好看，他们随时随地可以陶醉。

小玲老师钟爱钢琴，三岁起摸琴，琴音一落，从此如影随形。

舞台中央是一架斯坦威，爱琴之人看到都会倍加亲爱。彩排的时候，她在琴前眷恋了很久，手热了，和舞台也熟悉了。

她是人文音乐课邀请的第一位女性音乐人，换在新的场地，我们转场相遇。这是安排，也是巧合，美好的事需要互相成全。

她为那次分享准备了详案，幻灯片一张张，细说从头。剧场里有种专注的气氛，阶梯式地一层层集中在她的声音里。她是偏低的女中音，声音似乎被绒布包裹着，不锐利，天然带一份温和宽厚的克制。但她的想法却是自由的。小学二年级已经在心里确定了将来要做的事，非音乐不可。

音乐是长脚的，行路过桥，和喜欢的人靠近。

收音机是她和流行音乐之间的桥。在爸爸书房的收音机里听到的歌，她立刻用钢琴摸出旋律，那是对流行歌最初的试探。成为歌手后，她写了《关不掉的收音机》，歌里说："其实我的世界很平凡，和你没有什么不一样。"但我们看过去，她就是不一样。对于能做的事，谁都有直觉，而可以按照直觉成长起来的小孩却是幸运的。这幸运不仰仗其他人，只是自己每一次的迎上前去。她说，很多事，幸运会来，但如果你没有抓住它，它就找别人了。

14岁参加金韵奖，年龄不够，她才不管，每天到唱片公司楼下等，看见有人来就拿自己的作品塞过去。她也不央求，没有少女的怕生，而是理直气壮，特别执着。那年和她一起参加重唱

组的有她的同学许景淳,她们学古典音乐,却不顾校规对流行音乐的严禁,用最叛逆的方式找最正确的自己。李宗盛所在的木吉他合唱团是她们的"敌手",小玲老师因此和小李大师相识。

她手里拿一只遥控器,不太看身后大屏投射的幻灯片,每讲到一处,从容一按,同步自己的内容。她播金韵奖参赛作品给我们听,侧着身,眼神和耳朵都飞向歌声的那边,再轻轻跟着合音。当年的兴奋、好奇、无畏和莽撞,还在她的表情里。

为了喜欢做的事,人似乎可以接受任何一种起点。她从唱片公司助理做起,擦擦磁头,倒倒茶水,哪里有空缺,就在哪里当帮手。很快有了作曲工作,李宗盛交给她许多电影和广告歌曲的创作,甚至是整场演唱会的编曲。她还能回忆起面对那些功课时

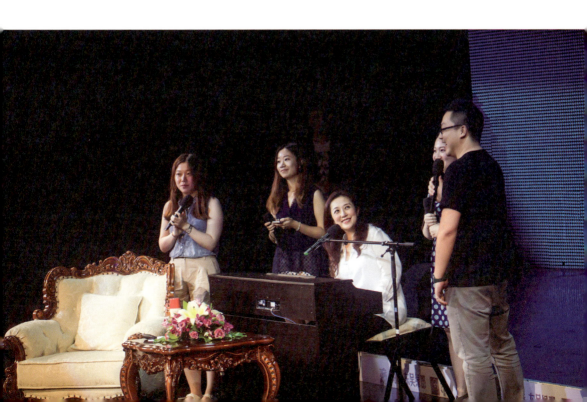

的挠头模样，不是没有兴趣，而是因为年轻贪玩的心，但这位音乐的优等生当然能认真地悉数完成。她"咳"了一声，替那时的自己松了口气，还好没辜负李宗盛的良苦用心。她形容李宗盛像兄长、像爸爸，时至今天，仍会不时提点自己，有他在，自己不会走偏。

小玲老师讲话，不煽情，很实在。我在回忆里把她的情绪稍微调色，成为我理解的她。

她是对音乐"入迷"的人，钻进去，面包牛奶、山水世界都有了，关于音乐的每一部分都可口好看。她讲起小时候听高凌风《夏天的浪花》，直觉不是台湾的歌，因为和当时的华语流行音乐很不一样。等到终于找到原版，她觉得又生气又惊喜，一首歌的样子原来可以因为编曲而变得完全不同。她切换播出两首歌，看一下观众，再看一下屏幕，眼睛撑得圆圆的，装满了当时的惊讶。

因为要从事流行音乐，一向支持她的家人强烈反对，妈妈更是一度将她反锁进房间。她无法说服，只是一根筋地写歌，要写到大家知道，写到家人认可，让他们安心。

最有力的，永远不是聪明，而是最笨的方法。

她对滚石唱片有难以言说的情感，类似她的音乐原生家庭。二十岁不到，懵懵懂懂，不知天高地厚地抱着作品找到老板段钟潭说，她要做自己的音乐。坚持或许没有好运，但坚持会有人看到。滚石容纳了她的坚持，在还并不开放的音乐年代里，让她照

着自己的样子成为与众不同的唱作歌手。她热爱摇滚,钟情爵士,在写给自己的歌里从未妥协过。20世纪90年代初,小玲老师离开滚石,成立自己的唱片公司。滚石也宽厚放手,像家长面对羽翼渐丰的小孩。

舞台前方有一个可以升降的小舞台,手掌一样伸到观众席里去,和观众交流的时候,她就站在那里。旁边一架椅子,只是摆设,她一直站着讲。靠后的位置是一架电钢琴,她有时会走过去弹弹唱唱,是那首我们都爱的《喜欢你现在的样子》。她先弹出一串音乐,然后手指力度突然加重,琴音顿住,只留一点清澈回音。我看到她身体微微前倾,抬起头,温柔地望向大家,唱出第一句歌词。再到副歌,琴音停顿了更久,她还是那么温柔地望向大家,和所有人微笑点头。观众里有人会意到了什么,于是接住了那个停顿,继续唱了下去:"不要轻易尝试任何改变,改变你现在所有的一切……"轻柔密实的合唱,把《喜欢你现在的样子》唱成了一首温馨的赞美诗。

我们把"声音剧场"的概念告诉她,流程简单交流,内容全由她掌握。在这场节目来临之前,我并不能完全想象出它的样子,在这场节目进行中时,我想它就该是这个样子。小玲老师给了"声音剧场"一个眉目清晰的开始。我还是忍不住和许多人说,我们是幸运的,像个不太知晓绘画方法的孩子,但总有人珍惜你的画,把它悬挂起来,成为作品。

我在侧台，只能看到她的背影，其实是在这气氛之外的。但我知道现场观众看到了一个怎样的黄韵玲，也清楚小玲老师端出的是怎样一个诚然的自己。下午，我刚刚在电台直播室专访了她，两个人面对面地交谈，占尽了熟悉一个人的天时和地利。

休息间摆列了她的音乐作品，我还没到电台，她就已经在那里为作品签名了。低低地束起头发，一件横条纹T恤，眼窝很深，是素淡的样子。我在车上看同事发来的照片，她坐在那儿，整个室内晕着温柔。我喜欢眼窝深邃的人，眼睛里深潜着许多内容，用一双眼睛便可以稳住所有的表情和情绪。

小玲老师很稳，我先播了首她的《出发》，她靠在椅背上，十分安静地听完。讲起这首二十多年前的作品，她没有自恋式的感慨。我对这首歌的猜测，她也很正面地告诉我"没错"。1993年写的歌，1994年发表，当时她结了婚，面对生活的改变、身心的变化，她告诉自己，不要害怕犯错，一切都会更好。她稳稳的感觉，让你会相信她没什么不好，作品越来越坚实，内心也越来越强壮。

这只能是一个渐进的过程，起初她也脆弱过。

1986年她推出第一张唱片《忧伤男孩》，收到的反馈回卡，很多都并非善意。她第一次知道原来攻击与伤害可以如此简单，未经磨砺的心很容易泡在泪水里。张艾嘉看到她哭，告诉她："如果继续从事这行，以后还会遇到更多类似状况，不要排斥，也不

要软弱，要当成不同的思考和不同的意见。"她真的受教，在音乐中更加真实，没有扮演的成分。

　　她说音乐这件事骗不了人，有多少是多少，必须竭尽全力。从小她就有这样的执着，喜欢凤飞飞，一定要写出一首给凤飞飞的歌，尽管得偿所愿已经是多年以后了。生活里，她或许有无可奈何的时刻，但在音乐里，想方设法也要完成所想。录制《平凡》专辑的时候，她想要 Michael franks 音乐的感觉，能想到的办法只有最笨拙的写信联络，一切顺利。《黄韵玲的黄韵玲》专辑，她又别出新意选择自家录音。在山上的房子里，挑一个安静的房间，施施然录了起来。她想找到不同的声场，给音乐不同的质感。

　　她挺能折腾的，我问她想要的音乐究竟是什么样子的。她说这个太难回答，因为想要创作的音乐，每个阶段都不一样。年轻时觉得流行就是简单和复杂的区别，现在觉得把歌写到排行榜第一是不容易的，写自己喜欢的反而简单，想写到大家都喜欢其实最困难。

　　人到中年，但音乐仍然年轻，对创作永不会满足，所以未来一定会有，至于是什么样子的未来，她也很期待。

　　电台节目不等人，时间到了，我们必须告别，准确说应该是再见。几个小时之后，她要一个人在舞台上讲自己，我会带着没问完的问题继续旁听。

　　偌大的剧场，我在侧台的暗光里，她和几百位观众在明柔的

亮光下，气氛是懒懒的，却异常清醒，听到的声音带着一种金属敲击的空旷。我是个浪漫主义的人，很容易被感觉操纵，说不清这些感觉在暗示我什么，只觉得那一刻充满奇异的默契。其实，没有人期待通过一两个小时真正了解什么，见面的意义更重要。音乐里认识了那么久，老朋友了，能见面真好。

小玲老师重新回到舞台中央的钢琴前，滑手轻弹，《心动》的旋律又缓缓浮升出来，她的声音随后淡入，顺着钢琴的旋律一直流过来……我们等了很久，不只这一两个小时，终于等到了她的《心动》现场。心情却不是激动的，反而平静，真正的陶醉应该是平静的。在这片平静中，她落下最后一个音，起身，和所有人挥手作别。幕布徐徐合上。我喜欢这样的结束，音乐里来，音乐里走。大幕合上，回到无人知道的创作里去，音乐中还会再见面。

这篇文章，我写得断断续续。原本预备去台北看《回声》演唱会前写完，结尾都想好了。就写小玲老师刚进滚石的第一份工作，为《回声》专辑的《梦田》写和声。当年她写完后怯怯地站在白金录室里教唱，一旁是齐豫，另一旁是潘越云。三十三年后，《回声》开唱，她去排练室探班，还是站在两人中间，昨日重现。演唱会当天，她一定是台下的观众之一，我也在，那会是又一次的转场相遇。

磕磕绊绊，拖到从台北回来，我才继续写。《回声》演唱会，她不仅在，而且还给了《梦田》新的回声。演唱会最后一曲是齐

豫作词、小玲老师作曲的新歌《不曾告别》，当年写和声的小姑娘，也已经在梦田里桃李春风无数了。同一空间里，我和她一样，是爱着这些歌的人，她爱得久一些，我爱得晚一些，但这一刻有相同的确定。

所爱的都会不断相遇，不曾告别。

美 丽

149

美丽

他的歌，

有深情的习惯，

为往事敲打出字幕：

穿过流言的流年成为坚韧；

以爱之名的投奔成为方向；

爱人如己的让渡成为宽容。

林隆璇╳张 E

2014 年 8 月 30 日

我有多喜欢《美丽》这首歌？丰美笃实的人生愿景，在歌里日升月落，从不会起腻。喜欢到我对它的演唱人柯以敏，终究讨厌不起来。

2014年夏季，我见到了《美丽》的创作人林隆璇老师。他写了许多情歌，在心里转啊转，都是美丽的缠绕。我问他，情歌为什么写得这么美，其实是迂回地了解他的感情观。一个特别空的热身问题，如果他答得无聊，我都觉得无碍。他声音暗暗的、哑哑的，来苏州主讲人文音乐课之前刚刚生过一场病，严重倒嗓。他清了清喉咙，尽量明快地回答我说，他不会去恨谁，所以写的情歌也是无怨无悔的。他自我肯定似的在句尾加了声"对"，或许担心回答得太过简短，于是继续说："感情上即使被拒绝，也不必怀恨在心，对方并没有不理我，同样可以做朋友。"他说得有些急促，有不假思索的诚恳，像有过很多次感情经历，又像经验不足的毛头小子。

我播了《别人的情歌比我好听》。听歌的时候，他告诉我，保持友好很重要，不要辜负心动的那一秒。

情歌也好，经历也好，他是爱情中的"好人"。林隆璇老师几十年不变的瘦瘦的身型，几十年

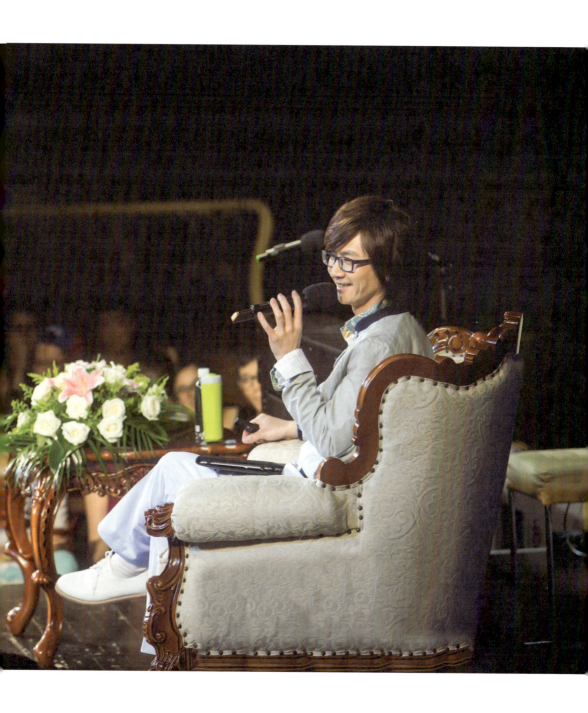

不变的斯文模样，一直留长的头发也泄露了心里保留的浪漫主义。他的样子是忧郁的艺术家一派，这大概和他从小学民乐、学钢琴的气质养成相关。我说看起来忧郁的人也许是个幽默的人，他说自己没那么忧郁也没那么幽默，年轻时多愁善感，但现在不会了，看得多了，就会看到正面多一点。"之前看到树叶掉下来，头一低，伤感迅速压过来。而现在会向上看，因为树上还有很多树叶。"听他说完，我们都笑，为这一点冷幽默式的道理。

他高中就读华冈，学习笙和钢琴，偶尔写歌也写得像艺术歌曲，不是流行的样子。直到1992年的《我爱你这样深》，他跟编曲人沟通，一定要加入四种民族乐器，即琵琶、古筝、笛子和二胡，才把民乐和流行音乐结合起来。我以为对古典音乐生出二心、出走流行音乐的人都会更加偏爱流行，但他爱钢琴却始终多过唱歌。1993年到1996年，他陆续推出过几张钢琴演奏专辑，并和不同的民乐艺术家合作，获得了金曲奖。这是他不多的几张迫切想去完成的专辑，其余的并不积极，更相信水到渠成。

林隆璇老师的姿态很低，从不认为被喜欢是理所当然的事。很多我觉得可以略微包装一下的经历，他都裸着心分享。我相见恨晚地说，听了他这么多年的作品，他却是在最近几年才来大陆做活动。没有意料中的感慨，他扬起声音玩笑式地回了一句："没人找我，我怎么来呢？"毫无城府的回答。他并不觉得这多丢面子，自己的努力和别人的遗忘，都不是稀奇的事。

也有过唱片不卖、工作室不善、全无收入的低潮期，他没时间抱怨消沉，挎起包东奔西走做起了销售。他说如果后来没有重返音乐，自己可能已经是另一类成功人士了。他有的是生活兴奋感，忧郁是我们低估了他。但这和对音乐的热忱并不冲突，他分得清梦想和吃饭是两回事，所以我们会听到那个阶段他写下的《为爱往前飞》，梦想还会拽着他。

我等着他说下去，说他如何被梦想说服重回音乐。他仍然不想把音乐包装成梦想，我们恰好又都相信每个人生下来都是带着任务的，所以准确地说，音乐更像是一件他脱不开的、必须要完成的事情。他说了个秘密给我听。在他还做销售的时候，福茂唱片的老板偶然听到他的声音和创作，很喜欢，于是找到他谈签约。他因为知道唱片行业的阴晴风雨，而且销售工作顺风顺水，所以开出了苛刻的条件想让对方打退堂鼓，没想到对方一口答应。他为此还去占卜算命，心里其实是想求一个肯定。福茂唱片就此成为他的福地，唱片大卖，创作抢手，还有他最念兹在兹的制作专辑的成就感。

我想他当时对唱片行业多少是缺乏安全感的，经历了专辑不红、做制作人被辞退、毛遂自荐被拒之后，已经再没有那么义无反顾了，选择回去大概是努着一股不甘心的劲儿。

我向他讨教创作流行音乐的心法。他突然表情丰富起来，面向我，像极熟悉的朋友，苦着脸说他到现在也还是糊里糊涂的。

一首歌什么时间出，由谁来唱，有怎样的宣传，都很重要，他能把握的部分其实很少。就算在知名以后，他也有过为一位歌手写了十首歌才终于被挑中一首的经历，那位歌手就是张学友，那首歌叫《慢慢》。他是一个不夸大自己的人，欲望、心态和他的身型一样，从未膨胀过。

写歌总是要有些经验的，或者说习惯，我抓住这个问题不放。不管这听起来是否刻板，我仍执拗地认为这是重要的必答题。一个人的脑袋里在想些什么，多么值得一问。因为所想的决定所做的，也决定了他和我是多么不同的人。

我终于摸到了一点他创作时的心法。他的很多作品，源头都是对于一个歌手声音的判断和想象。听到自己喜欢的声音，他会有创作的冲动，1995年写给那英的《白天不懂夜的黑》就是被冲动所驱使。那英的声音给他的直觉不是彩色的，是黑白分明的，因而歌曲一定要干净利落、爱恨分明。他说，为一个歌手写歌，就是写她的人生。我重复了一遍他这句话，是的，如果没有人生，和听歌的人是没有故事交换的。

有些故事，他在舞台上讲起来变得不太一样。舞台上有钢琴，他立刻还原某一首歌的创作场景，自说自话，自导自演，脚本是《流言》的创作过程。答应唱片公司为周慧敏写的歌迟迟没有动笔，接到最后一次催稿电话时，他正要赶往机场，只有十分钟的余裕。他逼着自己打开钢琴，看看手表，再看看天花板。舞台上

他也一边说一边坐到钢琴前,做了相同的动作。《流言》的旋律忽然在手指间冒出来,他觉得不可思议,这不是他想出来的,不知道从哪里流到了手指边。他模拟着当时的状况,表情惊讶,内心喜悦。我在台下为这段经历鼓掌,没经历过如有神助的创作人生,都是遗憾的。

他略有担心地问过我,大家对音乐创作的事是否真有兴趣。我拗着夸张的唇形用力表达我的确定:"很有。"不过到了舞台上,他没忘记拿捏分寸。他讲一张专辑从无到有的过程,甚至一个明星从发掘到闪亮的过程,讲"词、曲、编曲、配唱、制作",什么是母带,什么是混音,他一一拆解,删繁就简,很怕大家听得乏味。

还是会提起张韶涵。张韶涵还在加拿大读高中时,林隆璇老师就听过她唱歌,而且渐渐注意到她的进步。没过几年,签约,发唱片,走红……他认为所有这些都顺理成章,因为才华、魅力和上进心,这三种明星的必备特质,张韶涵都有,他最初就知道。

没有人提起坊间新闻里他们师徒间的是非,最好的见面时间应该多听他弹几段钢琴、唱几首歌,谁会舍得为传闻浪费时间。我坐在离他两米远的台下,仰头看着他,旁边是和我一样这么想的观众。美好的时间如清水,冲净了所有多余的想法和揣测,衬着干干净净的钢琴刚好,他在唱《为爱往前飞》,快乐得十分洁净。

那天他很兴奋,准备了充足的内容,很有底气。我翻出自己

在那场人文音乐课上的记录，括号里标注最多的是他边说边笑的样子。他的幽默，常常让自己先笑起来，笑着把有趣的细节讲完，再和观众的笑撞在一起。定义创作型歌手往往样貌平平，然后指指自己笑。播放他写给张学友的《慢慢》，在前奏结束前戛然而止，说不能再听下去了，因为他要现场演唱……他比我想象的自如，我又觉得这些零碎的机灵和玩笑，是他尽力而为的互动，他本不是幽默的人。所以我跟着笑，但心里有滚来滚去的感动。

最后的感动也是玩乐式的。他要现场作曲送给苏州，只需要三个音符，他来连成一支曲子。竟没有观众敢上台随便弹出三个音，可能是"随便"让大家迟疑了。我也迟疑了一下，有些慌张地在高中低音区胡乱地各选其一，给出了最随便的三个音。他还是笑："如果按照这三个音符来创作的话，会成为现代音乐，不如把它们规整到一个音区，才会是流行歌的样子。"

三秒钟后，从这三个音出发，渐次连接，剧场里清扬起一支浪漫的曲，耳边满满的。我站在钢琴旁，低头看琴键的按下抬起，觉得正在看一朵花开的过程。而这个过程，是他的日常。

他说，音乐人的音乐和生活是没有差别的，写歌类似钓鱼，写完会平静；也可以说，歌曲是药。"钓鱼"和"药"，这个比喻比"花"美丽。

他的小时代

他的歌词是另外一种镜头。

拍摄出爱情，

用黑白色调呈现浓炙热烈；

拍摄出纯真，

用逆光橙色营造窝心暖意；

拍摄出理想，

用辽阔远景延伸无限希望。

杨立德╳张E

2014 年 10 月 11 日

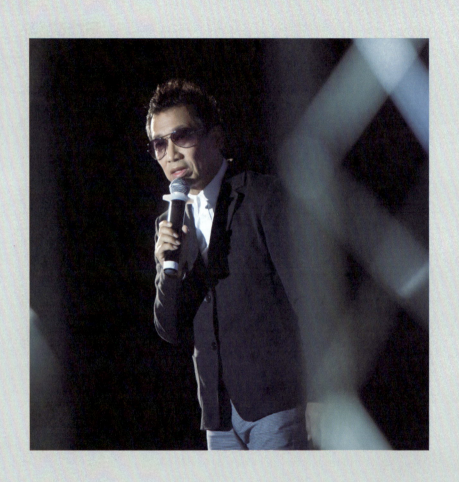

第一次和杨立德老师通话，我人在上海。夜晚的上海，急匆匆的，霓虹灯换色的速度似乎都比其他地方快一些。他打电话来，我有些意外，避到人流不多的一个转角，匆忙接了。他的声音扁扁的、黏黏的，老式收音机一样传过来，我一下子意识到彼端是一个经历了好几个时代的人。

20世纪80年代，他三十多岁，写过很多歌词，为许多歌手拍过照片。到现在，很多个十年过去了，再翻出那些照片来看，原来自己参与的正是叫"青春"的一个又一个时代。电话信号有些差，他重复地告诉我，这次在"印象走廊"的摄影展就命名为"明星的小时代"。

我收起电话，掠了一眼窗外，密集的变幻的灯光闪过后又马上亮起，又一场为记忆补光的遇见开始了。

杨立德，这个名字离现在的娱乐中心很遥远了，但只要随便在网上输入这三个字，搜索结果都会让人一惊一跳的，在他的小时代里做了太多影响巨深的流行创意。他参与过台湾两大唱片公司的创局，滚石与飞碟。飞碟的名字是他给的。因为他，唱片封面的设计与拍摄成了一门学问，广告行销概念也被引入唱片的推广。他创意使用的一些名称固定成专有名词，沿用至今。比如"工作室"和"写真"。

读着他的介绍，一股能量便飞云过天般地滑过。他特别强大，一个人的头脑就能掀起一阵风暴。

八九岁时唱他填词的《奉献》，我总跑出去看天。白云草场，星光长夜，觉得歌词是应该在美术课上出现的，也偷偷从课本、作文中的大道理中逃出来，第一次了解"奉献"是带有诗意的事情。中学时最爱的电台 DJ 在一个初雪的夜晚播放《雪在烧》，她说出词作者的名字，杨立德，然后叫我们看窗外火光色路灯中的雪，像漫天雪的火影。多么高明的暗喻和事实，浓烈得都像在燃烧。

他是一个爱得浓烈的人，我道听途说了点他的燃情旧事。读陈乐融采访他的文章，回忆许多年前曾看到他和当时的恋人在街头大声吵架，爱得苛刻而深刻。在秋微的小说《狗脸岁月》里偶然也读到几笔写他的文字。有一段时间，秋微和杨老师计划开一家猫狗摄影棚，一切前期工作做得专业而彻底，但终于还是半途而废。原因是他们两个都总是不断地在"为情所困"。《狗脸岁月》的名字是杨立德老师起的，因为他们都觉得女人像狗，男人像猫。

杨老师来苏州的时候，电影《亲爱的小孩》刚刚热映过，名字和主题曲都用了他三十年前的歌词 IP，但并没有征得他的同意。说起这件事他有些恼，不过也不打算兴师问罪，只想通过公众再再提醒大家对版权的尊重。

"90 年代王菲的广东歌《季候风》，翻唱了我填词的《有一天我会》。在一般人的概念里，歌曲换了新的广东话歌词，和原来的词作人之间就没什么关系了……"他说到这里停了一下，让大家推测唱片公司的处理方式。不过所有人都答错了。因为这

首翻唱作品，新艺宝付给了杨老师版税，理由是杨老师的词让这首歌流行起来，而因为流行才会出翻唱的版本。

年纪一大把，他觉得无论如何都要做"得体"的事。

当晚他接到了秋微的消息。秋微说她已经跟电影公司联络好，他们会主动和杨老师接洽。他跟我说这个细节，嘴角有一丝感动的抽搐，末尾加一句感恩。他是虔诚的基督徒。

我们刚见面时，也是从秋微聊起来的，我喜欢秋微的书，他和秋微是莫逆之交。他从北京来，这些年他都常住北京和上海。在北京的后现代城，他开了一家院子餐厅，泰国菜为主，供应午餐和晚餐，时常还有主题餐聚，由他的儿子KK打理。他懂生意，更懂生活。

我看过他上海的家，在外滩附近，古旧的洋房内是暗灰色的工业风。职业使然，他受不了没有设计感的东西。看他照片，很锐利的样子，眼角和嘴角向下，昂着头，严肃且傲。见到他，照片里的样子还在，身型却不是想象中的高大，穿小西装，梳莫西干头，时尚是不能输给年纪的。他是一个不太进行状态切换的人，见到陌生人也和熟人差不多，不寒暄，只是点点头，说声好，该做什么还做什么，很自然地把你拉进聊天的话题里。我们很快熟悉起来，我一本正经地和他沟通每一个流程，他会幽默地打个岔，让我不必着急。

他儿子KK一直随行，他刚刚完成一次心脏手术，很需要人

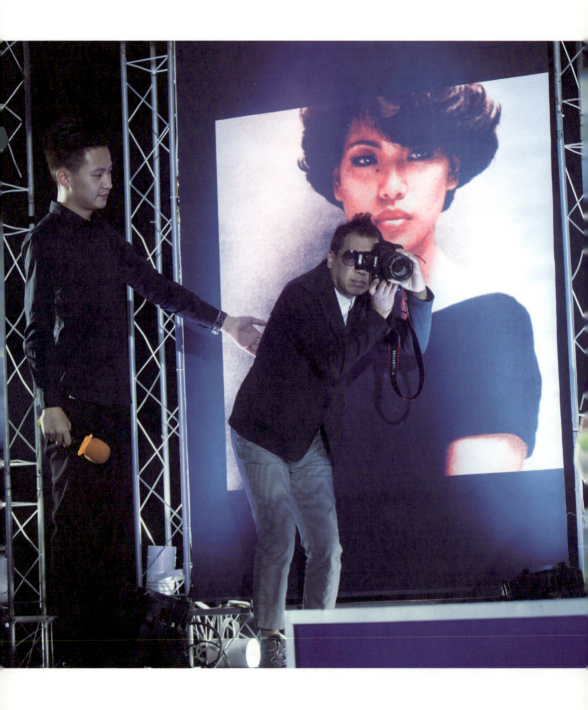

照料，我有时也会扶着他。我带他到透明的回廊展厅看他的摄影作品，他一再遗憾地说起这些照片的底片在一场火灾中全部报废，因此他希望用创意将它们复活，于是全部翻拍成黑白作品。这次摄影展，展览的不是摄影技术，而是一个时代里的那些人，是他和他们的青春。

他提起"青春"的时候，特别有说服力，当一个人的脸上有了时光的堆积，青春才是真正值得怀念的。

阳光透进展厅内，那些黑白照片上都闪着莹莹的一层光，光阴里的光影就流动起来。他指着张惠妹一张瞪大眼睛、眼神飞向左上角、调皮大笑的照片说，阿妹不怎么喜欢这张，但这张最有神采，还原了她的"真"。

每个人对自己的了解都需要一些时间。

有一张蔡琴的照片，表情和阿妹刚好相反，迷蒙的眼，睨视左下方，两片红唇，心事重重。杨老师说他最爱蔡琴的唇，像山口百惠。他和蔡琴要好，蔡

琴觉得他长得像自己的舅舅，他觉得蔡琴和他的二姐神似。只有在他的镜头下，蔡琴才是自信的，相信自己的美。

他对苏芮有一份疼惜在："一个拿生活唱歌的'小女人'，要被包装成'女王'的样子。"所以，他镜头下的苏芮是脆弱的。气势很强，但那不是真的。他们现在仍会联络，互相问候彼此暮年的生活。他在几百人的讲座现场，用手机播放苏芮前几天发给他的语音消息，她叫他的英文名字Andy，抱歉自己前段时间没能去探望他，语气和唱歌时完全不同，有台湾女人的柔。经过了这么多年，老朋友普通的问候里听过去都是平淡又浮沉的世事气息，在偌大的现场荡开去，张力十足，让人鼻酸眼热。

杨老师不介意"老"，他会拿自己越来越捉襟见肘的记忆力开玩笑，他说那是"故意遗忘症"，以此来忽略年纪这回事。他还是有很敏锐的文字能力，我请他用四个字分别形容合作过的飞碟四大天后，王芷蕾、黄莺莺、蔡琴和苏芮，他脱口而出——"春、夏、秋、冬"。写作是他年少时最喜欢的事，现在如果让他在众多从事过的领域中只挑选一件事来做，他仍会选择写作。

我一直担心他的体力。那天的安排很紧，临上场前的三分钟，我们才飞快地走过一条长长的通道去往现场。回看照片，我明显一脸倦容。他很聪明，一副太阳镜架在脸上，有型又有神。现场很忙，舞台前的大灯直直地照在脸上，我看不清任何一张观众的脸。但他不着急落座，用手挡着光要看到大家的样子，招呼起好

多次互动，于是唱歌、聊天、现场教授摄影技术……虽然太阳镜盖住了他大部分表情，不过他的兴奋是外露的，六十几岁，活力值仍在线。

我喜欢他对信仰的解释："信仰是食物，是必需品。"也喜欢他对流行音乐的解释："流行音乐是生活中的爱人。"爱过的人，样子或许模糊了，但恋爱时听过的歌却颗粒分明。

杨老师很少谈人生经验，不过身心五官在紧锣密鼓的时间里敲打了这么久，随口一说就可以关乎生活的建设。他不喜欢巨大的网络冲击："网络里的选择太多，每天活在选择里太累。"他要大家"放下手机多读书"。

他说起话来停不住，有时会在一个词上转很久，想到最准确的再说，这是爱好写作的人对文字推敲的习惯。送他去上海的时候，我们在后座聊天，他不吝跟我直述一些人生经验，我若有所悟地听着，抓着车厢上的拉手，似乎真的抓住了什么。他给我讲很多人的故事，再风光的人生，也不过是恋爱哭泣，生老病死，在情与义间信守或背叛，不如自给自足的圆满。车停在黄浦江西岸的一条弧形马路上，上海秋天梧桐树的叶子已很稀疏，翻动着银绿色的光。我们也翻了翻手，淡而轻地道谢、告别，以后再见。

再见面是2016年春天，杨老师和KK来苏州谈合作。他更瘦了，走路总感觉要踩空。我上前扶着他，他也很自然地搭着我的手臂。那次见面，他感慨万端，觉得很多事不再是他了解的样

子。他突然跟我聊起情感，岁月已深，反而再遇不到可以相知甚深的人了。他索性不再去想感情的事，了解和陪伴是麻烦的事，自己不想再为别人而累。KK打开我的电台节目，杨老师听着说，还能做些喜欢的事，很不容易。我听着是鼓励，也听出他在说自己，他心里的计划成千上万。

他最喜欢的城市是西双版纳，因为那里的天气像他的家乡台南。他要在那里建一座优质的养老院，以后他也会住进去生活。即便在他这样的年纪，也是需要方向的，大概要忙碌一辈子了。

还是要说，他真的强大，一个人不停地张罗着自己。我看得出他的为难，却看不出他有困境。

20世纪80年代，段钟潭找到他合办滚石杂志，最早想做滚石餐厅，后来转身成为滚石唱片。第一张专辑《三人展》的封面就是杨立德老师设计的。因为工作，不能兼顾世新大学夜间部的学业，于是找到白天班的好友替课，那个人和他的身型样貌都很相似，就是日后创办飞碟唱片的彭国华。毕业后，彭国华也进入滚石工作，而在理想随处安放的年代，一张《搭错车电影原声带》的唱片制作机会，把他们两个双双带出滚石，成立了飞碟唱片。

他说那是草莽时代，野蛮生长，大家比着向上去，没有彼此的阻挡。

我一直记得他形容自己当时身在其中的感受，是觉得风在吹，满地金黄的原野，浑身力气，雄心壮志。他很怀念。

半拍

是因为这首歌，
才一直想去愚人码头，
无论爱已停泊还是，
仍在等候；
是因为这首歌，
才始终记得那则童话，
火柴点燃的希望是，
爱的灵感；
是因为这首歌，
才明白美丽哀愁滋味，
爱情多恼河像音乐，
不会干涸。

熊天平✕张 E
2014 年 11 月 7 日

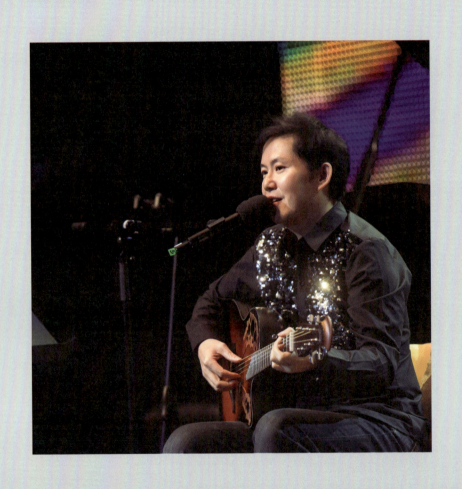

他是被眷顾的，不必一直赶，不必着急追，也走了漂亮的路。他没有太多好奇心，也没有许多好胜心，和生活之间隔了半拍的节奏，但也对上了幸福的节拍。

　　走到直播室门口，他本能似的愣一下，停半拍，再走进来。在化妆室镜子前整理演出服装，他会有一两秒的神游，再把自己抓回来，完成该做的事。甚至，我的问题和他的回应之间，也隔着半拍。

　　我见到的熊天平，是空了半拍的性格，空出来放置的是一个好脾气的人生。我叫他小熊老师。

　　前两天听雷光夏的电台节目，她提到一种关于认知的说法。我们在中学二年级听到的音乐，会深蓄在记忆里，影响一生。她当时听罗大佑，我那时的耳朵却是被上华唱片占据的。抽屉里的一角整齐地排放着齐秦、许茹芸、许美静和熊天平的专辑，翻来覆去，那一年的年轮都盘卷在这些卡带上了。又经过几年，我认识了一个同龄的朋友，也听上华，但她更偏爱熊天平。2006年熊天平时隔五年发行《十年全纪录》的时候，她在湖南一家电台工作，节目里播《Jasmine》，深呼一口气才能开口介绍，我能听到她推音乐的手涩了一下，是手心出汗的激动。

　　当我和小熊老师终于见面的时候，我把这些告诉给他，他有些不知该怎么回应这份喜欢的浓度，只是连声说谢谢，头向下低，鼻尖碰在合起的双手上。他说音乐是老天为他开启的一扇窗，救

了自己，不然一个数学零分的少年七扭八歪地生长，会走样。

中学时读华冈艺校，大学移步到咫尺之遥的文化大学继续，他的学生时代几乎都在华冈。有一年在台北，我专程跑去阳明山的华冈，丈量了从艺专到文化大学的距离，脚程不过400米。我为了很多人去华冈，为王伟忠、黄莺莺、任贤齐、辛晓琪、熊天平、几米和骆以军……为看他们的母校，当然还为三毛。三毛形容华冈的风，她说那儿的风是有名的，凉凉绿绿的。在文化大学的山顶，我吹着这样的风，远望着蜿蜒徜徉的淡水河，觉得熊天平唱歌的声音就是这里的风，清新，干净，隔离了庸庸碌碌和粗俗狰狞，是天真无邪的深情。

我跟他提起三毛，提起华冈凉凉绿绿的风，他沉吟着重复了一遍，回忆由此抖擞，他开始说大学的生活。小熊老师的专业是韩文，当时韩风未起，他不是赶流行，也不是超意识，只是因为德文系分数不够。他笑得软软的，笑自己的功课一直不用心。艺专二年级的时候，姐姐帮他报了吉他班，他从此便扎进弹唱的痛快里。父亲喜欢书法，把写好的字挂在房间里，他就把那些字当作歌词，自弹自唱出来，这是最早的创作练习。后来他和许多喜欢音乐的年轻人一样，大学时参加了歌唱比赛，像一段必经之路。

我们说话的节奏拖着他空出的半拍，因此我显得有些啰唆，在问题后不断加一些描述，补足广播里可怕的 dead air。只有一次例外。

当问到他进入唱片公司的过程，我不小心用了"考"这个字，他却意外抢拍，迅速回应。他说"考"字概括得太准，那的确是他人生中的大考。

第一次去上华试音，小熊老师突发奇想，唱了首韩文歌。在试唱间外，老板的耳朵动了动。

我们所学习的，有一天都会祝福我们。

第二次试音，他要唱原创作品，就是后来被齐秦挑中的《火柴天堂》。他觉得吉他湿滑，因为手心里全是汗，歌又难唱，声音又飘又抖，心里的洞又黑又深，张开着探不到底的未知。

这个未知，就是后来我们已知的精彩了。

他和成熟之间也隔着半拍，对人对事都不太积极，习惯接受安排。慌慌张张地进入唱片公司之后，隔年就发行了专辑。他没有刻意的定位，唱片公司安排的定位恰好就是他自己，朴实的人，真挚的歌，终于一鸣惊人。他对成功是毫无预计的，没什么经验性的感受或感慨，只是用"幸运"来解释一切的突如其来。

因为人文音乐课，我们有共同熟悉的人——许常德先生。许常德是他口中的"幸运"。提到阿德老师，他下意识地脱口而出"许大哥"。我被这个复古、亲切又喜感的称呼呛了一下，鼻腔哼出点笑，但知道这里面有他的尊敬和感激。他没有察觉我的笑，径直说下去。那个时候，许常德为上华的许多歌手写歌，更是最重要的唱片企划。刚进上华的时候，小熊老师一到公司就躲进录

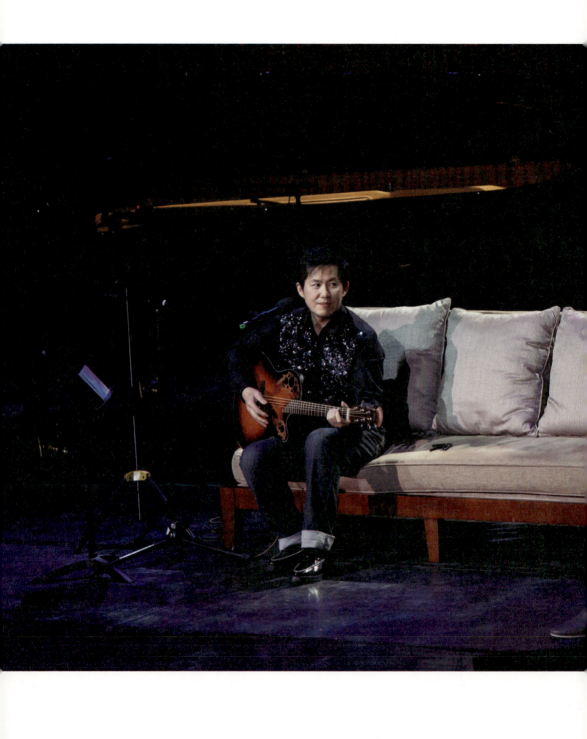

音室，除了音乐，对其他事没有自觉。有一次阿德老师让他帮忙影印一份资料，结果他根本不会使用影印机。许常德看到他讪讪的样子，摇着头说："你还是去写歌吧。"有无奈，但更多的是包容。

阿德老师是给他鼓励最多的前辈，鼓励他照自己原本的性情出发，淳朴敦厚，做一个诚恳的音乐人。我采访阿德老师时，熊天平也是必谈的合作经历，对熊天平，他是疼惜的，是一种类似家长的心情。"熊天平对表达不自信，上电台节目的通告，我都要一句话一句话地教他如何回答。"

看过一篇熊天平上华时期的同事写他的文章。他第一次面对媒体，是在一个拍照的场合，跟着师兄师姐齐秦、许茹芸等人拍大合照。照片拍好后是各家电视台的采访，轮到他作自我介绍时，他竟错把自己

的名字说成了"王中平"。还有一次他在飞碟电台的通告，开口问候的却是台北之音的朋友。

他对表达是紧张的，我见到过。

上台前，他面无表情，只有眼神在摇晃。我告诉他，一会儿大幕拉开后，直接演唱开场曲就好，唱完后再和观众打招呼。他似有若无地回应了一声"好"，眼神继续摇晃。等到幕布拉开，到底还是忘了，听到他竭尽全力地，用特别洪亮的声音向全场问好。我刚刚走回侧台，开场时端着话筒的双肩彻底松下来，是叹了口气后的放松，然后转过身看着舞台上高声清唱《火柴天堂》的小熊老师，笨笨的认真的样子，瞬间就收服了我的那一点埋怨。

他让人气不起来，也恨不起来，因为你知道他并非漫不经心，只是除了音乐，对其他事都少一些信心和敏感。

他对自己有清楚的认知。表达力不强，意志嫌薄弱，这些都是他告诉我的。

因为意志薄弱，他七岁时就被做滑雪教练的父亲拉着训练，1988年还参加了冬奥会。他好脾气地接受所有安排，安之若素。我有些惊讶，自言自语地跟他确认："这么说，你的热爱，无论吉他、音乐，还是滑雪，都是从被动开始的吗？"他完全同意，对自身的弱点不去否认。

我想，他人生里的优势，就是他能做到的"不断接受"，包括接受弱点。这是我所羡慕的，因为如果能做到接受自己，总不

会生活得太差。

　　我和朋友在聊起他的时候，都唏嘘过，毕竟日正中天的时间太短促，他像延时拍摄的太阳轨迹一样，迅速落到山后面去了。我们猜测过2000年发行过《我都在乎》之后他的生活，持续发福的身材里大概会有一层层的灰心。这次见了他，唏嘘过的被渐渐虚化了。我们太习惯悲伤的剧情，而真实的生活也许只是一日三餐的平常日子。有爱、有家庭，还有他一身的好脾气，对生活一定消化得很好。

　　他是想法不多的人，所以很容易满足。

　　舞台上讲起没有音乐发表的日子，他参演过的电视剧，他止不住对自己戏谑，说自己实在没有演戏的天资。他说表演很辛苦，还是做歌手比较幸福。那晚他唱了好多歌，听他唱歌，能同步他说的这种幸福。说说弹弹唱唱，很多长长的经历须臾间都顺着琴弦找了回来。《夜夜夜夜》《我都在乎》《爱情多恼河》《愚人码头》《心有灵犀》和《外面的世界》……他的衣服上缀着亮片，看上去一片水光，我在他旁边，最近地听着这些歌，第一次在20世纪90年代末的流行音乐作品里听到了似水流年。它们没有很老，小熊的声音依然清亮，只是回味不知不觉深了。

　　演出结束后，我在幕布背面跟他说，唱得还是那么好。他笑着说谢谢，但隔了半拍又问我，说得不好吗？问完也没等我的回答，拍着胸口抒着气就被拉走准备合照了。

紧张后终于回到了安全地带,他可以不过问太多事情地继续去生活了。

记得上台前,我去休息室找他聊天,他叫我坐,自己却不坐,就站着简单聊。他没有演出前跃跃欲试的兴奋,不知道是他始终没适应,还是已经陌生了。他保留着青木般的涩味,对许多事仍有最初的纯诚。

"爱情伴随着两件事,快乐和烦恼,我的歌记录的就是这两件事。"我问他,最享受哪个时期。他尽量回答得周全:"音乐上是1997年发行第一张专辑的时候,爱情家庭上是2003年和爱人相处的时间。"这并不好回答,他给得很诚实。接过答案后,我也空了半拍,当下只能若有所想地回一个长长的"嗯"字。那个半拍在我心里停了一阵子,我才想到自己究竟想要补充说些的是什么,不过已经没时间告诉他了。

我想说的是,一切最好的都在开始之初,而现在能够习惯平常就是最好的,像他一样。

就在今夜

17岁，我在丘丘合唱团，
那段时间歌唱是快乐，
后来滚石的风华岁月，
我在其中歌唱是礼物。
不论是开心女孩的摇滚青春，
还是曾经沧海的抒情年代，
我都感谢音乐的出现，
并因此参与了你们。

——娃娃

娃娃✕张E

2015年3月29日

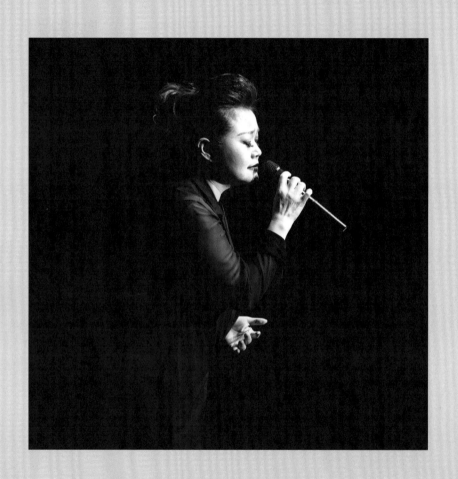

《就在今夜》是娃娃在丘丘合唱团时期的成名曲，一首告别的歌，却风风火火的，只感觉时间在后面轰隆隆地催促着，扔下一句"我想你"之后，绝尘而去。她唱这首歌的1982年，我刚出生，第一次见到她却在三十多年后，我终于有了一点歌里面轰轰烈烈的经验了。舞台上，她还能唱得像道闪电一样，惊退所有的犹豫不决。她的人呢，扎着中国娃娃的两朵发髻，有随时跳跃翻转的能量，看着特别提气。

　　那是在南京，娃娃姐的首场大陆演唱会。像这样的歌手，几十年后第一次开唱，等着有人把青春升起成星月，也等着我的人生微熟。当听歌的耳朵贴着唱歌的声音，该呼啸的呼啸，该温热的温热。

　　能和娃娃姐坐下来聊天，是隔年后的相见了。我再次见到她，她也知道了我。我们邀她来"声音剧场"，她爱唱，爱分享，痛快答应。

　　不化妆的娃娃姐，带一副眼镜，头发软软地垂在额前和肩膀，笑容没离开过嘴角。签名是反签的，一笔长长的线条，溪流似的经过丛丛小石块一样的笔画，别致而娟秀。在一层淡白色的灯光中，她特别温婉，和舞台上飞扬的样子完全不同，更像女作家，而不是女歌手。她一开口，言笑晏晏，有想得到的豁朗性格，也有难得的知性。

　　结婚后的这些年，她很少再唱歌，没有舞台，只有生活。

她很懂生活，菜烧得好吃，说起咖啡来头头是道。每晚睡前会和老公谈天，儿子女儿和她一样喜欢音乐。她现在会把做演唱会和出唱片都形容成"炒菜"，想好做法、备好食材、热闹忙活，再打开客厅欢迎大家来大吃一顿。

朗声朗语说着这些，感觉生活和音乐没有那么多苦尽甘来的周折，都是乐趣。所以她会说，音乐是必需品，不仅是陪伴，也是治疗。

她很难一心二用，每段时间只能专心做好一件事。

结婚了，成了两个孩子的妈，她就专心做好妈妈，早起叫醒、丰盛便当、课业督促……到孩子都大了，她才可以抽出身再想想唱歌这件事了。而现在唱，是真的爱唱、想唱，变得特别简单。

我认真听歌的时候，娃娃姐已经不再出唱片了，不太记得是怎么知道她的了，但确定第一首听她的歌并不是《漂洋过海来看你》。

2012年看电影《女朋友男朋友》，20世纪80年代的故事。一声铃响过后，操场上学生列队，大胆的几个早就恶作剧地准备好了音乐，播放键一按，娃娃亢奋的声音震动着喇叭，学生们振臂狂奔，谁也阻挡不了青春的自由。电影里那首扬起满天闪亮亮年轻的歌，就是她的《河堤上的傻瓜》。猛地想起，这是我听她的第一首歌。是在一档中午的电台点歌节目里，有听众打来电话点播，主持人说唱歌的娃娃是"台湾摇滚女生第一人"。名字足

够特别，歌曲也摇头晃脑的，感觉不需要长大，直来直往，没有负担。

娃娃姐的年轻时代是恣意的。我当然要问她"娃娃"这个名字的由来，她轻轻"啊"了一声，很随意地说这是一个随意的名字，高中女生之间的绰号，有叫花花的，有叫珍珍的，所以也给她找了一个叠字，就叫了娃娃，"容易记"。

小学时喜欢唱歌，蹦跳着去报名合唱团，结果被拒绝，原因是她的声音没有真音部分，虚虚飘飘地在上面跑，和所有人都搭不来。既然不能加入合唱团，再大一点的时候她干脆组乐队，担任主唱，唱到痛快。而一旦加入丘丘合唱团，有了舞台，声音更像装置了螺旋桨，扑棱棱向上冲，什么规则都关不住了。

许多年后，她遇到当年的一位妈妈。那位妈妈告诉娃娃姐，她的孩子当年都在模仿那个在歌曲里、在舞台上奔放叛逆的娃娃，她说当时真想把在电视里唱歌的娃娃踢上月球。那个年代，娃娃的音乐和形象是有些出格的，但她亮闪闪地唱着，向那个时代展示着属于那个时代的年轻人的样子。

我的概括总是往大的背景下去说，而她只是因为爱摇滚乐。我说，娃娃姐，你在舞台上太疯了，昂着头，前面有团朝霞钻进眼睛里，脚步扭转，左右交替，感觉有走不完的路、用不完的希望。网络上还能找到她20世纪八九十年代的演出录影，脚下生风，笑闹无忌。啊呀，谁都想有过一回那样放肆的自己吧。

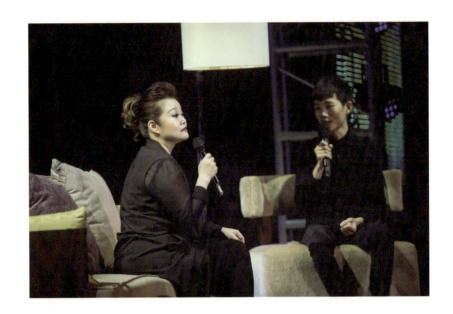

她迷迷糊糊、囫囵地笑着说,她也不知道自己的表现是那样的,她只有在演出那一刻是自信的。到现在,只要在舞台上,我们还是会立刻看出她的兴奋。去年,她去"新歌声"唱,我屏着气听完。没有人转身,她定定地站在那儿,看不出波动。事后,许多人急着为她"正名",许多人冷冷地抛下句"何必"。

没什么"何必",她就是爱唱,唱歌对她来说,没有原因,也不需要结果,而爱唱的人都乐于被更多人听到。如果有"何必",这是唯一的原因,单纯而刚烈。

我播她很早期的歌,丘丘合唱团最后一张专辑《告别二十岁》中的《离开你》,小虫老师的创作。娃娃姐惊呼着说:"再听到这些歌太神奇了,像在翻毕业纪念册。"有绿色水滴般的回忆落

在嘴角上。那个时候，她在恋爱，介绍她和邱晨认识的纪宏仁后来成了她的男朋友。丘丘发第一张专辑的时候，纪宏仁在当兵，听到专辑后竟然在冰果室掉眼泪，因为他也有歌手梦。丘丘解散后，娃娃姐加入飞碟，发行的几张专辑里也都有纪宏仁的参与，他们的爱情应该就是这样发生的。我没有再问太多，虽然她不拒绝单刀直入的问题。她对这些感情的事，态度大方，每一段都爱得坦荡，没有暗色的秘密。让她声名翻卷的那首《漂洋过海来看你》，个中感情故事，传成流言，再提起，她也已经朗若微风。

她对我播的歌，每一首都侧身听，每一首都觉得久违，这让我吃惊。她是个怪人，从来不保留自己发行过的专辑，家里一张都没有，狠狠地切断自我迷恋的风险。我在她身上看不到犹豫不决的东西，一步一步，斩钉截铁。

从新格到飞碟，再从飞碟过渡到滚石，从乐队女主唱到摇滚女歌手，再到个性情歌手，音乐风格急转，她稳稳地适应。流行歌手有时不得不把自己当作一件商品，她不拧巴，顺着来，接受包装，接受塑造，凭着一把独特的嗓子，唱什么都没被埋没掉。《大雨》《漂洋过海来看你》《如今才是唯一》《花开花谢》《后悔》和《秋凉》等听到人两颊发麻的情歌，都是在滚石时期的作品。摇滚中的娃娃姐，声音不明亮，却有奇异的清新和轻跃。情歌中的娃娃姐，沙质灰霾的声线，勇敢地奋力要透出一线光，是在爱情里不服输，但听到最后都是气短情长。

我们聊到她的声音，所有人都不看好，觉得这声音不合理，一定不持久，但她竟也唱了这么多年，而且保持得不错，过去的歌全不用降调。她说，这是个奇迹。我形容这是置之死地而后生。她为这个形容叫好。

采访了许多音乐人之后，我知道他们最害怕的问题是关于"最爱"，"最爱自己的哪首作品"？我故意这样问娃娃姐，一本正经，其实想看她的反应，想看她在面对稍欠水准的问题时的反应。她是有足够善意的人，所以无论什么样的问题，即便不好回答，她也会认真地周折出一个答案。她最喜欢1992年的《四季》专辑，最爱的歌也是其中的《我生》，罗大佑的创作。那张专辑和她想表现的音乐靠得最近，颜色是很个人化的，格调带些艺术性，是很走在前面的音乐。《我生》里她的声音，我听到心里发胀，声音破土而生，化为风和雨，洋洋洒洒，张开内敛又磅礴的生命力。

每个人都渴慕着与众不同，她感受过这样的难得。

束起头发，高高盘起，眉眼飞上去，灯光刷下来，娃娃姐一身黑衣高跟鞋，豁豁无惧。就在苏州那夜，我们听到了女歌手娃娃。鼓点一落，她挥手，昂起头，微躬着身体倾诉似的唱出"为你我用了半年的积蓄……"许多人第一次听她的现场，第一次把存在这首歌里的感慨用掌声回应内心的激荡。

她唱完第一支歌，我有些犹豫走出去的节奏，觉得她和观众都需要再多点时间停在那个氛围里。以前以后的每次，我常在这

个位置犹豫，但还是要做那个破坏气氛的人。我们坐在舞台偏右的沙发上做访问，继续前一晚的聊天。这么近地看女歌手装扮的娃娃姐，她是应该一直在舞台上唱的，样子里有歌唱的强烈意愿，脸颊是盛放的。

我问了许多，她讲自己，也讲和自己合作过的音乐人。她有我毫不知情的低潮，那种不知道接下去该怎么办的人生。制作人陈升的一句"你想过自杀吗"让她痛哭释放，很多难关靠的仅是一次意外的了解。歌手大都有保留的伤口，好让歌里保持真实生命的血液。

和这样资历丰厚的歌手聊天，关于人生的话题是必须吞吐的空气。她说第一次见罗大佑是在李寿全的家里，高朋满座，摆开两桌麻将阵。她有点拘谨，罗大佑招呼说，娃娃要不要来玩一把，她回说自己不打麻将。娃娃姐没想到接下来罗大佑说出的话，她现在还觉得被刺了一下，在丧失勇气的时候，永远奏效。罗大佑说，你不赌博，那人生要怎么过。

全场观众好像也同时被刺了一下，齐整地"哦"了一声，有什么东西在心里松了一下。

回头看那晚的影像记录，我笔直地坐在那儿，很有耐心地一题一题问过，走遍所有流程。只有我知道自己隐藏着一种焦急，急着听她多唱几首歌。她每次站起来唱歌，我就回身走向侧台，在幕布后听她唱。声音在场内绕了一周到我这里，已经有些稀薄

了，于是听得更加投入。就着娃娃姐的侧影，听她唱《如今还是唯一》《后悔》《曾经沧海》，直到《秋凉》。侧影中，她数次仰面闭目，深潜其中。我也压着云垂海立的情绪，静静定定地在歌里暂时偷一把过去。

好在有这些歌，生活里的深刻还来得及后知后觉。

还是要唱《就在今夜》，还是要唱《大雨》。

最初想找苏芮唱，后来唱片公司又建议由林慧萍唱，但最终还是她来成就的《就在今夜》，是现场的一位中年台湾观众点唱的。青春之歌，还是同步过的人最惦念。轰隆隆催促的声音不见了，这一回我听到的是喧哗里的一种畅然，来去都笃定无忧。

《大雨》开始落下，幕布也在落下。歌曲最后不断重复的回声被掌声替代，娃娃姐长久鞠躬，空气里飞着早春留恋的气息，音乐尾音不绝。

一首 1982 年的歌，一首 1991 年的歌。这么久了吗？娃娃姐回头告诉我，明明就在今夜。

崇拜

四十年音乐理想，
　或闪亮蓬勃，
　或沉厚忧虑，
　　思想起，
　仍波澜激荡。
数百首音乐作品，
　从青春情爱，
　到历史国族，
　　乐声起，
　仍不可复制。

罗大佑╳张 E

2015 年 5 月 24 日

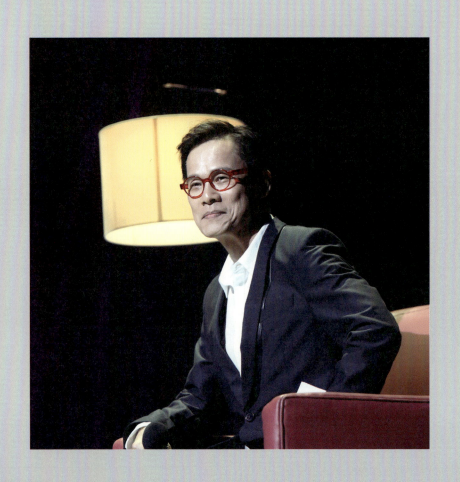

我的感觉，之于罗大佑，喜欢和欣赏都不足够，只能说崇拜。

大佑老师说，音乐是时间的艺术，时间一定包含记忆和被遗忘，音乐人想做的事情不过是让大家在记忆里把这些歌记得稍微久一点，让美感停留得稍微久一点。

2018年，罗大佑的演唱会"当年离家的年轻人"上海场，我在朋友圈里看朋友们刷屏。从60后到90后，中年男子泪珠走线，青春鲜肉不觉岁月已深，各有各的感怀，各有各的钟爱。那些歌都是引发大合唱的，《之乎者也》《光阴的故事》《你的样子》《鹿港小镇》《告别的年代》和《爱的箴言》等等，时间在音乐里很公平，它不排斥任何人，赶得上的都是最好，都有回音。

他的音乐的确是时间的艺术，记忆日深月久，而且还有来日不断加入。

大佑老师的时代意义，我说不太好，无论对音乐形式的考究，还是对音乐意义的追究，他都是立在前头的大旗。他的歌是许多人的音乐启蒙和创作启蒙，这是很酷的事。他树起了一面旗，立在那里，但他也会累。好几次采访，他都哭笑不得地说，自己苦命，一直被"黑色""愤怒""批判"和"社会意义"等标签压得透不过气，他的音乐有这一方面，但绝不是全部。他不希望自己的音乐成为历史教科书，或者古董，而是在音乐里永远有话要说，像个大梦想家，关心年轻人，关心音乐在当下的立足。

读大学的时候，睡在我上铺的同学最爱罗大佑，他单手肘撑

在床上,挂着耳机,歪着脖子,从随身听里拿出一张卡带给我看,恨不能找到最剧烈的词表示他对罗大佑的感佩,只好在手掌上将卡带咣咣拍出声响,盯着我笃定地说,这是最厉害的音乐。他在听《你的样子》,我们是80后一代。

我那个时候有些怕他的歌,我的身板太薄,他的歌太重,那些破碎的理想与残酷的爱情,我根本不想去思考。所以终究和许多人一样,误解了他,以为他的音乐是战场,而错过了清如水面的一些温情厚意。他也会写"让我们的孩子睡在母亲的怀里,让母亲的希望寄托在孩子的梦","每一首想你的诗写在雨后的玻璃窗前,每一首多情的歌为你唱着无心的诺言"。

二十岁之前,我不喝朝鲜族酱汤,二十岁的某一天突然觉得飘在食堂空气里的酱汤味道鲜透了。二十五岁之前,我觉得自己会一直是个瘦子,二十五岁之后,知道体重是最容易失控的。口味会变,感受会变,认知也会变。我找不到原因,也许学医的大佑老师能给出一些科学的解释。总之,三十岁之后,怀着该死的相知恨晚的心情,我开始认真地听他。他的音乐是文人式的,听他的歌像读一本书。

我第一次有这样的听歌体验,反复听并不为学唱,而是对着歌词入神。"如果没有缤纷的色彩只有分明一片黑白,这样的事情他应该不应该","要不是有一个你我看,也不会有如是的我;要不是有这个你走过,我的人生将如何浅薄;要不是曾经有那段

恋情，这肉身早已埋没；要不是有那张笑容支持，这灵魂早无法解脱"。我一行一行地听，心里动得厉害，觉得思维被他的歌又缝得密了一点。他说，歌是语言的花朵。我想，还好，它们的花期够久。

郑重其事，是的，我喜欢大佑老师音乐中的郑重其事，如同成人时代该拥有的一身西装。在认真听他的那一刻，我开始真正接受成熟。

是在一个下午，同事确定大佑老师接受了人文音乐课的邀请，我们都觉得这太值得干一杯了。我心里雷雷得打起鼓，想着该如何找到与他对谈时的姿态。

担心是毫无意义的消耗。很快地，我请了年假，跑去日本，准备先玩一圈回来再说。有一天，我醒在葛西临海公园站附近朋友的住处，手机里接到一条总监的信息。她告诉我，大佑老师的人文音乐课会由马世芳主持，我只需要负责课前的电台节目专访。信息最后一行，她画出我心里的重点："这次给你一回做观众的权利。"我太需要这份权利了，我应该什么问题都问不出。崇拜是一种距离，远远地听一场就好。

那天，东京的天气特别好，我在新宿御苑看到了最后一树晚樱。

电台直播室的专访，只有半个小时，我却准备了半个月。下午两点，我在直播区等他，拉开了一扇窗透气。紧张，我满脑子象形的紧张。一直到他跨过直播室矮矮的门槛，微躬一下身体跟我握手，我才揉碎了一些紧张。他一如我们看过的印象，身体很瘦，握手的时候却觉得有巨大的手臂，传递过来温厚的力量。简单的T恤，松软的头发，皮肤上一层清癯的光，声音低低的，却并不严厉，整个人是格外温和的。我觉得他像父亲，我想我的问题再烂，他也会宽容吧。

写这段文字的时候，回听采访录音，我的声音喑哑干涩，没有光泽，气息摇摇晃晃，泄露了我的紧张。

因为紧张，我和他的话常常撞在一起，他就停下来，等我说完。他在人文音乐课上要分享的是自己电影音乐的经历，之前一

直没整理过，当有心梳整的时候，才发现数量惊人。我说他的电影音乐是贯穿在他的创作历程中的，似乎情有独钟。他思考极快，说这更是一种缘分，进入音乐圈就是因为给电影写歌，1977年《闪亮的日子》，刘文正的电影。

这部电影我看过，在大佑老师来之前，还有秦汉和林青霞的《情奔》，都是他操刀的音乐。画面都十分老旧了，老式录像带翻录的视频资源，画面有乌色的斑点和波浪，声音经常滑过去或者卷起来。他的歌出现在里面，是刘文正和林青霞的声音，听起来缥缈又顽强。

在他来之前，我看了许多老电影，有些是新看，有些是重看。《搭错车》《阿郎的故事》《海上花》《天若有情》《衣锦还乡》《滚滚红尘》……他的音乐作品和这些电影贴得很紧，我意识不到歌曲响起，剧情已经浓得糊起了眼睛，最后音乐声却又清晰回荡，像把所有的沉浮故事说尽了，一遍一遍。

他的记忆力极佳，经年累月的事，时间地点都记得清楚。聊起他为三毛编剧的电影《滚滚红尘》写音乐，他回忆和三毛的第一次见面是在1983年的台北，他们一起参加一档电视节目的录制。后来也有一起吃过饭，没聊电影的事，只是很零碎的交谈。他说三毛是一个非常浪漫的女人。

他是一个浪漫的男人吗？情歌是可以写得浪漫的。听雷光夏采访他，播大佑老师恋爱时写的歌《穿过你的黑发的我的手》。

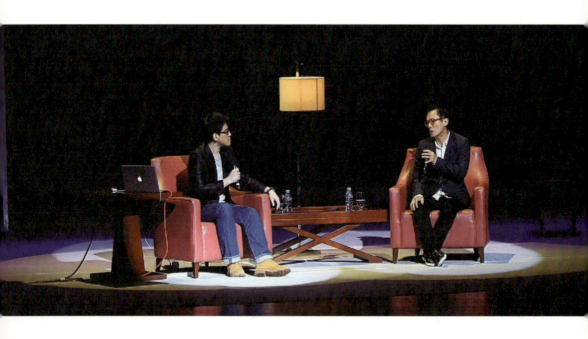

她试着想问一点感情的事，大佑老师一句"三十几年前的歌了……"一笔带过，言下之意，时间久远，风流云散。我壮起胆子和他提到张艾嘉，他也只是从电影音乐的合作上说了说，星芒一样闪过。感情的事，他有着传统一类的闭守，不泛滥地去谈，很多就在心里静下去了。

　　那天晚上是这样度过的。很多人来看他，还有人在外面等候。我的视角很好，居中，可以端正地看到他，这符合我的心情。人群的窸窣声，在《滚滚红尘》的旋律婆娑升起的时候，都悄然了。舞台四周的帷幔飘着蓝紫色的光，灿烂幽深，他在舞台中央的钢琴前，一身黑色，但音乐却流金。

舞台很大，重叠的帘幕光影交织，他们坐在舞台中央的沙发上，好像立刻坐进了时间的深邃处。我想坐在他对面的幸好不是我，不然我会很容易消失。

中场，他弹《海上花》。结束，他挥一下手，不做刻意的起承转合，干净，洗练。

他自己并不满意。散场后的聚餐，他整晚都在和马世芳聊过程中的不足，挑剔自己。他身上的那股"硬气"还在，棱角分明的一张脸不也还在吗？

我注意到他全身唯一彩色的地方，是一副红框眼镜。六十岁，尚未到老。

彩排的时候，我可以在离舞台最近的位置看他走钢琴。红框眼镜后面，眼睛是微合起来的，试弹那首《海上花》。琴音静缓清逸，我却觉得排浪一般涌过来，温柔啮咬那些无与人说的翻卷心肠。再回头，看到四周全是繁花泛泪的眼。

红色的座位都空着，刺着眼睛里的热，漫山遍野的感动。

这样的一瞬，不复再来。

万芳社区

从热爱唱歌，

到不只唱歌，

万芳是歌手，

万芳是热爱述说的 DJ 和

热爱表演的演员。

从专注流行演绎，

到迷恋手工唱片，

万芳是音乐发声体，

万芳就是音乐只此一家的品牌。

万芳╳张 E

2015 年 11 月 15 日

有一段时间，我很喜欢研究台北的捷运线，按颜色记忆。因为住过忠孝一带，所以对蓝色线最熟悉。在出入最多的蓝色线忠孝复兴站，也可以搭棕色线。如果要去坐猫空缆车，沿着棕色线会路过一站，叫"万芳社区"。第一次看到这个名字，心里头一亮，原来唱歌的"文艺女王"万芳，和她出生成长的城市，还有这样一层落地的关系。

有些联结，早已存在，但只有自己发现了，奇妙里才会有一份清新的兴奋，让你一再确定所有的事情都是有缘故的。

见到万芳，和她聊天，她说到最多的一个词，是"连结"。

1990年发行第一张唱片，唱了很多年情歌，唱了很多年别人。2010年开始，她希望音乐成为生命河流的一部分，于是唱自己，这个"自己"磁石一般让更多个相似的"自己"靠过来，彼此联结。我立刻想到了"万芳社区"。现在听她歌的人，更紧密，有一种心灵层面的休戚，像一个温暖的精神社区。文艺的万芳，让爱与脆弱在音乐里浮起来，托住每一个疼痛和欢喜的时刻，彼此拥抱。

万芳不漂亮，小男孩样的五官，但有别样的吸引力。她是冷色系的样子，不笑的脸透着不耐，像在说"不要靠近我"。她应该是有怪主意的人，还有点骄傲，对没兴趣的存在不理也不睬。她不太可测，所以吸引。

我们见面的时候是11月份的初冬了，她却意外地很有夏天的样子，爱笑，嘴巴不受拘束地放开地笑，有聚会的氛围。她一

头长长的直发，中分散着，垂到肩头以下，在黑色衣服里找不到尽头。割过的双眼皮，精神奕奕，在面颊两侧沉默的黑发中间，一跳一跳的，十分活跃。

她的确有些怪主意，却意外的好。直播室，我选了《那夜》开场，将要准备推上话筒的时候，她突然提议由她先开口说话。她也做DJ，做了差不多二十年，我听过。坐在直播台前，她是兴奋的。她问我，做DJ最享受哪一刻，我觉得是表达，而且是准确的表达。她闪着声音说："你知道吗？编排歌单的时候我觉得最开心，排在一起的歌彼此间有线索，那些线索说出来有趣，不说出来就是谜。"其实，还是她重视的"连结"。

那是我做过最特别的一次电台专访，节目真的由她先开口说话，制式化的东西消除了，有种浅浅的亲密感在我们之间联结起来。万芳受不了制式化的僵板，唱片工业进入工厂式作业，她觉得比较没意思，所以2002年《相爱的运气》之后，她给自己八年的"游荡"期。

游荡反而快活，不发唱片，但没停下来。她为一个世界音乐节做义工，和全球各地的音乐家交流，在不同的音乐态度与经验里韬光养晦。那个时候，她慢慢找到了自己想要的表达方式。于是开了"万芳的房间剧场"，她一个人和她的文字、声音、肢体一起，用柔软的方式向世界提出疑问。我看过几个片段，万芳的声音碎沙一样游动在空气里，舒张或蜷缩着身体，念白和歌曲中

布满着敏感，观众的毛细孔变成了眼睛。

我把记忆剪辑了一下，切换到苏州的剧场里，白色长裙、黑色长衣，十分现代自由派穿着的万芳。她思考的时候，语言是同步的，一点一点组装成思想的形状。"我是个左撇子，从这个和大家的不一样出发，我想问为什么大多数人说的就是对的？为什么我们就应该是这样的？为什么要用否定自己来呈现自己的乖……"镜头从上面拍下来，她俯着身子，手肘在膝盖上，回忆自己在房间剧场里对世界提出的疑问。那样的万芳，看不出年龄，满怀疑问和求恳，新的自己一再生长出来。问题本身就是答案。

语言的分享，她不打草稿、不彩排。很长时间，她习惯了去台湾学校的生命教育课程上演讲，习惯了解放大脑和感觉的即兴方式。她说，每一次来的人都不一样，他们的年龄层、他们的表情和他们所制造的空气都不一样，她需要在现场感受与人群的"连结"，然后语言会自动到达，扣住那一刻的缘分。"生命的经验都已经摆在那里，随时可以抓取，而相遇的不同生命正是抓取的那双手。"

她思考着如何把这个习惯描述清楚，词语一个一个叠起来，慢慢架起一座桥，桥上有她心里自由的风景。我顺着她的方向，从桥上走过，也卸下了心里残留的一点偏见。

2010年，万芳"游荡期"后终于发了新作品《我们不要伤心了》，完全是自己的音乐性格，把生命里的微温与微凉、坚忍

与彷徨、盛放与凋萎……一切真实而重要的都放在音乐里吞吐。她希望音乐能和生命对望。

那个时候,我们发现万芳不管不顾地文艺起来了,像在暗夜街边与月光共舞的人,像在海边湿了裤管要跑过海浪的人。我觉得她变得有点"作",如果有舞台,她的表现,或剧痛或狂喜或游离,都是最大化的,我觉得她变得有点"过"。在她的桥上,我把这些观感扔掉了,我相信了那是本我的她,怎么看,怎么想,就怎么写,怎么唱。那一点在舞台上的"过",不过是想要多一些自由。她不是一个天生特别的人,却一直在成为一个特别的人。

她是和我谈及"生命"最多的一位音乐人,不衡量"生命"这个词过于严重或隆重,倒认为是再平常不过的事,因为我们即是生命本身。她的音乐也因此成为一个生命体,联结她从过去到现在的生命经验。

现在的万芳从不否认过去的万芳。过去的情歌,她不抗拒,甚至仍爱着,但那已经是二三十岁时做的事情了,而人应该随着

生命来呈现自己,进入了不同的生命阶段,要做的音乐也不一样了。我播了两首歌,从《情伤意乱》到《可是我还是学不会》,时间和声音,水一样地流过,而她在河流里,自己联结自己,自己追赶自己。这是她要的感觉。

　　她说话的声音是颗粒状的,离我很近,听起来气泡一样,慵懒又透明的质感。《可是我还是学不会》的音乐衬在我们的声音下面,她咬了下嘴唇,像把这首歌吃进去,再慢慢吐出关于它的创作故事。我把自己的声音压到很小,对她说:"想听你这样一

直说下去。"有温柔的默契在她唇角翕动。"这是我自己的词曲创作,描述的是面对生命的断层,面对生命的离开,一时之间不知道该怎么恢复过来。记得这首歌是在飞机上写的,那段时间我实在是有太多太多的朋友离开了,包括我的一个朋友的太太离开了,包括另外一个朋友和先生离婚了……就像我的朋友说她每天早上醒来第一件事就是哭,睡前最后一件事也是哭……对,感受到生命里头如果也有一个这样的断离,很难恢复的,所以写了这样的歌词,在飞机上写的时候哭到不行……"

这是我许多采访中,最爱的一个瞬间。没有问题,没有回答,只是我想告诉你,而你抬起眼睛诚然在听。

时间结束了,时间又在另一个地方开始了。舞台上的时间,由她自己说。

一块一块屏幕,错落地悬在舞台上方,交替变幻着她的专辑封面,光亮下是她的现在,清白的脸,照她喜欢的方式打扮,整个人是舒张的。她尽量靠近观众讲话,所以在沙发上稍坐一会儿,就站到舞台最前方去了。她需要看到大家的表情。

她说很小的时候,唱歌就只是唱歌。她对着黑黑的收音机听歌,一首一首学会,第二天唱给同学们听。她发现听歌的每一张表情都不一样,有悲伤的,有平静的,还有疑惑的,不同的人并不会因为同一首歌而变得一样,一首歌和不同的人有不同的联结。"如果能唱给更多人听,那该有多好。"14岁第一次对唱歌有

了更大的渴慕，第一次模糊地觉得"唱歌不只是唱歌"。大学时参加木船民歌比赛，在犹豫着要不要签约当歌手时，14岁时的那句话跑出来替她做了决定。

进棚录的第一首歌，是《就算没有明天》，李宗盛制作。她有很多不适，回想起来喘笑着说，录音环境不符合人体工学。等到《左手》专辑，李宗盛再次制作，那个时候，她早已适应了录音，却突然间对唱歌感到茫然。李宗盛告诉她说，要看你有怎样的生活态度。重新咀嚼李宗盛这句话时，万芳明白，很多事情反射的不是那件事情的本身，反射的往往是生命状态。

她现在对待"生命"这件事特别大方，敬畏、善待、探讨、和解，再把这些体验成艺术，转码成音乐。这是她答应自己的事。

2010年之后，她爱上了做手工唱片，因为觉得音乐是生命体，而不是产品。椅子吱嘎的声音，钢琴手的耳机掉了，必须夹住坚持到最后的画面……这些和音乐相关的生命瞬间，她都要放进唱片里。音乐如果只有音符，那早该消失了。她款款而谈，一说到钟爱的音乐方式，笑得有点傻，傻笑里都是幸福。她大概是第一个在医院里做巡唱的歌手吧，这个主意无与伦比，从爱的角度出发已经是她的情感使然。

我想扬起她的头发，好好看看她这些奇怪而美好的想法是怎样延伸出来的。这个想法，匪夷所思，但如果我告诉她，她一定能理解。

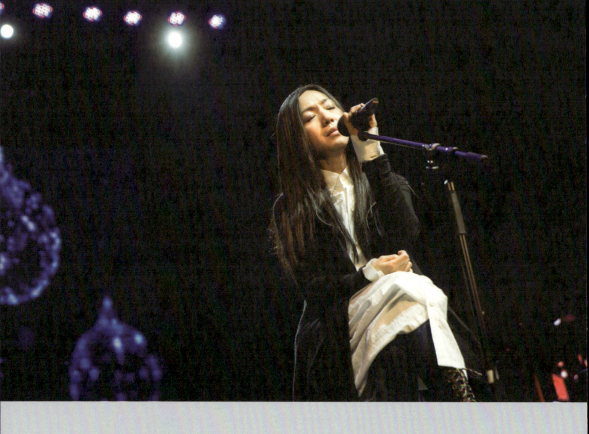

　　这一次万芳带了钢琴手、吉他手，她自己拿一面 ocean drum，可以发出海浪的声音。彩排了一整个下午，把声音唱热。她太爱唱，是在音乐里转山的人，虔诚，不觉累。她先唱《新不了情》，清坚决绝，有多少人的过去。万芳说从前的歌让她和过去的自己相遇，产生力量，继续向前走。这样文艺抽象的句子，她说出来变得真实。

　　吉他手王榆钧手写了一份 rundown，我留作纪念，现在是我的手机屏保。我看着那份 rundown 上的歌单，回忆万芳在那晚唱过的每一首歌。我缩着身体听的是《星期三的下午》，一首跑

向海边，背向世界，背向爱情的歌。万芳背向我在唱，旋转起ocean drum，海浪声轻轻滚滚地卷来，孤独又安慰。我有时会抗拒她的歌，抗拒的正是这份禁不住的脆弱。脆弱也是一种力量吗？万芳说是的。

"我们不是永远都那么勇敢，不是每一次都那么强壮。"

旋即《自己照顾自己》响起，"我在舞台的幕后看你，静静坐在昏暗里……"歌词是我看她的视角，但她坐在光亮里，已有歌曲里百倍的坚强。

灯光整片亮了，她在后台雀跃。她太享受，舞台上的兴奋还没褪，不像表演者，倒像是看了一场精彩演出的观众。终究是她说的"连结"吧，她在音乐内，也在音乐外，在舞台上，也在舞台下。十分疯狂，也十分正经。

今年我又去台北，还是没搭棕色线，没到万芳社区，但有一段路却一直在听《慢火车》。

永远的女生

卡带上的那朵玫瑰已模糊，
声音还矜持清晰，
应答我们青春豆蔻的秘密。
台北已去过几回不再陌生，
旋律也永久珍藏，
应答我们曾经现在的距离。
听歌的人虽已长成不同的人，
月亮公主仍别来无恙，
应答我们底色相同的模样。

孟庭苇✕张E

2016年3月27日

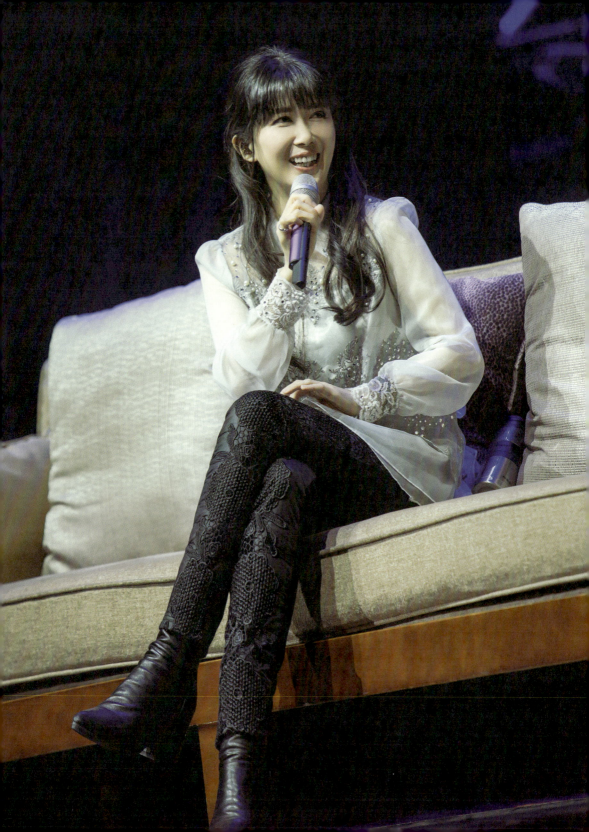

聊起宝弟，孟庭苇的笑是说话的前奏，宝弟是她的儿子。情歌里的女人心事，云飞雨落，现实里一个妈妈的身份，太阳就出来了。2016年，宝弟小学三年级，她说要多多陪伴，笑自己分不清谁需要谁更多一点，是一个妈妈标准的爱的矛盾与甜蜜。我们在那年见面，舞台上聊天，她比想象中善聊。

她在人文音乐课前一天的傍晚来到苏州。六点多春天的苏州，天已经黑了，酒店外匆忙间看不清她的样子。她穿一件黑灰色毛呢风衣，在助手的遮挡下快速走入电梯。我进到电梯，看见她靠在镜面前，长发在镜子里延伸到腰。脱离了照片上的特写，人是玲珑娇小的，带一面口罩，只露出明圆的一双眼睛，睫毛动了动，点一下头，温柔示意。

我其实预设过她的改变，时间叠加，身份改变，"月亮公主"的样子，或许只能加一层记忆的柔光镜了。见到她之后，我为这想法感到羞耻，没有人不会老，但一个人的样子里最天然的东西总是留得住的，她看起来还是那个永远的女生。纤巧、文静、毫无世故，有天然晶莹的气质。

我和大多数人并没有不同，知道孟庭苇是因为《冬季到台北来看雨》。一个清冷的声音，悬在上层的空气里，高高地唱"天还是天，雨还是雨，我的伞下不再有你"。她不奋力，但调子常常高八度。听她唱歌，我自然地仰起头，也是因为当时年纪小，爱情、愁苦，都是相隔很远的事情，连想象都没有。她当时也不

懂,只是觉得录唱太辛苦,一遍一遍,直到最佳。她说这首歌最初是要交给另外一位知名度较高的女歌手唱的,但对方并不喜欢。她不说对方的名字,我就把话筒拉远,嘴唇拉向两边,再集中撮圆,向她小声求证,她还只是笑,然后打趣地说:"这可是你说的喔。"我觉得她是会讲故事的人,也有让我意外的明朗。

忽然想起小时候,我也听过她的广播节目,用同学家里那台笨重的卡座式收录机。同学一个刻度一个刻度地小心地找,终于旋到"亚洲之声",孟庭苇说她是亚亚,节目里经常播那支《哑哑与亚亚》。所以,她当然是会说故事的人。

也是这个原因,我自然地叫她"亚亚姐",她每次听到也觉得亲切,眼睛向外扩一下,等着听你说什么。助理把她的时间安排得巨细靡遗,彩排时,一首歌一首歌试唱,留给我20分钟和她沟通晚上的流程。她坐得安静,两只手搭在膝头,架一副墨镜,怕我不了解她的态度,所以嘴角一直翘起笑意。我向她交代最多的唯有四个字"幕后故事",她每一次都点头。助理在我们旁边敲敲手表,她向我加深一个笑容,我说好,那晚上见,心里却有点担心。

我们在舞台上开始聊天的时候,我的担心就解结了,她很知道大家想听什么,一个故事连着一个故事,那种了解是很实在的。那天晚上,她穿藕荷色衣服,像朵薄如蝉翼的花,很女生的审美,心里的公主梦啊,就是最理想的风格。我穿一身黑,随时在舞台

上隐形，因为很多人是来看她的。

她性格里柔静的部分，是唱片封面上的样子，牢牢定格。我闭上眼睛想，她的表情几乎没更换过，永远鸡蛋壳一样的脸，锁着雾水的眼睛，温柔里散着一层哀伤，分明地向前探望，心事青涩。她想象自己该是琼瑶小说中的女主角，是会在书包上秀郑愁予诗歌的女生，一辈子不用为美丽犯愁。但她恋爱很晚，24岁唱《化身为海》，因为没谈过恋爱，要读琼瑶最悲苦的小说《失火的天堂》才能进入情绪。我不太相信，以为她会是高中就恋爱的女生，绕了几圈回头问她，高中时恋爱过吗？真的没有？感觉很快和她熟悉了，可以不那么规矩地问一些没那么规矩的问题。

她有静到极致的一段日子，接近自闭。校园午饭时间，不找同学，不找伙伴，她一个人吃饭，对私人时间有严格要求。电影，她也一个人看，现在如果时间允许，还是会这样做。

世界的分配很有趣，安静的人往往并不顺从，亚亚姐有自己的固执。第一张专辑《其实我还是有些在乎》，她不喜欢封面的造型，天真得像卖牛奶的小女孩。她皱一下眉头，一笑而过。她害怕宣传期热热闹闹、整蛊搞趣的综艺节目让她无所适从。终于有一次，在录影前，亚亚姐躲了起来，没有通知任何人。于是，公司恼火，中止了她所有的工作。

没有闯过祸的青春，没有惊心动魄。

她是骄傲的，也愿意为骄傲买单。其实在高中时，她已有惊

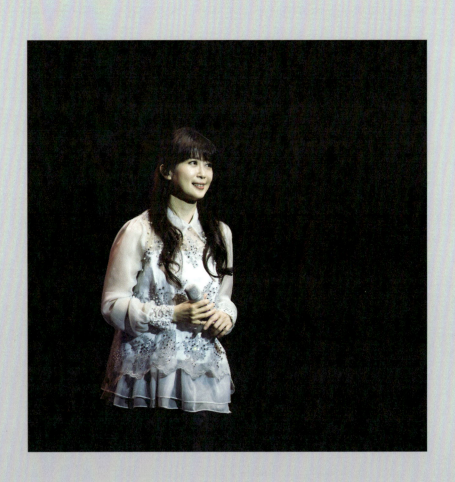

人之举。老师说她是良性的问题学生。有一天上学，赶到校车站的时候，车子已经开走了，等待的公交车也一直不来。她不急，天朗气清，白云招手，看到街边有阿姨卖玉兰花，便买一枝别在衣服上，索性轻松起来。"不如去海边散步吧"，这个突然的想法催着她跳上了另一班公交车，于是做了一天逃课看海的逍遥学生。她缓缓地、带着些小心的笑在说着这些，自觉是告诉了别人一件重要的事，有别于她一贯的形象。

时间走马，很多时候，她都是这样过来的。少女时代的那个自我有强大的控制力。

《你看你看月亮的脸》《羞答答的玫瑰静悄悄地开》《你究竟有几个好妹妹》《谁的眼泪在飞》《风中有朵雨做的云》《无声的雨》……百举百捷的事业期之后，她因为想唱不一样的歌，所以离开上华，在新力、友善的狗和维京等唱片公司穿梭，但属于她的流行却音沉响绝了。我用低潮期来概括这段时间，她小声重复了这三个字，却有不同的理解。"该圆的梦，我其实在上华时期已经实现了，名和利都拥有了，如果还能做些不一样的事，对我来说，是提高，而不能说是低潮。"

她一直喜欢不一样的存在，所以高中时代唯一的偶像是黄韵玲。和她见过的所有女生不同，黄韵玲不是矜持的，不是娇柔的，不是规规矩矩的，而是会写歌，会唱歌，自自然然的。后来她们真的合作的是那首黄韵玲作曲、亚亚姐填词的《暗恋》。

她第一次知道黄韵玲是在电台节目里，李文媛采访黄韵玲。感冒中的黄韵玲一边做访问一边擤鼻涕，这让她觉得不可思议，怎么会有人如此自然，所以立刻被吸引住。类似的自然，她大概也看到自己的样子，那个会拿着电话听筒唱歌，会对着旋转的电风扇唱歌，听自己回声的孟庭苇。

亚亚姐是爱唱歌的女生，这与生俱来。高中时，和同学一起去台中的西餐厅唱歌，每次唱20分钟，200块台币，扣除从学校往返台中的车票费用，几乎谈不上收入，但也唱得开心。她还保留着当时的点歌单，很怀念那段浅旧时光。

我不能一直和她聊天，要放她到舞台上唱歌了。《羞答答的玫瑰静悄悄地开》《红雨》《飘》……声音嵌了点时间的碎毛边，样子还最在一低头的温柔里。过去的我一定羡慕现在的我吧，没为追星做过任何疯狂事情的我，这一刻却做到了即使疯狂也做不到的事。面对面聊天，我和她正在合作一次演出。

亚亚姐也追过星，追的是三毛。三毛到她的中学演讲，七八个作家，她第一个讲，讲完就准备离开。亚亚姐看到三毛起身，立刻起脚跟随到学校后门。她听到高年级的男生冲三毛大声喊，三毛请你留下一句话，三毛应声停住。她赶快上前请三毛签名，得偿所愿。签好名字的三毛抬起眼睛给那个男学生留下了一句话，"是你的就是你的。"很干脆的一句话，不由分说的哲学句子。

"是你的就是你的"，十几岁时听到的这句话，在她三十几

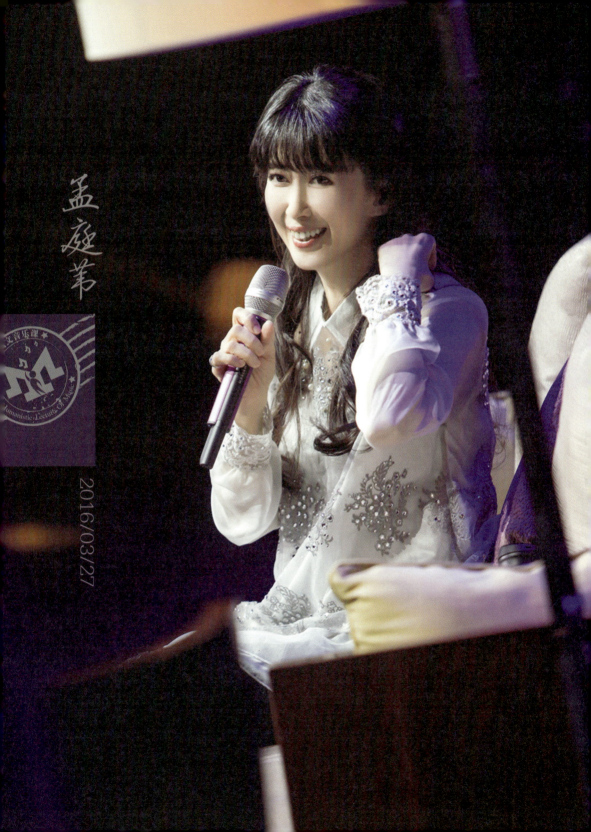

岁时赫然标注了自己的人生。隔了二十年，固执的女生依然接受自己的固执，也渐渐接受了就算固执也无法左右的许多注定。生活里的许多事，我都没有问，看得出她已整理得很好。她的固执和温柔是不冲突的，用固执面对决定，用温柔面对决定后一切的意料与意外。出家，结婚，生子，离婚，单亲妈妈……这些新闻里博眼球的标签，在她身上存在过，也都脱落了，简单的人始终会如愿简单地生活。

一个人爱的能力是不会丢失的，亚亚姐让我相信这一点。2004年，她读了一本关于黄羊川的书，一种被需要的感觉十分强烈，是被祁连山下贫苦的孩子所需要。不久之后，她去到那里，盖起一间小小的图书馆，为他们更换桌椅和被褥，也因此决定复出发行专辑，全部版税用来捐助，用音乐连接更多的爱心。

我停了停，一个秘密几乎脱口而出，但想了想，还是没有说出来。

人文音乐课其实也是亚亚姐的公益之旅，演出所得会全数捐赠公益。我没说，因为没办法收拾预料中必定雷动的掌声，我想去除"热烈氛围"这种套路的东西，和爱相关的事，都不需要大张旗鼓的肯定。她比我更确定这一点。

那就把掌声留给最后一首歌吧。

"我还是我，你还是你，只是多了一个冬季"，咬字有二十年前没有的坚定，她还是她，永远的女生，只是浮沉之后，多了

一种轻松和明朗。"冬季"二字长长的尾音后,掌声也长长地响起,她的大眼睛里是被宠爱的幸福。

她送给我的专辑,是2012年那张《太阳出来了》,比之前的作品都灿烂,金色的字,她像朵太阳花。月亮公主的太阳出来了,我会心。这个女生,何止温柔。

慷慨

被二十年华语流行音乐
眷顾着的好声音，
忘不掉的无印良品，
一直精心的黄品冠。
被马来西亚的阳光雨水
亲吻过的好声音，
唱轻软明净的情歌，
体贴有温度的幸福。

黄品冠✕张E

2016年7月2日

从吉隆坡回来没几天，就要采访品冠，有一种"嘿，我听你的歌，又去过你的家乡，所以怎么都不算陌生"的感觉。以这种感觉打底，我较为放松，但品冠却有点紧张，是认真带来的紧张。听同事说，他压力很大，那么多前辈音乐人在人文音乐课上做过分享，他担心自己不足分量，有十分诚恳的谦逊。

他是吉隆坡人，在那里出生成长、学习吉他、尝试创作、结识光良，也被李宗盛发掘。吉隆坡的阳光很慷慨，很多种族、很多颜色、很多气息，人们自由而又小心。品冠对音乐也是慷慨的，他爱唱，人呢，却非常温文尔雅，还有点小心谨慎。

我后来在节目里回顾这场人文音乐课，满脑子庆幸，感谢他的慷慨。他唱了近二十首歌，几乎是一场小型演唱会了。

电台采访他之前，我吃了好几颗甘草片，为保证声音的清透。他的声音是我喜欢的，天生一副电台嗓，有透彻的大雨过后清润的气息。我不想太过失色，不过是

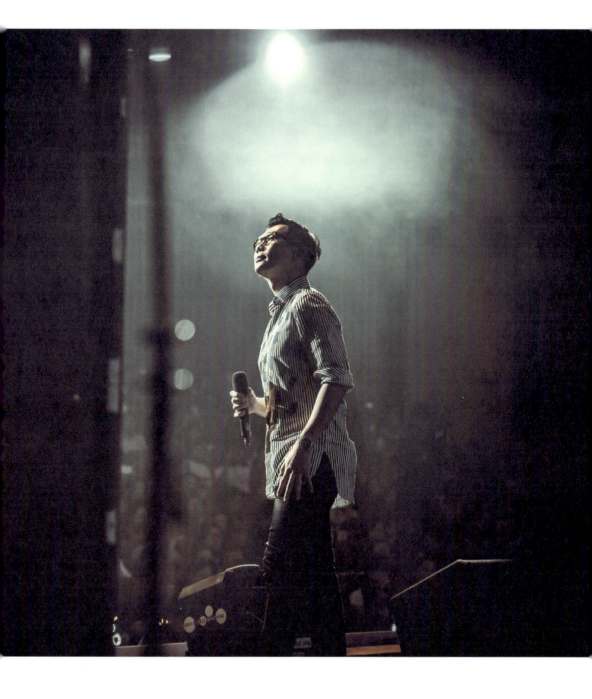

一点电台主持人的虚荣心。开口说话的时候，他音色从容，是不经雕琢的自然天成。我会露怯，显得笨拙，还是有差距的。唉，最不能比的就是天分了。

我全程叫他"品冠先生"，临到快结束时，他突然说这个称呼太正式了，有距离感。我一直记得，所以写这篇文字时，我决定直呼其名。如果真能见字如晤，那就当作再次见面的亲切吧。

品冠是有天分的，小时候看舅舅弹着吉他唱西洋流行歌曲，他很着迷，于是很快就学起古典吉他。他其实更喜欢民谣吉他，所以13岁学有所成拿到了古典吉他的教师级认证后，便毫无愧疚感地练起了垂涎很久的民谣吉他。他疯狂地买了很多关于民谣吉他的书，听电台节目，把打榜歌曲录下来，一句句听写歌词，再试着用吉他练唱。所有的热爱都一样，无外乎刻苦的对待。

他说马来西亚的华人不多，但热爱音乐的华人总能凝聚到一起，他和光良就是在一个全国创作营里认识的，主讲人是梁弘志。我了解他说的"凝聚"和"相遇"，会有一伙儿人，注定不会擦身而过。1993年，学录音工程的光良要完成自己的毕业作品，邀请品冠和他一起完成。他们写词、作曲、录音，完成了一整张专辑。既然做都做了，就不想只为毕业所需，干脆投稿到唱片公司，寻找机会。滚石是他们投的最后一家，虽然不抱希望，但心里有满足感，因为至少那张专辑是去滚石签到过了。和许多成功的故事一样，他们误打误撞，撞到了刚好在大马工作的李宗盛。

大哥的一句"年轻人，创作不错，我带你们到海外去"，推出了那些年我们掌心中的挚爱"无印良品"。

成功的玄妙或许就在于它的未知，因此我们才会一直持有希望。

我想问一些不知道的事，从第一首创作问起。他当然记得，16岁，高二，写了一首情歌《关怀》，收录在其他歌手的专辑里，没多少人听过，完全自得其乐。大学时读会计专业，按照父母的规划，他准备进入金融行业，过安稳生活。但真正喜欢的事终究会给出选择，像掷出的一枚硬币，腾空的瞬间，我们已经知道心里的选择了。音乐，是品冠心里的正面。

我犹豫着要不要提及无印良品的解散，老调重弹的问题，又不得不谈。迟疑了一下，还是问吧。因为下一次访问不知在什么时候，这一次要尽量完整。

我明白他的无奈，世纪之初的年轻事了，两个人后来各自发了数张专辑，个人的代表作品也有很多，但还是会不断地被问起解散的原因，还是会不断地听到"合体"的呼声。记忆的先后顺序太顽固，我们都太容易被情怀左右了。其实两个人最初是以个人签约到滚石的，因为第一张专辑以他们在马来西亚完成的作品为基础，所以延续了无印良品的双人形式。后来的专辑中他们合作演唱的歌，从八首慢慢递减到两首，说明了所有问题：组合在他们的计划之外，个人的音乐才在计划之中。

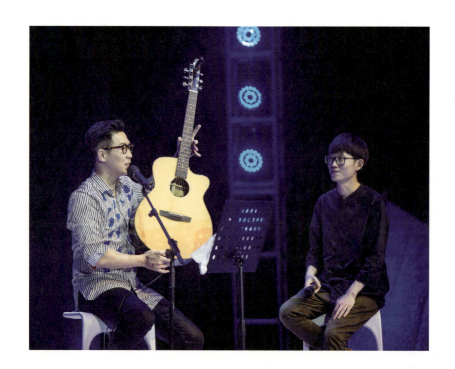

　　有时，美好是需要不明真相的。我站在自己的立场上，还是无限怀念无印良品。我想他也能够理解。

　　听无印良品时，我读初中。那时候以为他们的歌像我的同班同学，每天见面，毕业遥遥无期，感觉会一直听下去。他们唱的都不难懂，友情爱情在初熟的年纪里，甜甜涩涩的味道。卡带已经不知丢到哪里去了，但那段时间就是在卡带里不停转动的《重来》《注定》《就叫我孩子》《身边》《我找你找了好久》……一首接一首。

　　采访过一些音乐人之后，我知道有时流行起来的作品并不是

他们认为一定会红的那首，所以相反的情况，也必然有他们认为应该流行但却未能如愿的作品。品冠试着搜找这样的一首歌，鼻腔里断断续续发出"嗯"的声音作思考的标点。他很突然地说，"从来没有想过"，搜找的人即刻变成我，还好，想起来是《U-Turn 180 转弯》专辑中排在最后的那首歌。我听到他在心里打了个响指，终于想到答案。隔年在《金曲捞》里，他打捞的遗珠金曲就是这首。我看着，有点激动。

我希望他给自己的音乐一个名字，"暖男"，他不假思索。从开始到现在，温暖情歌的路线没怎么变过，偶尔出离，绕了个弯，但很快就回来了。他看到了自己在音乐中最重要的特质，只有这个特质是可以被记住的。循着情歌的线索，我问他是否经历过深刻的爱情。"有，有"，不需要我费尽心思地探问，他重复强调着那段深刻。2000 年发行《疼你的责任》时，他在恋爱，歌曲是感情的速写。半年后当他带着这张专辑来大陆宣传时，他已经是单身状态了，唱起专辑中的《陪你一起老》，阵阵酸楚。

从 16 岁时开始创作情歌，品冠对爱情向来有敏感的觉知。如果我一首歌一首歌地问下去，大概就能整理出他的情感详单了。无从得知他所有的浪漫，但他现在说，柴米油盐才是最高级的浪漫。他现在的歌，跟着他如今的家庭生活，《未拆的礼物》《执子之手》《最美的问候》……最好的爱情是盐，放入生活中，提味，而音乐为爱情的盐提纯。

音乐人，总能理所当然地做一些肉麻的事，让人羡慕。

直播室的灯亮着，我们聊热了，却到了电台节目结束的时间。第二天，舞台上的灯光亮起来，我们要继续交谈，也听他唱歌。他很早就赶去彩排，我们在舞台中央逐个流程走过，他不时加一些问题进来，补贴我没有想到的。开场前十分钟，我们在他的化妆室，他继续向我补充着什么……他拿纸巾擦亮眼镜，再一只手拈起来，轻轻戴上，左右看看，"走吧！"终于放心了似的准备开工。我太了解这种认真的个性，不到最后一分钟，永远觉得准备得不够充分。

舞台上和品冠的对谈，我在记忆里已无法重新装载了。或许因为他那晚唱得太多，所以聊了些什么，印象反而是很浅的。

他带了一把"李吉他"，但不是自己的那把。他自己的那把是李宗盛潜心制琴后制作出来的第二把琴，这么多年，他一直在用。他唱《掌心》出场，全场的掌心冲他招手。我的一个朋友正坐在观众里，来之前的几天，她迟迟未决究竟要穿什么衣服来看品冠。这是件重要的事，穿戴得体去看一次喜欢的演出，让喜欢回归到最美好的个人意义。

他弹吉他唱歌的时候，我坐在他旁边，大部分时间，眼睛停留在他拨弦的手指上。手指放松，肌肉和关节里存放着音乐的记忆。他从第一支学唱的英文歌唱起，"can't help falling in love"，再唱自己第一次有表演欲的歌《天天想你》。模仿李宗

盛的《当爱已成往事》，模仿费玉清的《一剪梅》……他流了许多汗，却浑然不觉，他是希望用唱歌去说话的。

唱歌时，他性格里吉隆坡阳光的一面会最大化，充沛而兴奋。最后一首歌《随时都在》，他冲到台下和歌迷握手。好久不见的宠粉互动，巨亮的灯照过来，我看不清台下的状况。事后才得知，许多同事慌忙护在他的两侧，全场在一些人的呼叫、一些人的纵情和一些人的紧张中，重重叠叠，像终场前最热闹的装点，鲜花盛开，怒放着快乐。

"当世界只剩下一片空白,你永远会发现我还在",歌词是句决心,谁都需要。他回到舞台中央,左手伸开拥抱的姿势,接受所有的热情回应。

我在后台鼓掌,谢谢你的慷慨。

想当初

关心多少粮食和蔬菜，
穿梭多少世故与天真，
才能听懂黄舒骏。

三十年马不停蹄思考，
未央的歌，
金句闪烁；
音乐里纵横幽默深沉，
歌之有物，
情怀豁达。

黄舒骏╳张 E

2016 年 7 月 30 日

是预感,还是巧合,我分不清,有时巧合的发生,充满了预感。

2016年春节刚过,我下单了一本《未央歌》。这件事蓄谋已久,从高中时偶然间听到黄舒骏的《未央歌》,就想读一读鹿桥先生的这本小说,是20世纪三四十年代,西南联大蔼蔼青春、华年未央的故事。精装版的《未央歌》,厚厚的一本,密密的字排满了600多页。我看得很慢,断断续续,半月之久。我不想承认,但不得不放下自我催眠,隔着年代,隔着青春的距离,三十几岁的自己已经不再能进入那个故事了。我有点沮丧,长长的一部小说并不比短短的一首歌来得动人。

黄舒骏的那首歌,感觉正好。故事已去,触动却很深远,年少的疑问还在追寻,追寻已经羞于启齿的永远。他的声音在吉他与鼓中摇晃,时光也在心里晃了晃,嘀,多了些皱纹了,青春怎么还有点固执的残留。

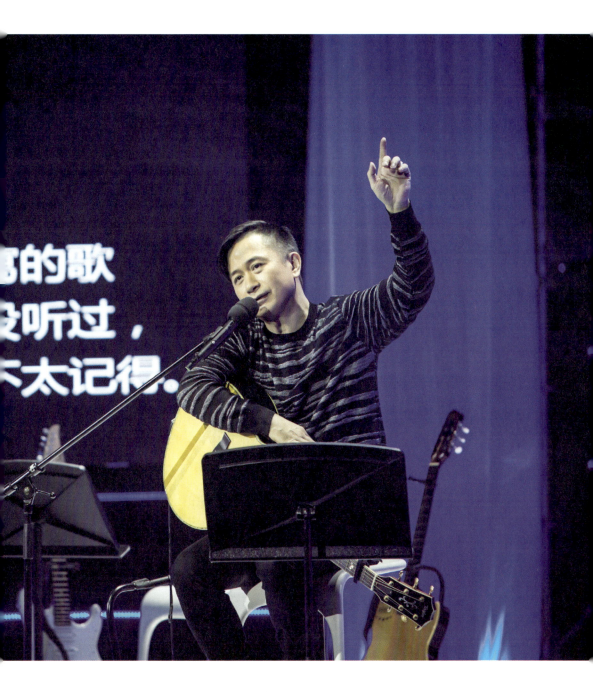

这本书读完不久，就听到同事告诉我黄舒骏老师应约了人文音乐课的消息。我看看那本小说青草色的封面，原来苍苍地植满了心满意足的预感。我赶在他到来之前做好了一期名为未央歌的节目，费力地把童孝贤、伍宝笙们的青春刻上自己的印记。只是事移时往，已不能说得多动人，但正如他的歌里所唱——"终算了了一桩心事"。

一见他我就问，现在读那本小说还会有歌里满怀的感动吗？他明白我的意思，下巴向下一压，表情搞趣地说，还好当时把歌写出来了，许多事情、许多感觉，过了就过了。"现在怎么可能还读一本600多页的书啊！"他在揶揄自己，也在揶揄这个时代的知识习惯。

揶揄，是黄舒骏老师音乐作品常用的语态。我先概括他的作品风格，他认真听。"动情又骄傲，深沉又鬼马。"他完全同意，创作时带着反叛，不想跟别人一样，喜欢拐个弯，故意讲反话，其实是深情。《恋爱症候群》《谈恋爱》《天平座的女子》《男女之间》《改变1995》……每首歌都是他叛逆的深情。他自己的概括是"优雅的出人意表"。

优雅的出人意表，他为自己想出的这个形容叫好，反复念叨了几遍，毫不掩饰地沾沾自喜。"马不停蹄的忧伤，全世界大概是我第一个这样来比喻忧伤的"，"我在《谈恋爱》里写过的句子，不知道被谁改成了'你负责貌美如花，我负责赚钱养家'，

原版是'你负责美丽妖艳，我负责努力赚钱'"……他浩浩荡荡地说着这些，却不见自大，只是一种追溯。他很珍重自己的文字创意，没能读成最想选的建筑专业，却在音乐里做着文字建筑。生活里的此处他方，一言难尽，又意味深长。

所有的见面发生之前，我都还没有去过台北。在所有的见面发生之后，我好像总被什么拽往台北。去过了，再写这些文字，文字也会被它拽住，因为很多音乐故事都在那里发生。

先后两次到台北，两次都去了台大，一次在下午，一次在晚上。轻轻地在开始处拐了一个弯的椰林大道，开阔平坦，长长直直地贯穿台大腹地，一路通向图书馆。黄舒骏在歌里唱的"坑坑洞洞的椰林大道"，再无踪影。我觉得那些坑洞是他心里的别扭。他不喜欢自己所学的科系，心里一直在抗争，幸好遇到音乐的机会，便不假思索，扬长而去。

如此折腾，那些乐此不疲的折腾，给予他最强壮的人生。

他笃定，"做自己想做的事情才是最重要的，要超越世俗的成败"。我无精打采地点了下头，心里想，勇气和幸运却很少同时眷顾同一个人啊！我和他，毕竟隔着一些岁月山水的格局，心里的那点疑惑还是不能说出来。

我第一次觉得苍老是听舒骏老师的《改变1995》，他用一首歌和天堂的好友杨明煌对话。我那个时候读高三，听到深邃如光的音乐里一个男声从天而降，深沉辽远地说了好多这个世界发

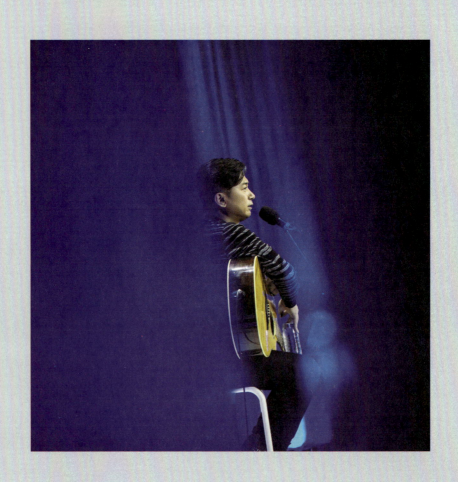

生的事情。世界不停地此消彼长，我们随时沧海桑田。原来"时代""年岁"一直作用在自己身上，经不起整理。

我常和别人说这是首伟大的作品，不会嘴软。如果你听这首歌，让别人开车，你只看窗外。车在前进，人在后退，一去不返的才是时间。

那也是我第一次听他的歌，这个男人的声音好听得让人嫉妒。

舒骏老师的歌里讲了许多道理，但他不是一个严肃的人。见到他的时候，只觉得他稳，稳稳地走路，稳稳地讲话，慢条斯理。头发一侧略长，光亮地梳向一边，露出聪明的额头，经常眉开眼笑的样子。聊自己，他明豁得很，"我现在可以很客观地和别人聊自己，聊过去的自己"。

"年少轻狂，胆大妄为。"1998年他的第一张专辑《马不停蹄的忧伤》就是用他形容自己的这两个词撑下来完成的。因为和唱片公司夸下了海口，只有四首半创作经验的他，不得不在一个月的时间内拼命写歌，满足一张创作专辑的需求。

"废寝忘食。真的做完之后，发现自己还活着，才是废寝忘食。"他攥着拳头为当年的自己捏把汗，说起来还透着惊险的表情。

第一张专辑，战绩漂亮，话题度高，一个标榜着要"超越罗大佑"的小子横空出世，顶着巨大压力，被人欣赏，也被人骂。但是骂得越凶，人反而越红，他形容自己是"网红"。

"超越罗大佑，纯粹是唱片的行销方式，一个噱头，但任何

的话题只是一时，如果创作没力道，也不能持久。"任何时候，他似乎都很清醒。

也有不清醒的时候，一度有过暴增的企图心，不止想要受欢迎，更想要伟大地受欢迎。于是寻找伟大的题材，写歌像写论文。这样的作品不纯粹、不动人，渐渐地离人越来越远。"真正的好东西是不会寡众的。"

他是很好的讲述者，情节和心理周全地说完，收尾的话一定像个哲学家。

他也给别人写歌。写给女歌手的歌，创作时他会用假音哼唱旋律，找到女生的角度。这是一个创作的有趣怪癖，他觉得是不二法门。我以为一个专注自我的人，很多别人的事他会忘记，但他记忆力极好，几十年前的事如在昨天：王菲唱《天使》，中间部分加入了即兴的哼唱，他赞叹为艺术；陈可辛是他的歌迷，于是在电影《金枝玉叶2》中安排张国荣翻唱了《谈恋爱》；跟Beyond合作，他搬去香港和他们生活了一个月，简直成为一分子，写出了《声音》《梦》和《最后的答案》……室外暑气炎炎，想当初的这些事如炙热的一张脸，不会在时间里冷淡下去。

听他说话，波澜不惊，不知不觉，电台里的和舞台上的连成一面湖水，我在记忆里已经很难分清。

他邀请了倪方来老师作他的吉他乐手，我们惊呼，华语音乐无数唱片中的吉他声会在现场还原。白色高脚椅上，他也抱一把

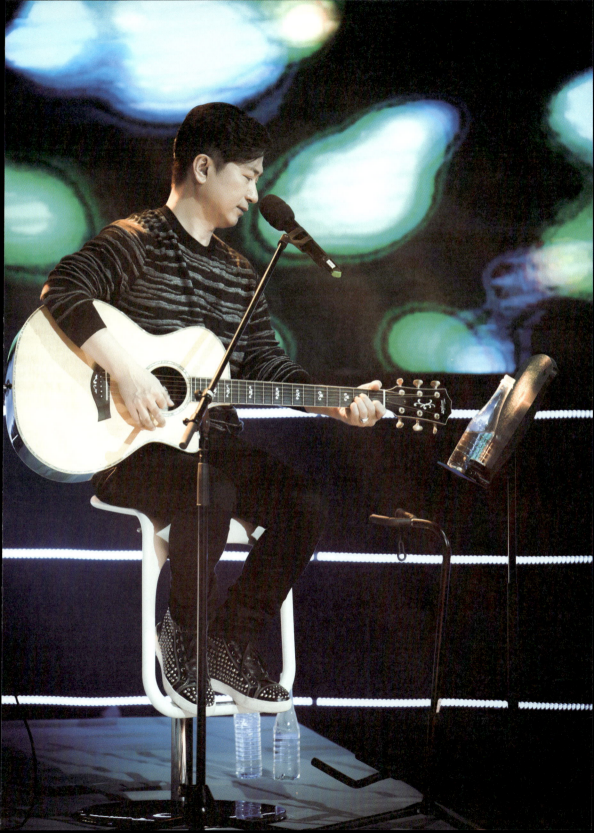

吉他，唱《想当初》，开始絮絮说着爱在初始的音乐经历。

"没有音乐，就没有我现在的人生。"好决绝的开场，我佩服所有谈人生而不再感到羞耻的人。五十岁了，度过的和没完的人生都一大把，有什么不能谈的呢？

小时候听歌，他惊异创作者跟自己毫无关系，却诉说着和自己一模一样的情感，而且如此准确地击中他，要他哭，要他笑。他也希望拥有这样的能力，猜中所有人的心思。后来异想天开的少年，被自己慢慢修正，他发现写歌的人只有真实面对自己，才能面对世界，先感动自己，才能感动别人。

是的，舒骏老师一整晚都在讲"真实"。因为想当初的真实，音乐和人生才历久弥新。

我还是坐在后台听他，看他的背影。背影不会伪装，背脊挺直，定定地坐在那里，不慌不忙。他的认真和幽默背对着我，因此显得更加认真而幽默。

"所有的创作人一开头一定是写自己，不管他告诉你什么答案，写的一定是他人生中最重要的事情。当你问他歌里的主人公是谁，他会说是同学的妹妹或邻居的妹妹，但都是假的。"

随后讲到《马不停蹄的忧伤》，歌词里有两个女生的名字，薇薇和娟娟，他便说其中一个是同学的妹妹，另一个是邻居的妹妹。听众一阵乱笑，他的玩笑太出其不意。

奔腾的前奏渐弱，他唱起了《马不停蹄的忧伤》，虽然再也

没有薇薇和娟娟的消息，但年轻的心在歌里轻易复活，怦怦地跳动，忧伤得令人怀念。

"因为不知道未来，所以不保留过去；因为不知道藏拙，所以不保留秘密。"我喜欢这句话，收到肚子里，记下。他说的是自己青涩时的真实，但这更像是我的始终。我不知道那天的舞台上，他保留了多少秘密，或者因为时间，压缩了多少秘密。但关于写歌，关于生活，他没有躲闪。没有人问他什么，但想听的几乎都听到了。

想当初"回头看，最难写的歌，是我爱你。"他骨子里是个浪漫透了的人，但越是浪漫的人，爱情越是漂荡。他曾以为那位永恒的女子不会再出现了，却在四十几岁的时候遇见了，三个月便完成人生大事。他有些缥缈地说："那个人像歌词一般走过来……"很久没有听到一句像样的情话了，果然还是他最会写"我爱你"。

接着唱《何德何能》，告诉大家，他们现在很好。

终于讲到我最爱的《未央歌》，是当初四首半中的那半首，最后从结局写起才完整了它。

"高中的老师同学都爱这本书，毕业时还约好要把小说拍成电影，分工都已明确，我负责的就是主题曲创作。"

这个半真半假的约定，说了好多年，主题曲写好了，但电影仍遥遥无期。2000 年，舒骏老师去鹿桥先生美国的家里探望他，

告诉他这个电影的心愿。鹿桥先生指着走廊上的一幅照片说:"不要急,山重水复疑无路,柳暗花明又一村。"照片上是昆明地带一条蜿蜒的路。

他点点头,重新掂量着这句话,却抱歉地说还没能领会那幅照片和那句话的深义,他需要时间。

有很多事在前头,未完成的让他竭力在保留一点年轻。但他更想念一切已完成的,那是真正的年轻时候,那种兴致勃勃,连煎熬都是美好的。"过去,刮起一阵风就急着回家写一首诗。现在,大风大雨都没有感觉了,触感迟钝。许多人生的组合元素,已经完全不一样了。"

任何的想当初,都还是免不了要叹口气的。

最后唱《恋爱症候群》,他突然戴起眼罩,因为唱这首歌不能被打扰。我知道他是想有一个轻松的结尾,又要"优雅的出人意表"。长长的歌词,从戏谑到正经,一句句还原他内心的底,终究是真实的才最深情。

最后的最后,倪方来老师扫弦的电吉他声,大风大雨似的,跳着光地向四面八方迸射,大幕合上了,还依旧向外溅着光。他还是想要一个与众不同的结尾。

快乐的男主角

创作有很多种，

他是最诚恳的那一种，

心口如一，

肝胆相见。

声音有很多面，

他是最素美的那一面，

顿挫结实，

温柔敦厚。

黄品源✕张E

2016年8月28日

他第一张专辑的封面上，穿葡萄紫睡袍的卷发男人，指尖一捧剃须泡，侧着脸，眉毛扬起来，斜睨着眼神，似有若无地剃着须，下一秒大概要去约会。那是男主人的样子，标题却是一个出其不意，写着《黄品源·男配角的心声》。

男配角，自此成为一个他洗不掉的标签，倒也和他的性格相近。他不争，没有攻击性，踏踏实实，给人信赖。一直很努力，总是很谦卑，不是最闪光的，但一定是最耐久的。

这一晚，他却是绝对的男主角。在"声音剧场"的舞台上，他讲他的故事，唱他的歌，所有人都只关心他。我惊讶他的状态，第一张专辑封面上居家的样子不见了，半长头发，皮肤黝黑，穿白底花纹西装，内搭紧身背心，肌肉妥帖地撑在里面。爱运动的人，看起来都

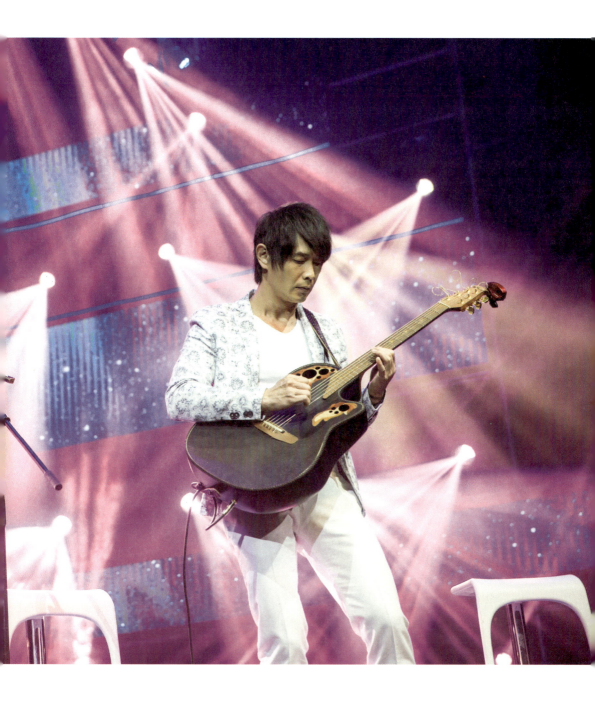

是积极的样子。

　　他冲浪,很专业的那种,可以从冲浪板的制作说到技术改良。运动从来不去健身房,他缺少不了阳光,人也是阳光的。凌晨四点到达苏州,没休息,开开心心地就准备工作了。我们在彩排的时间第一次见面,他戴一顶沙滩帽,走路轻快,热力十足,有北角海岸的阳光沙滩尾随在他身后。站在他旁边很危险,很容易对比出我生活的懒惰。

　　我们从开场的方式开始,讨论当晚的流程。有一个地方一直过不去,我忘记哪里出了问题,大概我觉得自然就好,但他觉得应该再幽默一点。他夹着吉他想,歪一下头,想起了什么,让我拿笔一句一句记下他想好的对话。

　　大概最特别的一次彩排就是这次了,他让我觉得我们是搭档。我即刻又了解了一点他的努力,音乐之外他是综艺节目主持人,那些机灵的反应、幽默的桥段,原来都花足了心思。

　　那次"声音剧场",恰逢我们的台庆日,18岁生日。他的综艺感是最好的礼物,带来一场生日里的音乐啸聚,很快乐。

　　我叫他"品源大哥",倒没有江湖气,反而因为他是讨喜的,变得很贴亲。他是个很懂"合作"的人,懂得互相接应,懂得互相成全,从开始到结束,一路通畅,经过了他有趣的人生。

　　分享的主题是他定的。"会飞的吉他",一个很漫画的主题,感觉有一把吉他撑起饱满的琴箱,腾着琴弦拨落的音符就飞了起

来，给人乐天的想象。他自己的解释，有点诗意。

"吉他带我飞了很多地方，带着心灵在飞……要和吉他搞好感情，驾驭它，它就会带着你飞，遨游宇宙。"

我问他，人和琴是不是要合二为一，他露一颗酒窝，有点慧黠、有点神秘地说，那是最美的结局。那天，他身上始终背着把木吉他，紧紧地贴着，变成身体动作的一部分。他们一起飞了二十年，是最美的结局了。

他对吉他有天生的自觉。第一次看到吉他，是垃圾堆里只有两根弦的废旧吉他，他完全不会弹，却试着找音阶，竟然成功了。他一直记得那个瞬间，像某个人生里重要的清晨，看到音乐的日出，金光灿烂。之后是漫长的相思期，直到小学五年级，读高中的哥哥从学校社团借了把吉他回家，他才有机会和吉他开始美妙的"感情"。

品源大哥戏感很足，总是绘声绘色地描述一段经历。

哥哥护着吉他不让他碰，他见缝插针偷偷练习，未料被哥哥推门撞见，于是他惊慌、说谎，而哥哥听了他的琴声却是惊讶、羡慕……这个过程，一分钟内，他一人饰两角，动作搭配表情，说戏一样，有趣还原。我们两个不过一米的距离，这样近地看他表演，每一分卖力都看得清楚。台下尽是笑声，我也收不住要笑，但又快速收起，急着问他第一支会弹唱的歌是哪首。"《太湖船》，一首台湾民歌。"我看着他的吉他，他意会到我的意思，于是手

指开始弹弦，介绍这是简单的 C 和弦，俨然吉他老师的样子。他唱完第一句后猛地停住，记不得歌词了，我担心他为难，他却憋着气用力回想，"既然你们想听，我必须想起来。"

认真的人都有强迫症。

终于唱完，他突然起身靠近我说，谢谢你带我飞回了过去。我站成和他同一水平线，干脆把舞台交给他，让他带着大家继续飞。是那首歌词里有"飞到天上去"的《小薇》，他编了 BOSSA 版，轻渺如星，摘下来给全场观众。

他做过吉他老师，为了一把电吉他。这个故事，有很多人写，但听他讲，故事才不再清奇，只是寻常人生的可爱，是每个人都熟悉的一点少年的渴望。

十五岁在校园里组乐队，垂涎一把乐器行橱窗里漂亮的电吉他，他心里狠狠地想，那一定是我的。他们借用乐器行的排练室，老板慷慨，他们可以免费使用。有一天乐器行的吉他老师请假，学生一时不满，吵着要退课，老板焦头烂额。他摇摇头，学老板烦恼的样子。"老板看着我，我看着老板，眼神的对视中，我看出了他的请求……"就这样，他成了代课老师。善解人意的老板也看出他的心思，答应他可以用代课费分期换取那把电吉他。

足够热爱，窗子就打开得足够多，窗前总有送来鲜花的人。

十七岁，品源大哥去歌舞厅的大乐团取经，做助理，每晚只能旁听。不会喝酒，也强撑着陪喝，得名"三杯源"。终于有老

师丢给他一本厚厚的五线谱，惩罚一样，让他逐页抄写。他在心里叫苦，但努力的个性催迫着他每天仍自觉完成。慢慢地，抄写过的谱子都在隔天的乐团演出中——在他的脑海里重现、翻转，翻几翻，就熟透了。等抄完了，也学会了。

我以为这段故事已经完整，所以接着问他进入唱片公司的过程。他伸出手把我的问题先拨开，"事情还不只是这样……"玄机很深的样子。乐团中的吉他老师有一天缺席，他临时被叫到台上凑数，交代他装样子就好，不必弹琴。他不管，乐谱早在他心里印着，到了吉他的部分，只顾狂弹下去，惊艳了所有人。而在这一晚所有的人还在稳着心等故事后续的时候，他却顿住了："现在应该有掌声吧！"他很会带气氛，故事内外，带着大家飞来跳去，掌声里夹着被逗乐的笑。

是要有掌声的，为十七岁成为大乐团吉他手的黄品源。

年少的渴求，像冲浪的板，卷着风浪，全身用力地冲，无所不能。

这种渴求，我在每一位参与人文音乐课的音乐人身上都访到过。年少根植，日后长成，摇动一树的花叶。访得多了，有些音乐人的人生就连在了一起。

品源大哥回到我的问题上，兑着幽默的调料，聊起进入唱片公司的过程。有一段时间他特别期待被星探发掘，因此在台中的民歌西餐厅驻唱，尤为卖力。他和孟庭苇同台，负责伴奏与和音，

知道台下坐着星探，于是甩出所有能量，他觉得自己就要够到那个闪光的位置了，但最后被签下的却是孟庭苇。梦醒了。

梦还没醒，为他圆梦的是黄韵玲。

滚石唱片的一间办公室，小玲老师听了他的创作 demo 后，起身把门关上，告诉他不必再找其他唱片公司了。关起的那扇门，其实是打开了的一扇门，把他带进了滚石唱片。在此之前，他早已辞去了民歌西餐厅的工作，仅凭和哥哥参加过的一次歌唱比赛中，评审黄韵玲的一句夸奖，便孤注一掷找到她，从此会飞的不只是吉他，还有唱片。

我又着急了一步，以为这是最完美的人生转捩，但他再次把我拽回来，告诉我险些棋差一步的经历。原来公司顾虑他并不出众的外形，曾想过把他的创作拿去给已经大红的周华健唱。他并没有万念俱灰，乐观地觉得如果自己的名字出现在周华健的专辑中，也不错。

他的吉他和他一起回忆，那个时代的金曲，提到谁，话到嘴边就弹唱起来。而当今天唱起昨天的歌，意外撞见的是当年的自己，那些周折啊，"让我欢喜让我忧"。

人生的插曲不断，但终会有自己的主题曲。《男配角的心声》终于发行，《你怎么舍得我难过》唱到今天，他是第一张唱片就锁定绝唱的歌手。人生的故事继续说下去，一整夜都聊不完。后来的热闹与冷遇，爱恋与孤独，变故与回归，不过是与人大同小

异的历程，都会在时间里起承转合，也都会在时间里风过群山。遇到《小薇》的事业翻红，自费出唱片，从一个不擅应酬的人成为颇受欢迎的综艺节目主持人……这些他只很浅地说一层，最喜欢分享的还是开始阶段那阵滔滔的快乐。

回忆是面湖水，我的问题是投入的小石块，泛起轻小的浪花，转瞬就重归平静了。

所以我放弃了让他把自己的经历讲成传奇的尝试，他的一切都源于那份最朴实的努力，和他唱歌时的声音一样，一字一步，勤勤恳恳。他唱过去的歌《海浪》《那么爱你为什么》，也唱最新的歌《为什么你不再爱我》《不想说再见》，而我最想听的《谁能让时间倒转》却不在歌单里。

耳边吉他变幻着音色，颗粒分明地滚动了过去，像不能倒转的时间。

当然还有《你怎么舍得我难过》，和初恋女友的分手情事被缝进了这首歌，每唱一次，针脚里还有隐约的痛。我是那个再帮他提起针的人，希望他再讲一遍歌里的故事。他没有拒绝，不过，唏嘘和祝福，说得再简单，都是一言难尽的。我有几秒的出神，语言失灵，想不到如何让他的故事打个结，收起来。

他以为我在哽咽，宽怀地过来拍了下我的肩，笑得腼腆而透彻。

是否有人说起你的敏感

无论是摇滚精神，
还是情歌力量，
我们都听到赵传的高歌。
无论是大时代的呼声，
还是小人物的心声，
我们都听到赵传的呐喊。

他有一腔热血的赤诚之心，
他是一代音乐的铿锵表率，
他爱一颗滚石的执着性格。

赵传✕张 E
2016 月 11 月 28 日

"我痛……"钢琴徐徐,接着萨克斯风转入,飘摇地向上扬,忽然一把直烈的声音喷涌着冲出来。我整个人浸在这样的声音里,胸肺顿时鼓胀得难受,一腔滚水泼到眼睛里。我没想到这首歌现场听,如此震动,头顶是巨大的灯,巨大的往事。

舞台上唱歌的人是赵传，那首《爱要怎么说出口》，二十几年前的歌，还憋着一股隐忍而发的力量。他的歌向来如是，隐忍而奋起，坚硬而脆弱，但不论什么，都越经历越勇敢。

我问他哪一首是和他的真实感情靠得最近的作品。问题出口后，有些不像真的，我在和"硬汉"赵传聊"情感"，这该是件冲突的事情。他没有我这么多幽微的心理活动，回答得很干脆，就是那首《爱要怎么说出口》。"当时我正在经历一段感情，被李宗盛知道了，他揣摩我在爱情中的面相，写出了这首歌。他很厉害，是会读心的，有时会让人害怕。"

李宗盛是和赵传老师合作最投契的音乐人，他说李宗盛是首选。因为相熟，所以聊起李宗盛，他是不修饰的，像隔空调侃打趣。李宗盛是民谣派，他是摇滚派。一开始看赵传红十字乐队的演出，李宗盛觉得他台风张狂，有些不惯，想他大概是个狷傲的人，所以一直观望。我搜找过红十字乐队的演出，看到的是一个遒着火

星的赵传,摇头摆身,激烈表演,头脑炸裂。

他们第一次合作录音,赵传老师前后去了三次,李宗盛才得空。他知道李宗盛在磨他的性子,也在试探他的为人。每个人都说李宗盛严厉,他也同样,但作品却经得住打磨,"用最抓人的方式去表达稀松平常的感情"。这是李宗盛最了不起的地方。后来他们成为朋友,私下里会约麻将,他说李宗盛牌品一般,输钱会臭脸。我的笑声被话筒扩大得有些夸张,这样的描述太好了,唱片里的声音和名字,像被充进了氧气的气球,饱满多了。

他一直记得李宗盛在跟别人聊起他时说过的话:"舞台和唱片销售上表现得像个杀手,虽然长得不怎么样,但作为歌手,该有的都有了。"别人开玩笑说这是嫉妒,但赵传老师明白,这是很重要的欣赏。

他的样子,已然一个标志,和粗砺的声音合二为一。"很多人知道您,因为《我很丑可是我很温柔》⋯⋯"我不知该如何提起他对这首歌最初的抗拒。他捕捉到了我的疑虑,顺着我两秒钟的空白接着往下说:"那首歌之后,我会特别小心,大街上遇到有人指指点点,就会猜别人会想什么、说什么。另外报纸杂志上也看到许多用歌名开的玩笑,心里有很多冲击。"粗砺的外表和声音之下,他是敏感的,像灵敏度最高的声控灯一样,重视和在意每一个生活里经过的人。

敏感的人,只能慢慢与自己和解,虽然我不喜欢"和解"这

个词，它让我觉得自己是个麻烦。

几年后的一天，在大街上，赵传老师偶遇这首歌的词作人李格弟，她很抱歉。那个时候，他已能坦然以对，歌曲唱的只是平凡人一点温热的理想，谁能介意平凡呢？再唱这首歌时，歌迷脸上的笑，他再看过去，不再觉得是讪笑，而是释放善意的笑。

坦然后，世界都翻转了一下。

我不是一个万能的采访者，甚或说并不擅长聊天，对方首先要是个柔软的人，我的话才能成功地落到对面去。赵传老师是个柔软的人，这出乎我的意料。我能感受到他的信任，这让我在和他对谈的过程中，常常有五官向外扩张的感动。那种信任，几乎是天真的。

经过了这些时间，架子对他来说都是空的，他是一颗滚石，实实在在，贴着地面向前，懂得平常生活的幸福和平实交流的可贵。他跟我说，他曾参加过校园民歌比赛，没有进入复赛，很有挫败感。"民歌要比较帅的男生来唱，我更适合摇滚，走个性路线。"Elton John、Billy Joel、Deep Purple，是他音乐上的精神师承。一想到他们，他就找回了过去的自己，耳朵里全是音乐，嘴里全是自己爱唱的歌。真是痛快的年代。

他还是最钟爱摇滚乐。《我很丑可是我很温柔》《我终于失去了你》和《我是一只小小鸟》三张专辑之后，他终于做了回自己最爱的摇滚。我们先在直播室聊天，他听我播《废话摇滚》，

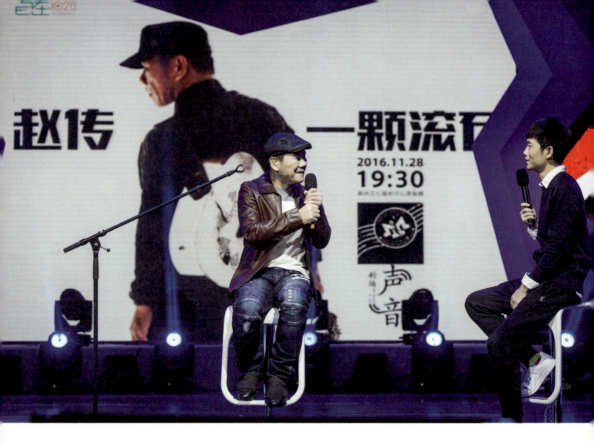

　　向我竖起一个赞，这是他偏爱的一首作品。还是李格弟的词，他第一眼看到就决定谱曲，名为废话却最有社会意义。我是一个执着于"变化"的人，所以问他不同阶段对摇滚的不同理解。他说最早玩摇滚是任性的，后来也任性，但那是成熟的任性，"摇滚乐传递的应该不只是一种艺术形式的信息，要有思想性。"

　　黑色摇滚，因为一份成熟的任性，并没有让他变得暴戾、愤怒，他反而伸出拥抱的手，对事情有看顾，对他人有在意。我注意他说话的措辞，会把"态度"说成"面相"，用"讪笑"代替

"嘲笑"，是很有讲究的自我训练。他的这一面是文艺的。

我们走出直播室，忘记是谁问我专访的感觉如何，"赵传老师很文艺"，这几个字一粒粒地跑出来，所有人都觉得新鲜。他朗声笑了一下，把这个印象收下。

他带来的歌，彩排时，我在空旷的观众席转来转去，四面八方都听过一遍。时间被声音击碎，他还能到达傲人的极限。那些歌被他的声音托着，毫无阻碍地升起又跌落，和多少年前一样，让人振奋，给人震荡。

我站在舞台前方介绍他，他在幕布后等待出场。我把他的人生用几个转换概括至今，"从普通的公司职员到摇滚乐团，从地下摇滚到唱片歌手，从音乐市场到音乐理想，从台北到上海，从大热到退温，从亢奋到疲惫，也从挣扎到挣脱"。隔着厚厚的幕布，在音响背对的位置，我的声音传过去其实是有些朦胧的，但他都仔细听，而且记住了。这是他对别人的在意。

"很喜欢你对我的介绍，我在后台都听到了。"这是声温柔的回响，裹着我心里一层温暖。舞台背景屏上，是明黄赤红的火焰，一边一个显赫的字，写着"赵传"。这布置是表象的他，偶尔切换画面，流动而过的蓝色星空，才是他的内里。他有深蓝色，有沉静细琢的一面。放肆过的，或许是年轻时吧。

不过看他年轻时的节目通告，也不见想象中的放肆。他站在中间的位置，身体却是退半步的，头微微低下说话，放不开的笑，

含混而过的交流。我理解他说的成名后的无所适从。

"会觉得孤独吗?"

"成名后,世界变小了,是成名的代价。很长一段时间我都在寻找平衡点。"

世路的从容,我们带着这个向往,要走过很长的路,才能稳住自己。他起身唱《我终于失去了你》,"拥挤的人群"并不是自由的世界。

最想远离拥挤人群的时刻,就是在唱完这首歌之后。1989年,他成立了自己的音乐工作室,不料飞来的一场横祸,不仅工作室损失惨重,更给别人带去难以弥合的伤害。"那是很大的打击,受伤害的是别人,有人代我受到这个伤害,我消除不了愧疚。那次之后,我更加畏惧人群……"这是一段阳光永远照不到的回忆,他低垂着眼睑,频频摇头。

《我是一只小小鸟》就从这段事故中裂生出来,所以尽管我一再说这首歌有向上攀高的能量,他却一直不能同步这种积极,如果有,也仅是一点悲悯。我在侧后方看他被这首歌再一次推去舞台的前方,背影的双肩一直缩紧。他说,这是唯一一首他会气息不畅,唱到哽咽的歌。

既然到了黑暗处,我不害怕再向更暗的地方试探,知道尽头处一定是光亮。如果不往前走,我无法到达他现在的生活。"很多访谈都提到了您的'抑郁症',您从不回避,有我不可理解的

自然坦率，因为毕竟煎熬过……"

"我是爱钻牛角尖的人，有些事情一定要看清楚，了解透彻，所以经历了很多心理上的折腾。现在能用坦荡的状态对待那段经历，是真正的脱胎换骨了。脱了一层皮后，了解了，也就没什么了。"

暗疤兜着旧痛，穿上衣服，照常生活。庆幸你不再挣扎。

他现在是一颗滚石，翻山越岭后，到了随遇而安的地方。年轻时，随遇而安是逃避；年长些，随遇而安是智慧。回头看曾在流行音乐里的较劲与放逐，能尝试的都尝试了，自我已于不知不觉间实现。仿佛流水在身上经过，深深浅浅的脚印，也都被填平了。而这一刻和音乐、和这个圈子的若即若离，刚刚好，终于拿捏清楚自由的分寸。

他早已回到生活面，当爱人，做爸爸，回到最脚踏实地的状态，感受人生。哎呀，幸福果然都是相似的，殊途同归真是最好的祝福。

舞台上有一瞬间，他背起吉他唱老鹰乐队的《加州旅馆》，这是他第一次现场公开弹唱这首歌。全场愉快地惊叹。吉他音箱没有接好，调试了几次，还是不通。他也不介意，吉他刷下去，弹起了前奏，我迅速侧身把自己的话筒凑近吉他，声音豁然亮了。

"Welcome to the Hotel California"，一挫一顿的歌，他热着喉咙唱，快乐是分明的。他说，我们要用音乐取悦自己。

我走去休息室,和他告别。那一刻都是匆促的,有一种说不清的感谢在喉咙里徘徊,谢谢他用敏感照顾了我的敏感。这一晚,丰富而流畅。

　　室外是等不及合影留念的人,他又要到人群里去了。

走钢索的人

听李泉之前,
你该听一支巴赫的曲子,
才更清楚他的狂狷和痛苦。听李泉之前,
你该读一首纪伯伦的诗,
才更懂得他的优雅和自由。听他的时候,
你该穿起风衣,
带好宽檐帽,
走一条有落叶的街。
或者坐在台下,
看只有一束光照的舞台上,
他和钢琴的争执和解、喜怒哀乐。

李泉✕张 E

2017 年 4 月 15 日

如果在1999年，采访李泉老师，一定是我不可完成的任务。

那个时候，他刚刚发行《走钢索的人》，封面红黑色的背景上，是他的一张长发侧脸，脸上一片骄傲漠然的暗影，一万种才华顺着发丝落到他的肩头，一千个拒绝经由神秘上掩的衣领停在他的唇边。他是不爱说话的，在台湾的电台节目里竟拒绝主持人播放自己这张专辑里的歌。没有谁能真正懂他。

将近二十年过去了，我想我可以试着采访他了，经纪公司说他什么都可以聊。

不做歌手不写歌、开办音乐学校、成立公司自己包装艺人，然后再重新回到创作歌手的职业……这些年他转换了很多身份。"对自我人格的完善有帮助，抽身出去，做一些别的事情，才会对这个行业、对人与人之间的关系有不同的认识。"从没想过他能这样的"侃侃而谈"，语言的准确度极高。他一直都能清楚地表达自己，只是现在比较敞开自己。

"年轻时局限大，给出去的表演一定要是音乐会、演唱会，才觉得真诚。参加综艺，不是做音乐的样子。而在这几年，虽然对创作的看法没变，但如果只是墨守在自己本来的想法中，你的音乐永远不会被听到。大家选择的收听方式已经不一样了，形式已经换了。只有把自己放下，才能认真对待这件事情。"说这段话的时候，他还没有参加《歌手》节目，其他大大小小的音乐节目倒参与了一些。不过因为《歌手》知名度高，很多人看到他出

现，都觉得久违。

呼啸着去音乐节、穿上三件套西装开爵士音乐会、聚集同好玩电子乐、把演唱会开到游艇上去……他的行程热闹紧密。想法一旦扭转，光就会从四面八方来。

我以为这样的他该不再是那个和自己较劲的人了，对自己过去的音乐不会再永远否定，永远怀疑。"不那么否定了，但怀疑一直在，有怀疑才有创作的动力。"他还是咬紧自己对音乐的态度，"我的每张唱片都是不一样的，创作是在不断推翻自己。一个人在不同的阶段一定有不一样的真实，二十岁不可能与四十岁一样。所以不管大家接受与否，我想传达自己的真实。"他的语气没有孤高的傲气，只是笃定，大眼睛里和缓地闪着光亮，很真诚地在说。

音乐里，他始终是"走钢索的人"，越危险越自由，当然需要观众，但不介意孤独一点。

因为膝盖受伤，手术后尚未痊愈，我们见面时他单手拄拐，步子却并不小，远远地看，是个从容的受伤绅士。舞台上他的穿着妆扮，常常是冰冷锋利的脸，很有设计感的衣服，有的甚至夸张。造型师很敢在他身上尝试，建立一种戏剧性。私下里，他几乎谈不上穿着妆扮。普通中年男子的衣着，白色棉布T恤，灰绿牛仔长裤，素着一张脸，上面有紫外线与时间的纹路。他几乎是不修边幅的，但背脊挺得直直的，艺术家一类的样子。

"那个年纪的任性，想想很可笑，但当时很真实，做完唱片已经觉得里头的音乐老旧了。《走钢索的人》制作是在1999年，歌却是1995年左右创作的，是过去的感觉了。再聊会觉得无聊，有点假。"当年为什么会在台湾电台的专访节目里拒绝播出自己的歌，原因如此。

我有点犯难，因为即将聊到更早之前的音乐，他又会怎样？

果然，我播《上海梦》，未到一半，他抬手一摇，示意我把音乐拉下来："做作，怎么会这么做作？"他对当年的唱法皱眉，也不严厉，也不尴尬，他开着自己的玩笑。毕竟不是任性的年纪了，对过去的一点抵触，在心里晃一晃就风平浪静了。《上海梦》是他最早的一张专辑。

"每张作品都有遗憾，如果现在重新编曲、制作，一定不是那样，但也有现在反而做不到的方面。一张专辑记录的是生命历程，有很多的'不对'都变得可贵。"他一边对过去的音乐不奈，一边又肯定着过去的可贵，一边遗憾，一边接纳。他是典型的天秤座，想要平衡，却总在摇摆，不放过自己，最难的是说服自己。

因为他是天秤座，所以我在等待一个痛点。我也是天秤座，两个天秤座的初识交流，一定会滑倒擦伤。那个痛点类似伸出手臂交给医生，看着针尖刺入身体，虽然有预备，但还是觉得突然。我播《一半》，提到《雨葬》，他把话截过去，劈头一句："我发现你喜欢的作品，都是很抒情的，甚至抒情至滥情的一种。"

痛点终于来了，他说话很少"社交"成分，较直接。他的判断保留着敏锐的直觉，表达不违背直觉的真实，因此不太婉转，直来直往。

"喜欢的范围是广泛的概念，尤其对音乐来说，这么丰富。"我没有过多解释，他不知道我接下来会播《2046》。

《2046》是一首特别的歌，他请一个朋友写词，描述未来。这位朋友当时在政府供职。他喜欢找一些非专业词人填词，突破一种既定的模式，主持人林海也是被他拉进词海里的。"我填的词太'我'了，有时需要'不我'的。"这个说法很高级，他有对文字的敏感："中国文字博大精深，同样的一个词会有不同的理解，我很怕在词里被人误解。"

我们也有因为一个词发生的"争端"。几个月后，我又一次专访他。那次聊得很散，话题转到历史上，我知道他喜欢，于是说历史是他的爱好。他把头向后顿了一下，躲开了"爱好"这个词，换成他觉得更适合的"兴趣"。我们算熟悉了，我摊一下手，他也笑。

世界是丰富的，即便一个普通词语，我们的所指也可以隔着大山大湖。这是交流需要越过的山丘，同样是交流意外遇见的清涧，心里被洗过一下，会看到更多的不同。

我们聊起共同的星座是在饭间。"都是姿态，越是做不到的，越是想做到，天秤座看着平衡，其实是失衡的星座。"一句话解

释了性格里所有的不安、怀疑和摇摆。人总是习惯用一切了解到的论证自己,再接受自己。他那晚不喝酒,我们有共识,不必碰杯。

　　李泉老师好吃苏式面,每一回来,头顿必去面馆。我们吃饭却是在正式的苏帮菜餐厅,一大桌子人,他的妈妈和舅父也在,刚从美国回来,隔天会在台下听他的"声音剧场"。他和妈妈很像,宽饱的额头,高眉骨,眼睛长圆,嘴角一点延长的唇线。妈妈点了爽脆甜酸的萝卜干,是她想念的味道,和舅父吃得很开心。他也擅长些厨艺,在北京生活的时候,经常邀集朋友到家中聚餐,他下厨,为大家的胃口张罗。

1999年的李泉，的确在很远的过去了。他在我们不知道的时间里，大口消化着生活。而会生活是一件性感的事。

1999年之前的李泉，谈恋爱都很少讲话。并不是天性如此，而是从四岁到二十五岁，他面对的只有钢琴，只认识钢琴。父母插队贵州，为了让他留在上海，只有弹琴这一个选择。他是有天赋的，上海音乐学院每年只有五个名额，他是其中的一个。高二时，被迫学琴的委屈终于爆发，在一个寒假里，他选择离家出走。"离开的那一刻，心是愉悦的，'自由'那个时候对我来说，意味着一切。"

舞台上，开场，一架电钢琴，他唱《一起》，是给爸爸的歌。与父母早已和解，时间让心里的土壤变得松软，根系有新的滋养。

偶然的机会，在和他见面之前，我去了他的母校，大学部。休息日，校园朗静，春日迟迟中，不多的学生，也可见一大片青春。我揣测着他可能经过的一些地方，不大的校园注定关不住轻狂的青春。他在这个地方组乐队，玩摇滚和电子，做和古典音乐不相干的事情，越不相干越快乐。他也想离开这个地方当一名歌手，于是大二就签给了磨岩唱片。

他一直记得十四岁那年听《格里格：A小调钢琴协奏曲》时流下的泪，那是他第一次被音乐感动，像第一次对一个女孩儿的朦胧感受。他也一直记得二十几岁，歌手梦破，他去了五所大学开自己的演唱会，算作告别，"上外、同济、复旦、浙大和杭大"，

他——数过，表情回甘，在那里有他的第一批歌迷。

他回到舞台中央，手指落在琴键上，再弹起来，挥向空中，脖颈也向空中延伸，微醉着眼神，唱那首《我要我们在一起》。

从这首歌开始，是1999年之后的事了。

1999年之后，很多人喜欢他，很多人不懂他，然后很多人想念他。现在，很多人重新认识他。

在许多采访里，不断说着的经历，他继续再说一遍。我有点惊讶他对于重复的耐心。"可以清楚音乐上的东西，但就是不清楚自己；对了解的事情会讲很多，但很难讲自己。"他把眉毛挑了一下，集中到眉心，仿佛看到他为难自己的样子。重复或许是个方法，让他可以渐渐解锁自己。

我觉得他对自己其实已经足够清楚，只是他不想停止认知。

越过许多问题，我直接问他情感，这让他为难。"小时候不怕说，现在很怕聊。我不是一个好的示范者，活到这把年纪，想要爱，但终究不懂如何相处。"

"是更用心投入在音乐里了。"我打了个并不漂亮的圆场。

"美其名曰放在音乐上，但还蛮想放在感情上的。"他回得坦白，有粉红色的心在台下跳动。是吧，"尘心一动情已远"，《想太多》里他这么唱。

"那么音乐呢？"

"对现在的音乐行业，不是特别悲观，因为坏到极致，就是

好的开始。"也许善用哲学，可以使人消除痛苦。

　　聊得太久，他该回到唱歌的位置上了。合作的音乐伙伴从周围靠近，他走入自己最爱的氛围里。《天才与尘埃》《花儿为什么这样红》《再见忧伤》……电子乐烟海一样弥散开来，他的声音荡去很远。蓝烟紫雾中，听的人心思悬浮，眼神飘散。

　　走钢索的人，完美表演。

不带走一片云

卢冠廷,

用音乐为香港电影写下最美旁白。

电影《大话西游》,

黄沙漫天的痴狂,

大漠深处悲怆的失去,

一生所爱;

电影《最爱》,

怀念还是共对,

红玫瑰还是白玫瑰,

最爱是谁;

电影《岁月神偷》,

如风的少年,

如歌的行版,

岁月轻狂。

卢冠廷✕张 E

2017 年 4 月 23 日

舞台上有两个人,舞台下有一个重要的人。

他坐在舞台正中央,整场都坐在那里,一个姿势讲他一个人的故事。另外一位坐在左边靠前的位置,是他的普通话翻译。他讲广东话,全场安静,虽然有翻译在,但大家还是想第一时间努力截取他亲口述说的故事。

舞台下,观众席第一排正中央,坐着他生命里最重要的人,他的一生所爱——唐书琛女士。他是卢冠廷。

遇到她之前,他叫卢国富,一个有些"缺失"的人。他从来不知道母亲是谁,在哪里,父亲临终时都没有透露。他有读写障碍症,没办法读完整的文章,也不能写太多字,考试一向是不及格的。但他有天然的乐观,喜欢游泳、爬山、滑雪和音乐,尤其是音乐。这些活生生向外延伸的爱好,没有让他闭锁自己,而是挤掉了一个少年对自己的怀疑,不断强壮了他的自信。他说,音乐像自己

注定的能力，或许就是为了弥补其他的缺失。

他的音乐启蒙是披头士，所以幻想拥有一把吉他，唱他们的歌。家里的大人于是送他一把尤克里里大小的六弦琴，他知道是把假吉他，但还是开心地边听收音机边模仿披头士音乐里的吉他音调。16岁，他随父亲移民美国，终于拥有了人生中的第一把吉他，是他在西雅图的餐厅打工赚钱买的。

"水一般的少年，风一般的歌，梦一般的遐想，从前的你和我。"多年后的这首歌，多像当时的少年人。一把吉他，一束理想，岁月轻狂，无忧无虑。

"有一次英语课，老师要求我们朗诵诗歌，但我觉得很肉麻，还要配上动作，反正我做不来。但我唱歌是不错的，就问老师可不可以唱出来，老师同意了。这样我就创作了人生中的第一首歌。"回忆少年事，他理直气壮，无所顾虑的样子。

没有人听过那首歌，他说你们可以找关正杰的《雪中情》来听，邓丽君和张国荣也都翻唱过。原曲是一首日本歌，主歌部分和他的第一首创作一模一样。他因此怀疑是当年某位日本学生在课堂上听到了他的创作，回日本后写出了《雪中情》。

咳，创作人的伤，善罢甘休了，还留一点耿耿于怀。

在美国，最被解放的是他的学习，因为不用考试也可以顺利读书。他后来读到了西雅图华盛顿州立大学和科尼许音乐学校。他能做的事只有音乐，去唐人街酒吧唱歌，参加歌手比赛，每一

首都获奖。回到香港后继续参加歌唱比赛，但始终与唱片歌手无缘。

少年发梦，成年辗转。掌声簇拥之前，一个人要忍耐许多空寂的回声。演艺是卢氏家族遗传的天赋，也像一个诅咒，他只有这一个选择。

我坐在舞台右侧厚垂的幕布后，一张矮矮的椅子上，手肘一碰到膝盖，手掌就托住了下巴，搬着板凳听故事的感觉。他讲的是几十年前的旧事，那个时候，他比我现在年轻，时间还可以掰碎了用，只等待一个可能性。

遇到唐书琛之后，他叫卢冠廷，缺失的仍然缺失，但那些缺失似乎只是为了留给她全部的位置。从此后，她处处都在，她是一切。卢冠廷是她给的名字，也陪着他慢慢等到了那个音乐的可能性。

看到他们，我找不出清淡的词，只想着爱情的天长地久、骨刻心铭大概就是这个样子的吧。他在她工作的酒店大堂唱歌，他们因此相遇。她的追求者甚众，但卢冠廷是最特别的一位。她认定他的音乐不可限量，也认定他的爱情不折不扣。

"陪着你一生到白头，都能把心中星星闪得通透。"唐书琛把自己放入卢冠廷的音乐，只为他写词。香港人不只知道他们一曲一词的《一生所爱》，更依赖这首《陪着你走》，如同结婚时无言的承诺。

他的音乐人生就是从遇到她的那一刻改变的。《天鸟》是他正式发行的第一首歌，《快乐老实人》是他为电影创作的第一首歌，词作者都是他的爱人——唐书琛。我这个自诩多年的广东歌资深歌迷，却是在很久之后才了解，20世纪八九十年代几十部香港电影的音乐设计，均出自卢冠廷，《秋天的童话》《喋血双雄》《流氓大亨》《赌神》《大话西游》……

这些罗列毫无意义，他那晚只字未提。他没说和李宗盛的《我（们）就是这样》，没说《如风往事》，对《凭着爱》《再回首》也没有得意的话……也有观众问起，他淡淡地说几句，吉他试音一样，不成段落。我也问他关于张国荣和陈百强，同样没有故事，只有印象。

如逝如流的人生里，作品流向了不同的人，并无更深的交集，他的故事里只有唐书琛。

但他们的故事，他也不讲，只唱一首《如果你是我的传说》，声音像一片布满了经络的树叶，苍老而又天真。那也是他们的爱情吧。

卢老师和唐老师的生活是极平常的，一直在一起，有他的地方，一定有她。我去上海接他们，在酒店大堂打电话去他们的房

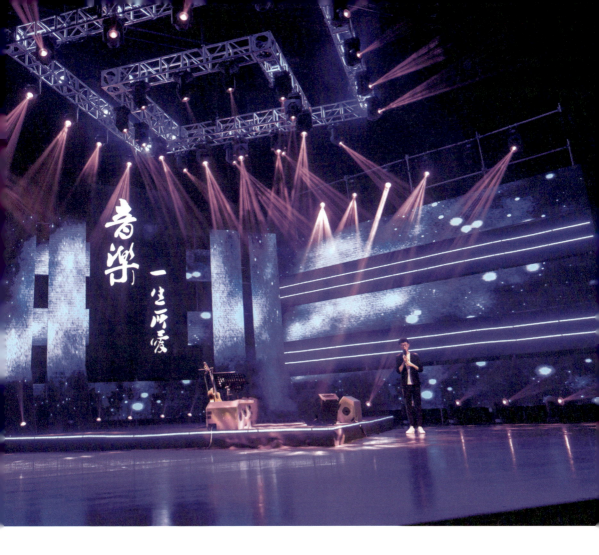

间,是唐书琛老师接听的,声音轻软。见了面,果然是好相处的性格。她去退房,我和卢老师站在酒店门口等车。四月下旬的风,卷起一些碎叶和微尘,我眯起眼睛看他,是很温和儒雅的一个人。他年龄越大,样貌越斯文了,还有一种亦说风范亦说腔调的东西,和旧电影里反派、搞趣的形象完全不同。唐书琛老师从旋转门里出来,笑着对我说辛苦。齐刘海,波波头,她这个样子好多年了,

一定还像个小女孩儿一样被宠爱着。

他们是第一次到上海,也是第一次来苏州。唐老师特别把上海的酒店定在了黄浦江边、离陆家嘴不远的地方,可以看到最典型的上海。上车后,卢老师问我苏州有什么特色风光,我说是"园林",他学着咬这两字,却不懂它们的意思。我再说,是"Chinese Garden",他一怔,接着兴奋地说他知道,而且在美国有一处仿中国园林的建筑,音乐是请他写的。唐老师用广东话告诉我是"流芳园"。

我们交谈不多,但也并不觉得尴尬。等我想起什么要和他们说的时候,再回头看,他们已经头靠着头,睡着了。

卢老师有化学物品敏感症,饮食起居要特别讲究。这些只有唐老师可以照顾得当。她进入酒店房间的第一件事,就是在各个空间查看环境和物品的合适性,确认安全后才放心卢老师自由行动。我请卢老师签名和寄语,唐老师会先在白纸上示范写好,然后他再像画画一样描到 CD 和海报上。他们大部分的交谈讲广东话,声音不是港片中的粗声粗气,而是清和的。在他们房间的客厅里,落地窗外一片明蓝,衬着他们透明宁静的幸福。

这是我看到的他们,让人羡慕的"在一起",浓烈流淌到生活的每一个刻度里,但依旧绵密。我在心里团起一阵细痒的温柔。

他的音乐,他的爱情,到哪里都留下"一生所爱"的陈述。而每到一个地方,遇见的不过是经过,他们走走停停,只当生活

的一次散心。

有人在观众席里迫不及待地点唱《一生所爱》,他当然会唱,声音缥缈如海,载浮载沉。"苦海,翻起爱恨,在世间,难逃避命运……"

逃不过的,未必就是差吧?

卢老师身后的背景是金红色的云朵滚滚,而他们只是经过,不带走一片云。

半冷半暖

走过了三十年
音乐还是最特别的爱
他是爱的歌手
音乐始终执着爱与愁
创作无远弗届
音乐自在想象中舞蹈
他是金曲歌王
音乐当然最值得纵情

伍思凯╳张 E
2017 年 6 月 17 日

开始总是最好的结束。

许多人第一次听伍思凯,是那首《特别的爱给特别的你》。一个声音,像焦急的电话铃音,说不完的告白。他说,这首歌是写给歌迷的。

人文音乐课,他最后唱这首歌,所有人终于等到。因为知道他一定会唱,所以这等待更像约定。很多年前听,就不觉得这首歌忧伤,现在他唱得更快乐。白色西装跟着身体张弛,他在舞台上蹦跳跑动,带大家再一次奔回那个美好的开始。

后来同事跟我说,暑热般蒸腾的演唱过后,小伍老师快速冷却自己。关于这一晚的苏州,他觉得自己表现得不够好,和我缺少事先周至的沟通,很多内容配合得并不理想。

我有和他相似的感觉。

他十分在意自己"说"的部分,参与口诉音乐的分享,对他来说是头一回。主题是他设计的"伍思故吾爱",我们都说好,很有文字的巧意,潇洒又沉着。他却徘徊

了很久，为此还在微博上征集大家的意见，担心无法顾名思义。他的严格和周密，每个与他合作过的人都过从难忘。像一条鱼要游去最深的海域，像一粒谷物要长成晶莹饱满，他要做到自己的最好。

我觉得我需要比以往更多的能量。

第一次发给他的提纲，被圈圈点点了很多处，附带更多的资料发还回来。我反而安心，因为这认真而有效，你看到打出去的球会以漂亮的弧度划回来，让人想更好地继续。语音会议也开过，北京、台北和苏州，他的工作人员和我，疏通文字表达的局限和障碍，一些细节再次确认。我很容易受到影响，大脑模拟信号啦啦开始模糊不畅，许多信息只能接收，却不能及时处理，没有瞬间迸发火花的快感。我花了几天时间重新整理，该修剪的修剪，该补充的补充，把自己放到一个好奇的位置上去，让问题更自然。

我并不是一个擅于给出问题的人。从大学到现在，如果听各类讲座，最羡慕问答环节中站起来漂亮地陈述自己和提出问题的人。他们有话题兴奋感，可以快速敏感地启动自己和外部世界相连的按钮。

心里头的声音再三提醒我，没有问题是最大的问题。

人文音乐课，一连几年数十场，我采访了那么多已经习惯了被采访的音乐人，他们习惯了回答，但我仍然不习惯提问。什么是好问题？这简直是最难的问题。我问过许多僵硬呆板的问题，

抛过去，看到满脸满眼沉默的缝隙。就在那些缝隙中，有时是他救，他们圆转地一说，把问题带到别的地方去；有时是自救，我用问题解释问题，吃掉一部分自己，重新消化。能让我觉得安全的几乎是最笨拙的方法，就是准备好数量充足的问题，把现场的对话当成筛子，一个一个地过，过得去的放下，算内容；过不去的丢掉，不可惜。

和小伍老师的对话，那把筛子太密，能筛过的问题不多。镜头不会骗人，我打开现场录影资料，我们之间有缝隙出现。

他把钢琴弹热了，《爱的钢琴手》出其不意地由慢入快，强烈心跳的节拍。我想接着他这份精神的热度继续聊下去，什么时候开始接触钢琴的？高中玩乐队的精神师承的是谁？如何被发现签入唱片公司的？他一一回答，用极简的语言。小学四年级受代课的音乐老师影响，开始学琴，高中玩乐队唱皇后乐队的歌，英文不好就用注音符号标记歌词，后来在 PUB 演出，被陈复明和曹俊鸿赏识，签进了可登唱片公司……

什么是好问题？什么是特别的问题？我看着这段影像资料再次敲自己的脑袋。问题一定有水平的参差，但再好的问题，如果少了交流感，也会变得如同试卷一样刻板。我的那一串问题是没有交流感的，而是把他推到语言的中心，自己像个围观者。不过我当时并无自觉，他眼神里漂移的惶惑，我都没有看到。

记录未见得都值得纪念，这些留下来的影像足可以让我再溺

水一次了，窒息般脸热。

"从可登到点将，再到 EMI、丰华唱片，不同公司对一个歌手的影响是什么？"我其实想让他谈不同时期自己在音乐上的忙与盲。

"不好意思，你问什么，我没听清。"他完全自然反应，带点幽默的语气，台下观众笑。

"谈谈您音乐创作的成长期和成熟期吧。"我换了一个角度，心里却为错了一拍的节奏而觉得危险，对问题的确切度开始摇晃，小伍老师说了什么也都在我的耳朵里跳掉了。

我们之间偶尔的玩笑听起来也是走样的。坊间说法，他早期为张学友写过大热歌曲《情网》，唱片公司因此吃味。他们认为小伍老师写给男歌手的情歌，自己不唱，实在浪费。于是紧张反省后，凡是男歌手再向他邀歌，唱片公司一律谢绝。我向他求证这个说法，他身体向后一倾，摆一下手，声音亮起来说我的想法太狭隘，语气夸张，带一点综艺感，我知道他在开玩笑。但这突如其来的玩笑，像高楼效应下忽然之间的大风，兜起我的一阵凌乱，匆促间的回应冲撞而去，很蛮。我们都有些不自然。

从 1991 年开始，每隔段时间，小伍老师都会给自己按一个暂停键，搁浅其他安排，专心进修音乐。他在音乐里一直叛逆，绝不听从原来的自我。他现在的样子里还裸着这层叛逆，一种少年人的叛逆，姿态是向前奔的，意气风发，看不出已经是一个

二十多岁男孩的父亲了。在速朽的流行音乐行业,时间是可怕的,暂停意味着难以想象的成本。我问他有没有担心过,心里装着很深的佩服。

"常常活在舒适圈是安全的,但没有新的进来,是无趣的。而且创作需要生活,需要食人间烟火,学习和增进是很必要的。如果你觉得那是痛苦,那你就继续觉得它是痛苦的吧。"

他的回答淡而深邃,那是从自我经验里洗出来的感受,我几乎庆幸自己问出了一个还不错的问题,但最后一句却再次遇冷。哎呀,《整个世界的寂寞》啊,想起他的这首歌。我们在台上是彼此寂寞的两个人。

透过寂寞的疏离和慌张,我反而客观,了解到一个自知甚清、认真甚笃的伍思凯。像迈克尔·莱德福电影里的邮差,相信自己在做的事情,有朴素的浪漫和专注。

他对苏州不熟,从酒店到演出地点,特别记住了经过的路名是苏州大道,一点点时间也要尽可能地了解。我提起在20世纪90年代的台湾,他有"电台情人"的美称。他松了下肩膀,自嘲地说,那只是一种鼓励式的说法,因为表达一般,所以需要鼓励。他不会盲目飞驰在别人的夸赞中,一直很赤裸地用审视的态度看自己。

公众人物,注定包围在欣赏与冷眼、他我和自我之中,我察觉不出他的分裂感。

他对自己有很客观的认知。即便咖啡会被加工成不同的口味，他都能把自己还原成一颗咖啡豆。

所以他习惯从底部看自己，不装饰缺点，甚至用缺点介绍自己。我听他流畅地说着自己的口拙和词不达意，我想了想自己，觉得和他并没有什么不同。他局外人一样说着自己因为非偶像的外形，当年上电视困难，所以专辑的推广只能从校园出发。当走到第十五所学校的时候，所有的同学已经可以齐唱他的歌了。喜极而泣涌上来的时刻，不能当众失态，他就和伯乐陈复明老师跑去卫生间抱头痛哭。大男人的眼泪，滚烫的庆祝，那是他第一次感到成功。

我们在舞台上的对谈，离那样的成功太远，但我没觉得遗憾。因为最好的分享，已经留在了前一晚的电台直播室。摆在眼前的话筒像只老茶壶，泡满了时间，很多问题和故事自动就飘出来了。我后来寻找电台专访与舞台对谈的不同，答案并不难发现。

在舞台上，我们被很多人注视，有很多身体的翕动，想忽略都不能无视。"对谈"却并不是两个人，很难有纯粹的语境。而在电台里，虽然知道很多人在听，不过因为看不见，所以，我们只需要听到对方，其他的，不必管。电台专访是去掉了表演成分的，人在被注视的时候，很多自然的东西会消失不见。我看着镜头里的自己，更加确定。

我们聊对各种类型创作人的看法。他说自己不是鬼才型，而

是愚公移山型，要花很多时间去吸收、补充，才有创作的底。我把他这段自述概括为"厚积薄发"，他犹疑地接受了一半："我很怕花光灵感，因为知道自己笨，所以才这么努力。"我了解他这种不让心飞远，只允许脚步走远的自我约束，他知道一位音乐人最重要的是什么。

小伍老师是同侪们羡慕的全能，一张专辑的词、曲、编、配、唱，包括制作，他都可以自己完成。我问他在这些不同的分工里，最爱的是哪一个。

"编曲，可以三天三夜不睡觉，只为编一首曲子，快乐比压力大。儿时的志愿是做一名指挥家，在编曲过程中能享受到指挥的乐趣。"

半冷半暖我坚持问这样的问题，因为知道越专注的人越会有偏爱。

《我和你》《寂寞公路》《夏夜旋律》《茉莉花的日子》《18》《California 1992》……这些歌——在我们的声音背后响起，串珠成线，他的最初和以后，我轻轻推一推音乐，就铺延了开来。播到《思念原来是一杯醇酒》，我们都定住了，是1993年《不同》专辑中的歌。那个时候，他处于人生低潮期，亲情与爱情如滚落的巨石，在身上碾过一遍的痛。我隐隐觉得这首歌里的思念是说给很遥远的一个地方的。他说是，然后吸一口气，把想说的话和歌词里的字又关进了身体里。

"我把对你的深情,用山风的语言,告诉山风……"

明洁的琴音和他绵连的嗓音,如山风轻徐,人可以乘着它慢慢地浮过很远,那种远是一种靠近。最深的"想",不可深说。

我和他有相同的思念。

有一天,同事们在听我的节目,刚好播到《浅蓝深蓝》。有人问我,见过小伍老师之后再播他的歌,有什么不同的感觉。

要怎么说呢？直播室聊天那晚的黄昏，苏州的西天边有火烧云，橙红的鱼鳞状，十分美。见到他，他是明快的，走路是轻跃的，和看到火烧云时的心情一样。他很准确地猜中了我的体重，猜中我有跑步的习惯，告诉我他的健身习惯……

是新朋友的感觉吧，对话就从这里开始了。

同 龄 人

20 世纪末最真心的
好声音江美琪，
这一次带着熟悉的歌，
回到原来的地方。

回到原来的地方，
听到小美善解人意的声音，
听懂小美澄澈如初的音乐本心，
也拥抱自己的青春和现在。

江美琪✕张 E
2017 年 9 月 10 日

江美琪出生在 20 世纪 80 年代的开头，我和她是同龄人。

同龄人接触过的空气、阳光，包括被地球重力牵拽的时间都相当，所以即便在不同的地方成长，气质里仍然有相似的时间气息。类似从一篇文章里，大致能看出作者的年代标记，出入不会很大。她带着那种气息过来，笑起来像我的小学班主任，叫她"小美"的时候，我感觉自己比她要大一点。

看见小美会知道，音乐里，照片上，那些俏皮的、好奇的、有点酷的、很温柔的、男孩子气的和很女人的样子，都是她。短发至下巴，一边别入耳后，一边自然地松落，穿浅蓝色长摆衬衫，一条牛仔裤，还是不变的率性。

和她聊天很开心，她不架起任何姿态，很感性。我没有一定要挖掘的故事，她也没有一定要说明的自己，只是因为工作的关系，我们遇到了，聊聊天，再听她唱唱歌。没有意义，但很有意思。

她和生于 20 世纪 80 年代的许多歌手差不多……

年少时有自己崇拜的歌手，唱歌从模仿开始，想要成为和偶像一样的人。

中学阶段是别人眼中最会唱歌的女同学，和其他六个女生组成"七仙女"团体，她是最活泼爱唱的那个。班级是舞台，观众是同学。

18 岁和同学去逛街，看到 SONY 唱片歌唱比赛的海报，她手里拿着最爱吃的一家卤味，还没有尝过理想的滋味。

似乎每一位成功的明星，身边都有一个助攻的用心好友。同学给她报了名，她也觉得不妨一试。于是开开心心地比到最后，得到第四名，因此遇到伯乐，签约唱片公司，在19岁发行了自己人生中的第一张唱片。

　　她的偶像是王菲，第一张唱片的名字就叫《我爱王菲》。她的伯乐是姚谦，他对她偏爱，她对他又敬又怕。

　　1993年在电视上看到留着三分寸的王菲，她觉得这太酷了；再听王菲唱，声音脆响软耳，一下子把她捉住。她还记得王菲当时唱的歌，一首广东歌——《流非飞》。我们不熟，她就立刻现场清唱几句，声音同样脆响。后来又清唱《我愿意》，仿佛回到了"七仙女"学生时代。她张了张眼睛，吸着气愉快地说："比当时更好，因为听我唱歌的人更多。"

　　"你是怎么学习唱歌的？"

　　"王菲就是老师啊！"她扬着一脸的自豪。

　　我准备了一张照片，是她和王菲的合影，照片登在报纸上，并不清楚，但她笑得很清晰。给她们拍下这张照片的是黎明。她惊喜地把头转向舞台后方的屏幕，很稀奇地看了一会儿，希望我能把照片送给她，因为报社留底了，她有点遗憾，语气里是小粉丝起伏的兴奋。

　　还有几张她和姚谦老师的照片。我截取了前几年他们一同上张小燕节目的画面，底部字幕上打着姚谦老师说的话：王菲、林

忆莲、江美琪，老天爷就给你一个嗓子……她称他为"谦哥"。如果说每一位创作人都有一位情不自禁会偏爱的歌手，小美就是谦哥的偏爱。采访谦哥的时候，他告诉我，他其实借小美的声音表达了很多属于自己的中年人的情感情境。"时光安安静静地走过……当我习惯寂寞，才是自由的时候。""这样才好，曾少你的，你已在别处都得到。"晶透的词句，穿过如屑的时间，凝聚在心地里，是干干净净的意愿，确凿而无忧。感叹的时候啊，原来才是最单纯的时刻。

他在她的音乐里放进了自己，借着一个青白色的声音，抵达那个可供参观但谢绝打扰的私人岛屿。

我问她，19岁被谦哥安排唱《我多么羡慕你》，简直是小孩儿穿大人的鞋。直播室的专访，她直了直腰像要跳起来，觉得我说得太对了，手也跟着附和，碰到话筒，传出"哒哒"的声音，像她当年心里的慌乱。

"那怎么办？"

"谦哥给我讲徐志摩和张幼仪的故事，我试着从张幼仪的角度唱，慢慢体会那个心情。谦哥很会引导，非常感谢他。"她有些快人快语："不过，小时候真的很怕他。去公司都会悄悄避开他的办公室，再去找同事聊天。"我知道她的这种怕，是面对师长的一种怕，是担心露怯的一种怕，是因为欣赏对方而担心不被肯定的一种怕。这种怕像父母给孩子的宵禁，让她在音乐里很规

矩地生长。我们又聊起他们合作的其他作品，播放到《我爱夏卡尔》，她说这首歌里有一个故事，要留到第二天的舞台上讲。

我有段故事却要先说给她听。2010年我刚到苏州工作，她也刚刚发了第一首创作曲《月光下》，都是在四月。我写了一点文字读出来，背景用她的这首歌作底，合成了一则片花，每天在节目里播。我把那则片花播给她听，皮肤立刻紧了一下，片花里的她和我，面对面的她和我……

生活里的巧合叙事，把我们都写成了有故事的人。

她终于在舞台上讲起《我爱夏卡尔》的故事。小美有一本谦哥送她的画册，都是夏卡尔的作品。那是谦哥的"道歉"礼物。姚谦是艺术家，也是艺术收藏家，他很爱夏卡尔的画。当他把这首歌拿给小美唱的时候，小美问了句"夏卡尔是谁啊？""你不知道啊？"谦哥下意识的反问让小美感到自己的无知，没忍住地哭了起来……下班后，谦哥就去书店买了那本画册。

她哈哈笑着说完了这个故事，这也是她现在和谦哥见面时常有的松弛状态，不再害怕了，有什么东西被轻轻放下了。

我想，时间除了让皮肤松掉之外，其他的松弛都是好的。

我留着一张江美琪十几年前的签名，朋友送给我的，是笔记本的一页，蓝色字迹，圆圆的线条竖着绕下来，缠了一页纸的心事。她那个时候真的有心事，朋友采访她，能感受到她的不快乐。

她一定有过不知从哪来,也不知向哪去的怔忡。我没有问起,其实是忘了问到,因为她现在足够快乐。

快乐地聊家人,她继承了妈妈大咧咧的性格基因。快乐地聊朋友,和蔡依林的死党情,和侯湘婷同住的日子,还有光良的细腻周到……那种快乐,不是玩具式的快乐,而是建筑式的快乐,把日子一点一点加进来,垒起来,发现已得到很多。

我们见面的2017年,她发行了最新作品《亲爱的世界》,是唱给孩子、唱给土地与动物的作品。她声音中的疼痛感不见了,取而代之的是平静的欣喜。

我曾经很依赖她声音中的疼痛感,像某一类藤生植物,静悄悄地蔓延,软软的,但生命力强大。有时,青春就是在疼痛感中存在的。《我又想起你》《相对的失去》《想起》《我心似海洋》《夜的诗人》……没完没了的感触啊,富有的也只剩这些感触了。

最近几年,小美的歌开始与她的生活同步,她尝试自己创作,也请好朋友填词,在音乐里找到了跟自我更加密切的关系。《没有不可能》《遇不到》和《温暖的改变》都是这样的作品。疼痛感消失了,但对疼痛的感知却没有麻木,只不过包扎疼痛的方式变了,是用一颗自然的平常心去包扎。

"每个人都有任务在,每个人也都不要小看自己存在的意义。缺点不会不在,但你也可以更好。"听起来的大道理,她唇齿间

摩擦出来的却是细小平常的体会。

她站起来唱歌，只一把木吉他伴奏，声音里有栀子和茉莉的清香。《亲爱的你怎么不在身边》《我多么羡慕你》《东京铁塔的幸福》《袖手旁观》《那年的情书》……歌里面，很多事情朝花夕拾，很多事情开花结果。

前一天我问她，有什么事情不能聊吗？她反问，你要聊什么？表情却是敞开的，没什么不可以聊的。她结婚了，也生了宝宝。和爱人是在一次马来西亚的演出上认识的，他是吉他手，大部分时间温和害羞，但会有神来一笔的幽默，非常喜欢小朋友。他们恋爱的速度快，结婚的速度也快，但现在却是在过慢下来的家庭生活，幸福得不急不忙。好的爱情迎面而来时，所有的都是为你而准备的，你只要满怀拥抱就好了。

"你是个怎样的妈妈？"

"我不是一个有耐心的人，但做妈妈之后有了很大的改变。我不是紧张型的妈妈，因为你的情绪会影响小朋友，我希望他能是一个快乐从容的小孩。"下午彩排的时候，她即兴哼唱了一段 Hey, Jude，我还有点不明所以，这应该是她现在经常唱给孩子听的歌了。她在台上转着椅子，愉快地学着 Beatles 的唱腔。她的小孩不会缺少快乐的。

观众里有人想听更多的歌，她走到舞台的最前边把话筒伸向观众席，让大家点歌，然后爽快地清唱。她永远有唱歌的好兴致。

我想起一个她的口头禅，也是这样的爽快，这样的兴致勃勃。"好的（儿）"，"的"字后面特别加一个儿化音，尾音就翘了起来、卷了起来，在唇齿间弹个半圈，愉快也跟着跳了出来。

好的，同龄人，合作愉快。

她的眼泪

三十年,
歌声疗愈沧海桑田,
从慨然到释然,
时间带来丰厚体会;

三十年,
音乐投递美好人生,
从浓烈到轻盈,
时间未曾改变真挚。

一个让我们感同身受的声音,
一位把自己唱成音乐的歌手。

辛晓琪╳张 E

2017 年 12 月 9 日

我对着观众在说结束语,观众席里有异样的响动。余光里,她晶莹地望着我,耳边一点窸窸窣窣的声音。我向右侧过头去,竟然看到她在哭,濡湿的眼眶闪着点点星子,有些珍贵的东西在她心里跳动。她很容易动情,动情的样子很美。我的心里被轻轻擦了一下,声音也飘了,一瞬间的语无伦次,一瞬间的不知所措。

她是第一位在人文音乐课上流泪的人,也是第一位让我的不完美也显得很完美的人。

我后来在微博里写下那一刻失措的话:晓琪姐的表达很克制,但全程的歌和最后的泪水仍然一如她饱满的感情习惯。就释放吧,谢谢这么真实的你。

她回复我"明白",句尾加一颗心的表情,有体贴靠过来。

我突然明白那晚为什么她没有唱《领悟》了。虽然很多歌曲里都有她的泪点,但唯独这首她把感情放入得最深,

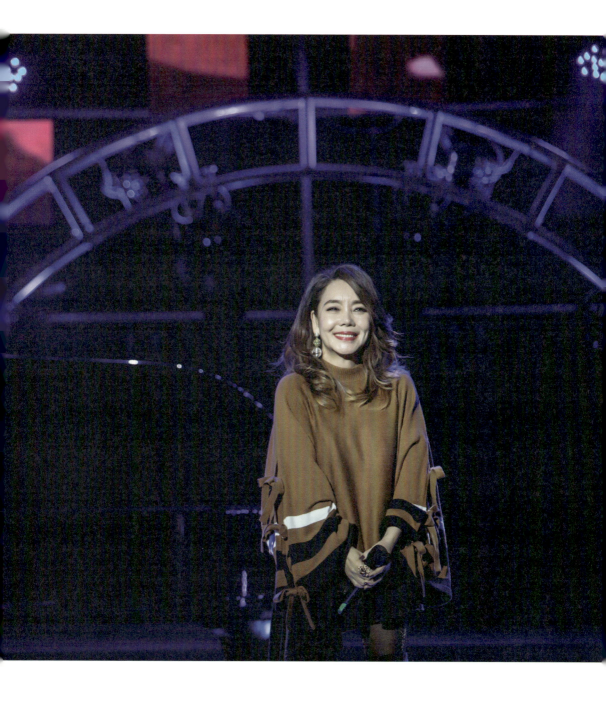

每一次唱都还是无法袖手旁观。她知道自己容易流泪，所以提前做好了防备。

"易感"的经验可以追溯到她的童年。六岁时爸爸带她去学小提琴，老师只示范性地拉奏了一曲，她便已经泪水盈盈。那个时候，她就体会到了"伤感"。这个故事，我们当面并没有说起，我是在她的书里看到的。2015年晓琪姐出版了一本书，写她自己的故事，都是些实实在在听得到呼吸的事，素常，淳深。书的名字是《时间带不走的天真》。

她的天真的确顽强，穿过事业和生活阴翳的影，却不带暗影地继续下去。拍到一张美丽的照片，她会兴奋地分享；被人夸奖，会露齿甜笑，眼睫濛上层软的光。笑声和说话声都在中低音区，却有特别直接响脆的高兴或烦恼。一直在得到爱，一直在失去爱，但也还一直在选择去爱。每当爱情初月一般地升起，她仍会完整地仰面把自己交投出去。

她的歌迷称呼她"老大"，可见她朗阔的个性。他们有一个共同的名字"晓音家族"，每隔一段时间她会和他们相聚，找一个地方，共游几日。能让一个人如此不设防的，也只有天真了。

她虽然个性朗阔，却极有女人的优雅。我们握手，她用一只手扶着另一只手，轻袅地伸向你。那双手是极女性的，指尖柔软。语速略缓，常停顿，我因此在一开始会急着驶入她说话的空档，但她并没有讲完，会再绕回来继续说。慢慢发现，她眼睫一动向

右边快速地闪几下,就是在思考的状态,我便只是给出等待,等她衔接好自己想说的内容。

"您似乎不是一个对流行音乐圈一见钟情的人?"

"是,我那个时候是钢琴老师,对流行音乐圈有疏离。但我是相信安排的,在某种安排下,让我一直无法离开音乐圈。所以就要在不适应的环境里调整和适应,但对我来说,这个过程花的时间比较长。嗯……其实音乐上面,我是如鱼得水的,害怕的是宣传。

那个时候上电视节目,都是综艺化的,不聊音乐,我完全不适合。后来慢慢学习沟通,让别人不至于误解你……这个适应的过程没有很痛苦,我想是把我另外一面的个性带出来了,就是北方人豪爽、亲切的一面。"

晓琪姐祖籍在东北辽宁,爸爸妈妈都是典型的东北人。有一段时间爸妈搬回沈阳定居,她也时常住过去,有好几个大年夜是在那里度过的。她对自己东北人的身份有极强的认同感,基因里需要那种浓烈的人情味。不过看她的样子,听她的声音,都是一个标准的台湾人,有打不碎的温和。我想象不到在她身体里住着一个怎样的北方人。

聊着聊着,她直爽的性格就冒出来了。我想唤起她第一次回到辽宁的感觉。"忘了",她几乎不做犹豫地回答:"不过第一次到北京的记忆却永生难忘,心里很澎湃。从小在历史地理课本

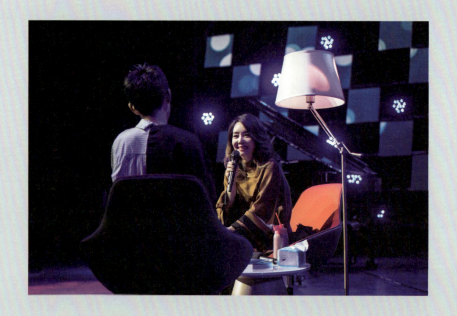

上学到的地方,终于要见到了。飞机要下降的当口,两个眼睛就不听使唤,拼命地流眼泪……"她的感性里也夹着直爽,毫无保留地描述给你。

话题里带到与她合作过的音乐人,她也不刻意规避什么。因为向来与人没有隔阂,所以记得的无非是明朗诚恳的过从。她对人没有评价,只有理解。

和李宗盛的第一次见面,她没有迟到,李宗盛却早到了,抬头就问她,你觉得自己唱得怎么样?无论回答好坏都不是,只好选择一个居中的答案。过了几个月,滚石唱片和她签约,李宗盛却决定远行,她心里的希望和失望逐一升起又落下。"想想也没

什么关系,公司对我很好,安排了很多影视剧歌曲给我唱。至于能不能唱到大哥李宗盛的歌,得看缘分。"我停在"缘分"两个字上,当一个人经历得足够多,再用"缘分"解释一些遇合,便不再显得轻飘飘的了。缘分,最通俗,也最传奇。

后来的事,我们都知道了,只不过《领悟》那首歌,写的是辛晓琪,还是李宗盛自己呢?晓琪姐有时也会拿这件事开几句大哥的玩笑。

"厉曼婷是有点距离感的人吧?"这些人文音乐课还没有收集到的老师,我见河搭桥般想多了解一点。

"很多,不是一点点!"她调皮地一笑,"其实满能够体会创作人的习惯和喜好的,他们有时就是找不到人的,就是不希望被打扰。"

"那潘协庆呢?"我越来越觉出她带不走的天真,和她聊天是没有雷区的。"汤姆,我们都叫他汤姆,因为英文名字的关系。他的原则性很强,想改他的作品,基本上很难。除非你是李宗盛。"她不是一张厉嘴型的人,说话时周围的空气并不热闹,但很抓人。因为没有演绎的成分,像风来,像雨来,是一种原原本本的吸引力。

我把直播室和舞台上的对谈合成了一段记忆,因为它们之间没有分裂感,聊天时的语音语速都没有色差。当这些音乐人的名字在她唇齿间流转,《别问旧伤口》《怎么》《遗忘》《俩俩相忘》《承认》《当大雨过后》《迷途》……好多歌也开始旋绕起

来，这么多的经典，这么长的时间，我们像记住爱人一样记得他们，倏忽觉得有些天长地久是存在的。

为这份记得喝点酒吧，晚餐时间她要不要喝一点，她爽快地说好。我们喝红酒，一桌的人喝得有点矜持。她建议把第二天的开场曲《味道》和结尾曲《俩俩相忘》互换个位置，气氛会更顺。我想着流程篇章的设置，略有迟疑。

"我们的酒还剩下很多，不能浪费哦……"

她暖着声音很干脆地张罗了一下，于是酒杯多了碰撞，玩笑开了不少，一点浅醉衬着刚刚好不明不暗的欢愉。我说："好，开场就唱《俩俩相忘》吧。"

带着前一晚的浅醉微醺，我在第二天的舞台上聊起她的感情。前一天有人问她是否会做饭。"会做，但不经常做。你知道，一个人的生活嘛，做了也吃不完，好孤单……"说完笑，再紧接一句"没有啦"，还是笑，

有自嘲的乐趣。她现在一个人，但我想还是向往爱情的。我不相信不需要爱情的人，那是最大的谎言和自我催眠。晓琪姐是爱情的拥趸，也不否认，只不过她说现在的自己，慢慢会学着理性了，不会太灼热了。我想让她说些什么。"但人的情感模式是很难改变的，是不是？晓琪姐……"她身体向前微微探了一下，顽皮地一笑："张 E，你呢？你也很需要情感的……"

唉，我还要她说什么呢？《时间带不走的天真》里，她都说

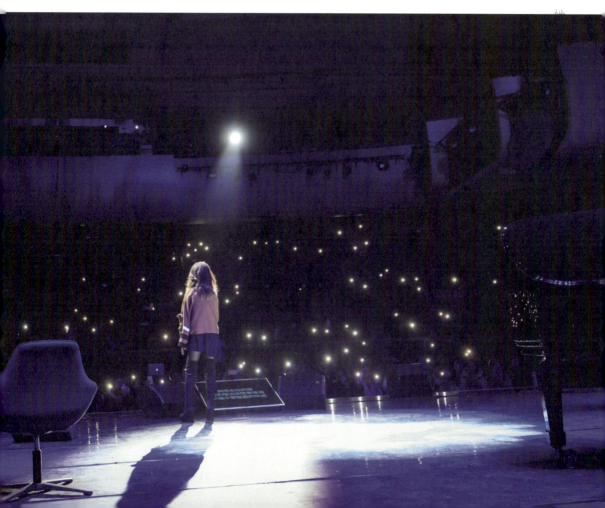

过了。感情里,她没有秘密。

我摘录了《时间带不走的天真》里她纪念爸爸的一段,由我的同事读给所有人听,背景是《在你背影守候》的现场钢琴独奏。声音在钢琴中沉浮,有细细的温情在场内流动,我看到一抹紫光照上她的颊,遮住了脸上那阵温暖的凉意,是她眼泪的前奏。

是有太多事情发生过了,有缘或无常,再天真直率的人,都要深味其中,不能置身事外。

2016年底,晓琪姐回归滚石唱片,发行了专辑《明白》。从领悟到明白,中间隔了二十几年,人生里的大事像风吹卷的书页,一页页翻过去很多,而明白都是在得失更多之后。专辑里的歌,她和许多这个时代生命力旺盛的音乐人合作,陈建骐、黄建为、李德筠和雷光夏等等,唱的是自己喜欢的风格和自己在生命此时的心腹话。

专辑文案上有她亲笔的一句:真的热爱唱歌,人生真的很苦。苦过了,对人生就有别无所求的满足感,再多的悲伤,只会让自己更耐得住悲伤……我反复读过这段话,怔忡难言,心里一恸一恸地被戳着,但又十分释怀,类似于那晚她在最后的眼泪。

"人生真的很苦",试着说出来,痛快多了。她让我想到木心的那句:就此快快乐乐地苦度光阴。

接受消极其实是最大的积极。

我觉得她比我写下来的样子要轻盈,她的状态很好,物事自

然地消长，生活自然地进退。她的眼泪是她对这些都还敢不去拒绝，对一切仍感情至深。

　　告别的时候，仍然握一下手，互道感谢。晓琪姐说今晚可以多吃一点肉了。呵，释放了苦，再去尝一点香。我记得最后一首歌是《味道》。

后　记

写这本书的自序，是在2018年的大暑当天，而现在写这本书的后记时，已经快要冬至了。中间是等待一本书付梓的过程。

我以为完稿对于写作者来说即是一本书的完成，想不到出版涉及的种种事情也颇费周折。有些细节，反复修改，一一对接；有些流程，不可跳越，慢慢周全。

所以这本书是一次尝试，也是一次了解。

12月初，收到苏州大学出版社洪少华主任发来的消息时，我正在香港地铁的荃湾线上。地铁里交错的人流，陌生得十分缤纷，我顾不得看手机，每一条信息都变得随机。洪主任的消息让我在异城的缤纷里突然聚焦，白底黑字的对话框特别灿烂。他告诉我，书稿的所有流程都已确认无虞，准允出版。好消息原来也是令人毫无心理预备的，我应该去尖沙咀，却神思晃荡，提前在佐敦站下了车。我长抒了一口气，在等下一班车的间隙里，觉得有许多感谢要说。

写书是一己意念，出书却需要一群人的好意。

谢谢为这本书作序作推的梁文福老师、姚谦老师、许常德老师、孟庭苇老师、娃娃老师、辛晓琪老师和林隆璇老师。他们让这本书在一开始便带好回应和祝福，给那些并不俱全的文句最好的支撑。

谢谢每一位授权照片使用的老师，把每一场人文音乐课当时那刻的定格瞬间变成这本书里的充实。

谢谢从中联络落实每一张照片授权的我的同事周知、崔旌、纯逸、丹青和杉杉。好的工作伙伴就是把与己无关的事也当成与己相关的事。

也谢谢其他每一位同事，嘉嘉、康澍、陆忆思、小豆、Emily、党臻、欧凯、钟祥、兵兵、咏春、晨晨和小马。他们是人文音乐课的重要人马，一直关心书的进展。在新书发行后，他们也将会是最好的推介者。

感谢这份与他们之间的密切。

这本书的封面出自台湾平面设计师郭彦宏先生。他用设计概念与"不为彼岸只为海"进行图文对话，了然这本书没有创作目的的创作目的。感谢他敏锐美好的意会。

谢谢这本书的编辑，苏州大学出版社的金振华老师。我很想保留一份他手改的文稿。顺畅规整的批注符号和文字，很见工夫，延伸并圈注起文字工作的美好。

为这本书的出版统筹各项的洪少华主任，我最期待收到他的

消息，因为代表着书的进展，尽管坏消息和好消息都是他第一时间通知我的。他似乎是一个没有脾气的人，温和的样子有时让我觉得自己像是个发难者。谢谢他所有的忙碌。

谢谢副总监王嘉嘉，他的突发奇想和乐观总是给这本书的面世最大的信心。

总监周知姐这一年彻底忙碌，这本书的推迟出版，她的着急并不亚于我这个写作者。她是个有信念的人，常说运气是慢慢积累下来的。她带着好运，让这本书也终于顺利付梓。而如果没有她的念头，没有她的催稿、催书和审美，这本书更是不会出现的。她是我最依赖的拜托，认真地再次感谢她。

在这本书等待出版的过程里，人文音乐课还在继续。今年九月末，换了个舞台，我和吕方对座对谈。他不化妆，黑色T恤加牛仔裤，上台前套一件西装就是全部的行头了。说话和穿着一样真朴，能说的都是真诚的。他说："我很清楚，表演的机会一定越来越少，所以珍惜每一个舞台。"我们距离太近，他诚恳落寞的样子，也是我的诚恳落寞。许多场人文音乐课，我采访了几十位音乐人，我为此感到的担心一点也不比开心少。希望每一位来做节目的音乐人都能说到自己想说的话，希望来看的人都能带一些什么回去，希望我能做得到。我的珍惜不为任何一个舞台，只为这些意想不到的奇遇。

这个月，还会有两场特别版的人文音乐课，每一场都不只一

位音乐人参与。潘越云、李丽芬、柯以敏、周治平、南方二重唱、曾淑勤和蔡淳佳，与他们的聚会是给自己的热爱一次热闹的肯定。我会坐在台下和同事们一起，用力地鼓掌。

不为彼岸只为海。

岸还在未知的彼端，海仍在漫延着这一程的深阔。

谢谢每一个共同游度的人。

张　E

于2018年凛冬初始